舊閣蹤尋

華語文藝電影源流考

Searching for Old Traces:
A Genealogy of Chinese Melodramatic Films

舊間蹤跡尋

華語文藝電影源流考

Searching for Old Traces:
A Genealogy of Chinese Melodramatic Films

國家圖書館出版品預行編目資料

閒尋舊蹤跡：華語文藝電影源流考／蒲鋒著
———一版——台北市：書林出版有限公司, 2022. 03
　　面：公分. -- (電影苑；F33)
　　ISBN 978-957-445-973-5（平裝）
　　1. CST: 電影史　2. CST: 影評　3. CST: 西洋文學
　　4. CST: 中國　5. CST: 臺灣

987.09　　　　　　　　　　　　　　　110021948

電影苑 F33

閒尋舊蹤跡：華語文藝電影源流考

作　　　　者　蒲　鋒
編　　　　輯　劉純瑀
出　版　者　書林出版有限公司
　　　　　　　100台北市羅斯福路四段 60 號 3 樓
　　　　　　　Tel (02) 2368-4938．2365-8617　　Fax (02) 2368-8929．2363-6630
台北書林書店　106台北市新生南路三段 88 號 2 樓之 5　Tel (02) 2365-8617
學校業務部　Tel (02) 2368-7226．(04) 2376-3799．(07) 229-0300
經銷業務部　Tel (02) 2368-4938
發　行　人　蘇正隆
郵　　　撥　15743873．書林出版有限公司
網　　　址　http://www.bookman.com.tw
經　銷　代　理　紅螞蟻圖書有限公司
　　　　　　　台北市內湖區舊宗路二段 121 巷 19 號
　　　　　　　電話 02-27953656 (代表號)　傳真 02-27954100
登　記　證　局版臺業字第一八三一號
出　版　日　期　2022年3月一版初刷
定　　　價　320元
I　S　B　N　978-957-445-973-5

目次

前言

　　本書輯錄的文章，都有同一的主題，就是追溯華語文藝片的外國文學及電影來源，但也有一兩篇談的是中國作品的改編。在我之前，已有前人在做這方面的工夫。其中一位是香港著名影評人邁克。我很記得年輕時在《電影雙周刊》看他寫上海電影《桃李爭春》（1943）和粵語片《蜜月》（1955）如何抄襲荷里活電影《情慌記》（*The Great Lie*, 1941）。其後他又寫過《慾海情魔》（*Mildred Pierce*, 1945）如何先後被改編成粵語片《橫刀奪愛》（1958）和國語片《慾海情魔》（1967）。一直有說張愛玲寫劇本的《情場如戰場》（1957）來自美國片《溫柔陷阱》（*Tender Trap*, 1955），邁克便找來影片對照，推翻前說，反而印證到《溫》片是易文導演的《溫柔鄉》（1960）的靈感來源。另外，新加坡大學的容世誠教授，在〈「前緣竟何似，誰與問空王」：1960年代香港粵劇電影的初步觀察〉一文中，不單指出粵語片《非夢奇緣》（1960）改編自美國片《斷腸雲雨》（*Random Harvest*, 1942），還連更早的兩次改編《海角情鴛》（1947）及《十載尋夫記》（1954）都查考了出來。香港電影資料館出版的《香港影片大全》，備註中常會見到這種含蓄的句子：「與某某外國片的故事雷同」，實際是向讀者提示影片從那部外國電影抄襲回來的。我平時看舊華語片，常會感到一些作品應有外國淵源，未為前人所道，便忍不住想玩一下尋寶遊戲，時有所得，遂寫成文章發表。累積得多了，便足以編成這部文集。

　　本書最早完成的一篇是2011年刊登的〈《烽火佳人》的佳人何在〉，發表於香港電影資料館《通訊》。當年香港改編外國文學作品，鮮有道明它的作品來源。我只是憑影片場景的集中，估計它應是改編自一部外國話劇，而且依風格可能是浪漫主義時期的作品。於是在席勒、雨果的劇作中

找故事大綱，最後憑「狄四娘」三字找到它的真正來源，全憑直覺，再加上不斷的嘗試，竟然真的找到答案，這不能不說是一個很大的鼓舞。其後我陸續追溯了李翰祥《雪裡紅》（1956）及李萍倩的《笑笑笑》（1960）。我原本估計《笑笑笑》也是來自外國電影，結果意外地發現它來自日治時期上海作家譚惟翰的短篇小說。

　　起初這只是有一篇沒一篇地寫，沒有什麼大計畫，因為要發現這些湮沒了來源的影片並不容易。2018年香港電影評論學會邀我為季刊《HKinema》寫一個專欄，我決定以這個主題寫一系列文章，並把欄目稱作「閒尋舊蹤跡」。既然要寫專欄，便要事先找到一定數量的發現，才有把握維持下去，於是採用一個更有保證的工作方式去收集材料。要改編外國電影，便要看過那部外國片。1950-1960年代，香港人要看一部外國片，大概只能在本地看。香港有個網站叫Play It Again，是有心人把歷來在港放映的外語電影譯名彙整出來，十分完整。我的工作方法是根據這個名單，在IMDB及英文維基百科逐年逐部追查每一部外語片的故事，與自己看過的華語文藝片印證，找到相關的，便盡量再找那部影片來看。這種看似大海撈針的方法不如想像中渺茫，因為經過地氈式搜索，找到的不是一部，而是多部。像《曼波女郎》（1957）、《血染海棠紅》（1949）等重要發現，都是這樣找出來的。作為研究者，也的確要慶幸自己終於遇到網絡時代的興起。除了出現有心人製作網上資料庫，提供可參考的素材，過程中我需要翻看不少外國舊影片，過去非要到外國才可以的事情，如今都可以在家中上網完成。除了看舊電影，為了追查影片源頭，還要看一些較為冷僻的外國文學作品，像伊迪絲‧華頓（Edith Wharton）的短篇、毛姆的話劇、維多利亞時期的聳動小說，我都是在網絡上的開放圖書館看的，極之方便。

　　這種憑對比兩部影片來決定其聯繫的做法，處理起來要相當謹慎，否則便會把馮京馬涼當作一家人，把犀牛與河馬當作近親。如能夠找到一些文字記載自是最好，但是既然是抄襲，影片製作人當然不會挑明來源，只

有憑兩片的對比為基礎。因此兩片對比時，不能只用一種浮泛的類似來作證據，像樣子相同的雙生兄弟惹來誤會頻生，或者富有的人扮窮，談一段跨越階級的愛情等大略相似的橋段，都不足為憑，因為同類的影片很多。很多時候主要的橋段重要之外，在一些特別的細節上常可找到鮮明的抄襲痕跡。本書的很多推斷，很高興見到已被其他研究者接受，並加以更深入的分析。香港學者麥欣恩在《冷戰時期香港電懋影片的「另類改編」》一書中，便對《曼波女郎》的改編和原著作了更詳盡的調查。中國學者蘇濤在談岳楓的電影時，也引述了《血染海棠紅》的改編情況。

在找出一些未有人知的改編個案以外，也有一些早有人知的文學改編例子，像《茶花女》、《復活》、《空谷蘭》等。我發現它們除了正式改編之外，還有很多不為人知的改編版本，其例子之廣泛，是還未被人充分注意的，於是也嘗試追溯各種不同的改編版本，好像《復活》除了國粵語文藝片的改編，還有粵劇及粵語戲曲片的改編，便非一般人所知。粵劇自1920-1930年代改編外國文學及電影的例子，其數量之多，是值得深入研究的現象，只是自己非粵劇研究者，這方面只能在與電影相關時，才略加涉獵。本書寫作中途，我移民來了台灣。當初寫作時原本以香港讀者為對象，所以不怎樣處理台灣電影。來台之後，對台灣電影的歷史增加了興趣，也就找找有沒有適合的台灣電影例子，結果還真找到不少，國語片、台語片、電視劇都有，大大擴充了本書的內容，也令我不少寫就了的文章因而作出增訂。

本書的文章起初只是玩遊戲一樣，找尋一個個被收藏起來的寶箱。當個案累積得多了，漸漸看到一定的脈絡，開始啟發我對文藝片作一些整體性的思考。我把這些思考整理出來寫成本書的序論，作為我未來文藝片研究的基礎。

鳴謝

本書得以出版，首先要感謝「黃愛玲基金」的資助。黃愛玲基金是黃

愛玲小姐2018年逝世後，其先生雷競璇博士設立，用以資助一些香港電影研究的項目，以紀念曾在這方面有重大貢獻的黃小姐。我有幸和黃小姐相識，趁這個機會憶述一點。黃愛玲是香港十分有地位的電影文化人，寫影評、任香港國際電影節的節目策劃，也是我上一任的香港電影資料館研究主任。她為資料館編輯的書籍，像《國泰故事》、《邵氏電影初探》、《風花雪月李翰祥》、《冷戰與香港電影》等，都是多個華語片研究範疇的開山之作。她為香港電影評論學會編的《電影詩人——費穆》、《王家衛的映畫世界》（增訂版，原編輯為李照興、潘國靈），都是華人導演研究中的典範之作。我原本只是個寫即期上映電影的影評人，黃小姐任職資料館時，開始找我為資料館的研究書籍寫文章，也參與一些研究計畫。我第一本著作《電光影裡斬春風——剖析武俠片的肌理脈絡》當中有兩篇文章，其最初版本便是在資料館的出版物刊登。那時我每次上資料館，都一定和她天南地北地聊天，並視為人生一大快事，對影史研究每有所得，也會和她分享。在黃小姐多方給我機會下，我逐漸培養出這方面的興趣，我之所以成為一個比較認真的香港電影歷史研究者，實是受到黃小姐潛移默化的影響。當然，有幸獲黃小姐給予機會的人很多，我只是其中一個。本書一些文章是在她逝世後才完成，無緣讓她讀到，於我是一個極大的遺憾。

另外要多謝的則是香港電影評論學會，是學會管理「黃愛玲基金」和批准我的計畫。本書收錄的一些文章，也是先在評論學會的出版物中發表。同樣的，也要多謝香港電影資料館批准我重刊在其出版物發表的文章。無論在我任內或離任之後，香港電影資料館的出版物一直是我發表研究的最佳園地。另外，多謝任國光先生和楊紫燁女士提供《三審狀元妻》、《父母心》、《母親》、《空谷蘭》、《陳姑追舟》、《情天血淚》六張劇照供使用。還要多謝書林出版公司願意出版這本題材相當冷僻的書。工作認真的純瑀，熱情的才宜，都是我很好的工作伙伴。最後，我要感謝年邁的母親與妻子鳳坡。母愛和愛情是文藝片的題材，她們二人的愛，既是我寫書的動力，也是我在寫作時思考的啟迪。

　　本書是考查華語文藝片中鮮為人知的改編來源，當中大部分是外國文學及電影。每篇文章不止找出例子，提供證據，還分析這些外來的作品為華語文藝片帶來了什麼新的元素，如何成為文藝片成規的一部分。與此同時，我也分析在改編過程中編導作了什麼改動，原因何在。有些原因可能是很特殊的，例如由某位明星演出，很多情節便要依明星的需要而作出相應的調節。但也有些是文化觀念上的差距，編導依他們認識的觀眾能否接受而作出取捨。當初原本只是一個個的獨立個案，累積得多了，卻隱然出現一種脈絡，啟發了我對文藝片有了一個整體性的新認識，這裡嘗試整理出來。

　　先解釋一下我對電影類型的一些基本看法。粗略地看，文藝片、喜劇、戲曲片、武俠片、功夫片、警匪片、黑幫片、恐怖片都是些截然不同的東西，各自有其典型的特徵、元素、成規。但只要認真分析，將會發現類型的邊界並非那樣清晰。固然有大量依著典型的類型成規來創作的影片，但又總有些影片位於類型界線模糊之處，既似某個類型又不完全依其成規。這種界線模糊不是類型的異常狀態，而是它的常態。這些影片的存在提供了類型更新的可能，也或會提供衍變出新類型的契機。一個新類型的出現，從來不是忽然由天上掉出來一個全新的東西，新類型往往是脫胎於一個固有的舊類型。以華語片的類型為例，功夫片便是循上述的方式由武俠片分化出來的，雖然功夫片的因子早已存在於武俠片中。[1] 所以，要研究類型，宜用一種動態的觀察：看一個類型如何從一種過去存在的類型，因為某些新元素進入之後，而漸漸累積擴大成為一種原類型容納不了的新類型。這個新類型的特色經過重複使用後，怎樣由模糊狀態發展出清晰的成規，被其他創作者有意識地跟隨。某個階段一些成規佔了絕對性的主導地位，例如武俠片中的武俠秘笈或超體能武功，會令人對這個類型的觀念收窄，在1960年代幾乎沒有武俠片不套用。但當這些成規用老，變

1 Franco Moretti 在 *Graphs, Maps, Trees: Abstract Models for a Literary History*（London: Verso, 2007）中，用樹狀分布圖來分析文學類型的變化，可作參考。

得僵化、缺乏彈性，有創作力的作者便會帶來革新，這些革新既可以是從其他類型借來一些新元素，又可以是把固有元素在比例上作調整，令到該類型出現結構性的重整，從而達致類型重新產生活力和彈性。類型研究遂離不開歷史研究，追溯某個特定類型成規經歷的轉變，令類型不斷更新延續。這種動態的觀點，也就是我用來分析文藝片的方法。

文藝與哀情

　　要談文藝片這個類型，先要談「文藝片」這個詞。葉月瑜教授在2011年發表的〈從外來語到類型概念：「文藝」在早期電影的義涵與應用〉，對中文「文藝」這個詞的源流作了認真的追查，指出「文藝」在中文原來的意思是指文章技巧和工藝技術，「文藝」作為現代詞彙，泛指一切文學以至於藝術的總稱，是從日文「文芸」挪用過來的。葉文跟著統計了大量民國時期的電影雜誌，「文藝片」在1920-30年代，是指改編自文學作品的電影。[2]我亦嘗試印證一下葉的說法，搜尋了一下民國時期報刊對「文藝片」一詞的解釋，很明顯都和葉的說法一致。最直接的例子，是1940年一本電影雜誌在讀者信箱一欄解答什麼是文藝片，答案就是「文藝片大概指一般由著名文學名著改拍成的作品。」[3]

　　其後香港學者譚以諾在論文〈文藝之一種：從哀情小說到哀情電影〉中，找到「文藝悲劇」或「文藝大悲劇」一詞在1930年代末開始出現，並逐漸取代了之前流行的「哀情電影」一詞。「文藝悲劇」這個詞在1949年後的香港電影廣告中也可以找到，可見其延續性。[4]但我留意到譚舉的

2 葉月瑜，〈從外來語到類型概念：「文藝」在早期電影的義涵與應用〉，收入黃愛玲編《中國電影溯源》（香港：香港電影資料館，2011年），頁182-205。

3 《好萊塢週刊》第72期，1940年，頁23。除了這個例子，尚有1937年一本電影雜誌報導美國評選十大電影，便以「國家電影評論局揭曉 十大名片中文藝片佔六部」為題，而這六部均是指文學作品（無論是劇作、小說或詩）改編的電影。《電聲週刊》第6卷，第28期，1937年。

4 譚以諾，〈文藝之一種：從哀情小說到哀情電影〉，2016年發表於「推陳致新：清末民初文學文化轉折國際學術研討會」。

「文藝悲劇」例子中，包括香港那則廣告，都是改編的作品。那麼仍然沒有逸出葉月瑜文章提供的詞意，只是「文藝」多了一重與「悲情」聯繫在一起的意義，而這個意義對文藝片是重要的，下文還會提到。

我嘗試作出自己的調查，看看在1949年後的香港影業，文藝片何時脫離「改編文學作品」的詞義，而獨立出一種類型的詞意。我由1949年到1964年這十五年間，每年抽取七部以上的倫理親情及愛情為題材的影片廣告，看看會否出現「文藝」作宣傳詞，而又非改編自文學作品的。這樣的抽樣調查，自然不能夠說完備，但相信仍可以作一個大略的參考，作為更深入調查的基礎。其統計結果可見於表1。

統計的結果發現：儘管不是全部，大部分的報紙廣告，都會有一句介紹影片性質的句子，讓觀眾預期入場看到什麼性質的電影，自1949年統計開始，「文藝」一詞已時有出現。1949到1956年之間，廣告詞出現「文藝」一詞的不多，而且當中佔有相當數量是有文學原著的，儘管不是每一項廣告都有標明原著的名字。我找到的第一部沒有原著的「文藝片」，是岳楓導演的《花街》（1952），廣告詞為「描寫現實深刻動人文藝鉅片」。此後數年，每年都有一兩個非改編的「文藝片」例子，而且正如譚以諾論文指出的，「文藝」往往與「悲劇」一詞同用，成為「文藝悲劇」或「文藝大悲劇」，例如《還君一點相思淚》（1953）、《多情自古空餘恨》（1954）、《苦海鴛鴦》（1956）。1957年開始，「文藝」一詞出現在廣告的數量漸多，已成為一個很常用的類型詞，而且整體趨勢越來越普遍。到1964年，我選的八個廣告中，有六個都用上「文藝」一詞。另外，除了影片廣告，我也在1956年2月16日的《華僑日報》找到一則由黃卓漢自由公司發的招聘廣告，題為「自由影業公司為拍攝國語文藝巨片《何日君再來》徵求男主角啟事」。由此可見，到1950年代中，「文藝片」這個詞已擺脫過去改編文學作品的用法，而成為一個可以標示一種特定類型的名詞。

可以進一步分析的是「文藝」影片廣告提供的影片特質，往往不是「文藝」一個單詞，而是一組詞彙。除了大量出現的「悲劇」或「大悲

劇」之外，常見的還有「家庭」、「倫理」、「愛情」、「歌唱」、「社會」、「教育」等詞，也有個別較特殊例子，像「文藝愛情喜劇」（《嬉春圖》）、「文藝武俠」（《刀劍緣》）。還有一些強調影片感染力的詞常會與文藝片連繫在一起，包括「悱惻纏綿」、「有血有淚」、「哀感頑艷」、「感人肺腑」、「哀怨纏綿」等，構成以下形式的整句廣告詞：「哀艷文藝愛情巨片」（《畸人艷婦》，1960）；「商業電台廣播社會倫理文藝哀艷苦情感人肺腑不朽巨作」（《秋香怨》，1962）；「主題正確家庭倫理教育文藝動人悲劇」（《苦海親情》，1963）等。另外，有大量同類型的作品，廣告雖沒有「文藝」一詞，而只稱之為「大悲劇」，同樣配有「倫理」、「愛情」，還有「哀感頑艷」、「感人肺腑」等相關的傷感形容詞。文藝片除了與社會、倫理、愛情有關，還要帶有一種悲哀淒苦的情緒，至為明顯。香港名導演龍剛曾對過去文藝片作一粗略的概括：「說句老實話，當時國語片市場，那些台灣『瓊瑤式』的文藝愛情大悲劇，跟我們白燕、黃曼梨阿姐拍的那些『胡不歸式』的文藝愛情大悲劇，其實差不多。」[5]龍剛這番話，正好反映當年行

《花街》廣告

自由公司招聘廣告

5 盛安琪、劉嶔編，《香港影人口述歷史叢書6：龍剛》（香港：香港電影資料館，2010年），頁62。

內人對文藝與悲劇自然聯繫在一起的習慣用法。由此可以連繫到譚文中提到，「文藝悲劇」一詞是取代了1920-1930年代上海「哀情電影」。換句話說，哀情電影是文藝片未有文藝片之前的類型名稱。二者的關係，除了上面提到的用詞的承傳，本書舉的多個重要例子，像《茶花女》、《復活》、《空谷蘭》等的改編，由1920年代的上海，延續至1960年代的香港、台灣，都在不斷地翻拍，可以見到哀情電影與文藝片一脈相承的關係。

正如前文所說，一種新類型往往脫胎於舊類型，追溯哀情小說如何由傳統小說改變出來，正好是為文藝片探取其源頭的一個方向。哀情小說興起於清末民初，其中十分暢銷、具代表性的作品是徐枕亞著的《玉梨魂》（1912年出版）。《玉梨魂》故事敘述清末一個落泊文人何夢霞，到無錫任教師，住在其中一個學生鵬郎家，與鵬郎寡居的母親梨娘發生了一段無望的戀情。梨娘為了不想夢霞為己終身不娶，一手促成小姑筠倩與夢霞結婚。二人婚後，心碎的梨娘有意戕害自己身體，終致病亡。筠倩知道夢霞愛的是梨娘，亦鬱鬱而終。最後夢霞則在辛亥革命中犧牲。《玉梨魂》對於影響它的小說在內文都有提到，其中包括《紅樓夢》和魏子安的《花月痕》，還有一本則是小仲馬著，林紓翻譯的《巴黎茶花女遺事》。《紅樓夢》和《花月痕》兩書主軸同樣是以感傷的氣氛描寫一個由愛情到病重，最終以死亡為終結的淒慘愛情故事。《玉梨魂》這方面有其依從傳統的一面。《玉梨魂》卻又有它突破傳統的一面。以文人為主角的傳統愛情故事，總難免以主角中功名作結，《紅樓夢》中賈寶玉尚且不免，《花月痕》中一對主角韋癡珠和劉秋痕固然以愛—病—亡的進程告終，但小說卻以另一對戀人韓荷生及杜采秋的顯達，以及韋子韋小珠在功名上的順遂作結，則仍是以中功名為小說歸宿。哀情最後還要有個大團圓結局。這種處理是中國愛情小說的固定程式，清末流行多個地方的說唱文學及戲曲劇目如《珍珠塔》、《描金鳳》也盡皆如此。《玉梨魂》卻不以中功名作結，主要由於小說寫於廢止科舉及辛亥革命後，現實中已不可能再用中功名這條過去解決所有劇情的公式可用，這反而令到《玉梨魂》可以突破過去的傳

統程式，不再大團圓結局，而以哀情貫穿直到終局。

《玉梨魂》除了傳統小說的影響，它也受到當時廣受歡迎的《巴黎茶花女遺事》的影響。夏志清教授指出它是第一本讓人提得出證據，證明它是受到歐洲作品影響的中國小說。它尾段以日記的形式呈現何夢霞的結局，顯然是取法自《茶花女》。[6]除了技巧，《玉梨魂》在情節上的突破也顯然受到《茶花女》的影響。《玉梨魂》描寫一個文人與寡婦的戀情，寡婦的戀愛在中國小說是大禁忌，幾乎從未出現過。這種以無望的愛情為小說基礎的大膽構思，不難從《茶花女》中找到它的來源，正如小說中敘述者通過何夢霞朋友秦石癡的信函介紹自己為「東方仲馬」，「善寫難言之情愫」。[7]「難言之情愫」正是傳統小說所諱言，而是《茶花女》與《玉梨魂》共有的特點。此外，梨娘以小姑筠倩代自己，不追求自己愛情的圓滿，反以自我犧牲來成就愛情，這種為愛犧牲的精神，也是《茶花女》獨到之處。傳統小說男主角遇到同時有兩個愛人時，解決方法只需兩個並娶即可，並視之為娥皇女英式佳話。但《玉梨魂》則在浪漫化的新愛情觀下，一對至情至聖的戀人容不下第三個人，所以結局是三人皆不幸，以身亡告終。[8]從《玉梨魂》這個典範性的例子可以看到，受到外國的影響，在中國小說傳統中出現了變異，遂興起了一種新小說類型——哀情小說。這影響被後來的作品不斷重複運用，越來越深入強固，便成為一種清晰可見的成規。由於禮教的束縛，社會的成見導致一對至情的男女愛人無法團圓，悲劇收場，由《茶花女》、《玉梨魂》、哀情小說開其端的這個戲劇

6〈玉梨魂新論〉，收入夏志清著，萬芷均等譯，劉紹銘校訂，《夏志清論中國文學》（香港：中文大學出版社，2017年），頁259-264。

7 徐枕亞，《玉梨魂》（台北：文化圖書公司，1992年）第29章，頁158。

8《玉梨魂》中主角與寡婦之戀，又應寡婦安排娶她的小姑為妻，都是徐枕亞的親身經歷，只是把現實中寡婦的姪女關係改為小姑。但是一個作家怎樣把自己的經歷寫進創作的小說內，受到其文化的制約。現實中徐枕亞與寡婦曾發生性關係，但小說一再強調二人猛烈的感情一點不涉肉慾，便是明顯為照顧讀者想法而不敢依從現實去寫。徐枕亞小說與現實的對照來源，同注6，「補充說明」，頁264-265。

程式，一直是以愛情為題材的言情文藝片的基本核心程式。我在本書的
〈《茶花女》與華語文藝片的基調〉一文，搜集了大量抄襲《茶花女》情
節的電影，例子由1920年代至1970年代，地域由上海、香港到台灣，語
別由默片、國語、粵語到台語都有，而且數量龐大。又如《玉梨魂》，上
海影業在1920年建立的早期，便有明星公司將之改編，在1924年拍成默
片。香港也曾兩度改編《玉梨魂》成粵語片，一次是1939年，另一次是
1953年。1953年的一部是由著名的文藝片導演李晨風執導，主演的是吳楚
帆、紅線女，廣告詞作「1953年第一部大悲劇」（見表1）。「哀情」和（文
藝）「大悲劇」基本上同一意義，雖然它們使用的年代不同。《茶花女》、
《玉梨魂》的戲劇程式，直到1960-1970年代的港台文藝片，仍然是以之
為基礎。當中一些元素可以不斷調
整，例如禮教的束縛，可以變成富
貴人家對窮人的排拒，阻力雖是由
於女主角的身分造成，但這個身分
可以不斷調整，由妓女、寡婦，到
歌女、酒家女、工廠妹均可。言情
文藝片的戲劇程式是先在小說中完
成，再變成電影的。這裡可以用一
個特別的詞來看到由哀情小說到文
藝片的淵源。哀情小說盛行時，有
個稱讚這類作品的慣用詞——「哀
感頑艷」。[9] 我們在1950-1960年代的
文藝片報紙廣告中，仍然可以找到

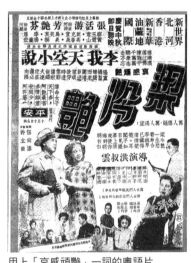

用上「哀感頑艷」一詞的粵語片
《梁冷艷》（1950）廣告

9　「先生尚有自撰亡妻傳略。及雜憶詩四十首。哀感頑艷。字字血淚。合印一冊。欲閱者請函開
　　姓名住址。……」許廑父、李定夷、潘無朕、郭先覺、孫綺芬、趙眠雲、吳雙熱、鄭逸梅、
　　俞天憤聯合署名的《為徐枕亞先生夫人敬徵悼詞》，原刊於《小說日報》1923年7月27日。轉
　　引自胡安定著，《民國文學發生期的鴛鴦蝴蝶派研究》（台北：花木蘭文化出版社，2012年）。

使用「哀感頑艷」或它的簡化詞「哀艷」的大量例子。**10**

文藝片與社會變遷

　　準確而言，言情文藝片的重點不是愛情，而是婚姻。《玉梨魂》便借筠倩一角直指這個核心議題：「舊式之結婚，待父母之命，憑媒妁之言，兩方面均不能自主。又有所謂六禮、三端、問名、納採種種之手續。往往有客散華堂，春歸錦帳，我不知彼之才貌，彼不知我之性情。配合偶乖，終身貽誤，糊塗月老，誤卻古今來才子佳人不少矣。今者歐風鼓蕩，煽遍亞東，新學界中人無不以結婚自由為人生第一吃緊事。此求彼允，出於兩方面之單獨行為，而父母不得掣其肘，媒妁不能鼓其舌。既婚之後，雖生離死別，彼此均無所怨，則終風之賦，回文之織，庶幾可以免矣。」**11**魯迅在〈上海文藝之一瞥〉對哀情小說所屬的「鴛鴦蝴蝶派」的批評中，便明確指出：「這是有伊孛生（Ibsen）的劇本的紹介和胡適之先生的《終身大事》的別一形式出現，雖然並不是故意的，然而鴛鴦蝴蝶派作為命根的那婚姻問題，卻也因此而諾拉（Nora）似的跑掉了。」**12**後來范煙橋在〈民國舊派小說史略〉中作了更完整的闡述：「民初的言情小說，其時代背景是：辛亥革命以後，『父母之命，媒妁之言』的傳統婚姻制度，漸起動搖，『門當戶對』又有了新的概念，新的才子佳人，就有新的要求，有的已有了爭取婚姻自主的勇氣，但是『形隔勢禁』，還不能如願以償，兩性的戀愛問題，沒有解決，青年男女，為此苦悶異常。從這些社會現實和

10 以下為表1的一些例子：《賣肉養家姑》（19.1.1949）「哀感頑艷」；《梁冷艷》（26.9.1950）「哀感頑艷」；《余之妻》（5.5.1955）「名著改編哀感頑艷纏綿悱惻至情至聖曠世大悲劇」；《花落又逢君》（4.5.1956）「哀感頑艷悱惻纏綿不朽文藝大悲劇」；《滿江紅》（28.2.1962）「文藝名著改編哀感頑艷戀愛奇情倫理悲劇」；《秋葉盟》（4.11.1964）「文藝理哀艷巨片」；《玉女痴情》（10.2.1968）「哀艷奇情動人鉅片」等。

11 同注7，頁77。

12 魯迅，〈上海文藝之一瞥〉，收入芮和師，《鴛鴦蝴蝶派文學資料》（福州：福建人民出版社，1984年），頁790。

思想要求出發，小說作者就側重描寫哀情，引起共鳴。」[13] 婚姻是家庭倫理的基礎，所以言情文藝片其實也是倫理片，家人總會牽涉在故事中，雙方家人代表了社會上的成見構成戀人的阻力。文藝片就是對婚姻由傳統模式轉移到自由戀愛模式這個社會變遷的呈現，態度通常是肯定這個轉變，雖然提出惡果以作反對的也不是沒有。肯定轉變的作品中，為了建立自由戀愛的合理性，哀情小說到文藝片發現／發明了一整套特定的敘事模式。首先愛情是人追求的其中一種終極價值。對於愛情，則採用浪漫的看法，愛情是神聖純潔的，雙方對愛情都非常堅貞，生死不渝。舊的婚姻制度，代表了父親的權威、利益交換、門第觀念、有錢人的私慾等一切與愛情無關的因素，從而顯得既不合理，也因而並不是穩固的婚姻基礎。一對相愛的戀人被刻畫成舊式制度的受害人成為對舊制度最能撼動人心的控訴，因而成為哀情小說與言情文藝片的最重要故事模式，面對愛情的浪漫化觀念不斷重複，構成言情文藝片的成規。當初是通過悲哀來呈現現實中的不幸，後來則變成為迎合觀眾喜歡看悲哀的故事而製造劇中人種種的不幸。1960 年代的粵語文藝片便很明顯有著這種已脫離現實，只為製造傷感的特色。以上言情文藝片的成規，要到瓊瑤在《彩雲飛》（小說 1968 年，電影 1973 年）中宣布「茶花女的時代已經過去」才開始打破，出現根本性的改變。

　　不單愛情，以家庭倫理為題材的文藝片，也同樣由於近代家庭觀念基礎性的改變，而有特殊的倫理文藝片面貌。過去父母雙親與兒女不說自明的尊卑倫理權威不復存在，作為舊式家庭權力象徵的「嚴父」常遭否定，也失去了他的權威。文藝片中描述的父親，負面角色的話多是老頑固，正面角色的話則是在現實重壓下變得頹唐消沉。「慈母」卻在文藝片中獲得推崇和歌頌。孫隆基在其《未斷奶的民族》一書，分析現代中國的母親崇拜背後是中國人缺乏獨立個體意識的「母胎化」現象，更以大量五四以來

13 范煙橋，〈民國舊派小說史略〉，收入魏紹昌編，《鴛鴦蝴蝶派研究資料 史料部分》，（上海：上海文藝出版社，1962 年），頁 170。

現代文學的例子來論證。**14**本書則找到倫理文藝片中不少類似例子。談母親的倫理文藝片也會像言情文藝片一樣,同樣用「受害人策略」,通過母親為了兒女含辛茹苦甚至含羞忍辱,仍然無怨無悔,甚至反遭兒女誤會、唾棄的劇情,來強調母愛的偉大。傳統小說談母愛的其實甚少,這種對母愛的歌頌是個特殊的現代中國文化現象,因而結果有不少是從外國文學及電影中借鏡。像美國片《慈母》(*Over the Hill to the Poorhouse*)便有《慈母曲》等多個倫理文藝片的重拍版本。

文藝片與情節劇

這裡我們可以回到文藝片的定義問題。有關文藝片的第一本專著是1985年出版,蔡國榮先生著的《中國近代文藝電影研究》。蔡著歸納出文藝片的構成要素,第一是以現代或近代為背景;第二是以抒寫感情為主要情節。此二者為積極條件,而加上不具其他電影類型的特色為消極條件,構成蔡對文藝片的基本定義。文藝片依其感情內容,則可以概括為一,專事抒寫男女間的愛情;二,以家庭為討論範圍,著眼於親情;三,將感情討論範圍推演到更寬廣的人際間感情,乃至於對自然界的感情。第三類在中國文藝片中甚少見,文藝片基本上就是以愛情片和倫理親情片為兩大類。**15**蔡的定義基本上是看題材,但單憑題材並不足以定義電影類型,題材一定要配以一套戲劇程式才足以定義類型。歸納我上文的整理,文藝片除了以愛情及倫理為題材,它不單以抒寫感情為主要情節,它的感情描寫是帶著悲傷淒慘的情調。文藝片不單以現代為背景,它還以愛情和親情的傷感故事,來反抗中國傳統社會以家庭由血緣和輩分尊卑建立的家庭秩序,重建一種以感情(愛情和親情)為基礎的新家庭觀念。

來到這裡,我們還有一個重要的問題要問,文藝片和西方的情節劇

14 孫隆基,〈第三章 打倒孔家店之後〉,《未斷奶的民族》(台北:巨流出版社,1995年),頁159-239。
15 蔡國榮,《中國近代文藝電影研究》(台北:中華民國電影圖書館出版部,1985年),頁3-4。

（Melodrama）有沒有特別的關係？是不是情節劇？這自1980年代以來便一直是學者探討的問題。繼蔡國榮的《中國近代文藝電影研究》一書，對文藝片作了開拓性研究的另一本書是香港國際電影節在1986年出版的《粵語文藝片回顧1950-1969》。編者李焯桃在該書序言中一方面指出「大多數粵語文藝片都屬於情節劇的形式，充滿黑白分明的人物，堆砌巧合的情節，極端的感情衝突……，所以為了方便理解起見，專題題目中文用『文藝片』，英文則用Melodrama。」但李亦謹慎地指出「然而兩個名詞終不宜混為一談，因為『文藝片』主要以內容、題材或主題來劃分，『情節劇』則主要是一種戲劇程式，適用於不同題材的劇種。像不少粵語武俠片、戲曲片、社會寫實片……都是不折不扣的情節劇。另一方面，最優秀的一撮粵語文藝片（如《父母心》，1955），則已越出了情節劇的範圍。」[16]

　　美國的中國歷史學者畢克偉（Paul G. Pickowicz）在其〈情節劇再現與中國「五四」電影傳統〉一文，卻指出由於電影是外來的東西，中國並無先例，所以在1910-1920年代初的中國影業，電影人基本上不受五四文學影響，擁抱的是好萊塢的商業電影體制，並學習它的情節劇模式，這個模式主導了當時的中國電影。由於情節劇模式的強固，到1930年代左翼作家打進電影圈，把批判現實的五四思想滲進電影時，仍免不了套用情節劇的模式。畢克偉對情節劇的定義，主要用的是彼得·布魯克斯（Peter Brooks）的《情節劇式的幻想》（*Melodramatic Imagination*）一書分析的情節劇，特色是修辭性的誇張、過火的呈現方式及忠奸分明。它的美學模式是通過高度戲劇性炮製出純粹而兩極的黑暗與光明、救贖與報應，並舉出孫瑜執導的《小玩意》（1933）及抗戰後湯曉丹執導的《天堂春夢》（1947）為左翼思想而倚靠情節劇的公式來表現的例子。[17] 畢克偉雖沒有

16 《粵語文藝片回顧1950-1969》（修訂本）（香港：香港市政局，1997年），頁7。

17 Paul G. Pickowicz: "Melodramatic Representation and the May Fourth Tradition of Chinese Cinema"，收入其 *China on Film: A Century of Exploration, Confrontation, and Controversy*, Rowan & Littlefield Publishers, Inc, 2012, p. 73-100。

明確說文藝片即是情節劇，但是對美國情節劇對早期中國電影的深遠影響，抱持的是確定的態度。

葉月瑜在2014年〈民國時期的跨文化傳播：文藝與文藝電影〉一文，既對過去有關文藝與情節劇的不同說法作一總結，並通過對「文藝」一詞作一次詳細的詞源學及早期歷史的探索，強調「過去三十年，一般有關華語電影的研究一直將文藝一詞等同通俗劇〔按：『通俗劇』是Melodrama另一通行的譯法〕，但當我們重新發現文藝片之際，我們也積極質疑這個等同。文藝概念從西方到日本，再轉到中國的過程不完全是西化的產物，而是混合了本地的實踐和需求。有了這個歷史情境為座標，我們了解文藝和通俗劇有很大的區隔，而過去學界慣性地將兩者作簡單的對比，也有相當的疏漏與一定程度的自我矮化。我們須將文藝和通俗劇分開來看，不應再將文藝『方便』地作為美國通俗劇的等義。另一方面，我們也不否定通俗劇的在華語電影的流通與應用，但我們應該在特定的歷史條件下，重新建構華語文藝與通俗劇的關係，以期更深刻檢討中西電影文化政治。」[18]

本書提供的眾多個案，正好為「重新建構華語文藝與通俗劇的關係」提供出實證的例子。這裡可以再補充一些。上文談到具代表性的哀情小說《玉梨魂》所受的外國小說影響，而哀情小說又如何構成中國早期電影的文化背景。這裡進一步直接談電影的情況。在蔡著的《中國近代文藝電影研究》一書，提到言情片和倫理親情片一直是中國文藝片的兩大主流，並指出明星公司1923年的《孤兒救祖記》的先驅地位，其取材和情節對後來的倫理親情片有著深遠的影響。[19]中國學者陳建華查證出格里菲斯（D. W. Griffith）的《賴婚》（*Way Down East*, 1920）在中國轟動的賣座情況，

18 葉月瑜，〈民國時期的跨文化傳播：文藝與文藝電影〉，《傳播與社會學刊》第29期，2014年，頁73-126。

19 蔡國榮，《中國近代文藝電影研究》（台北：中華民國電影圖書館出版部，1985年），頁6-7。

並如何影響《孤兒救祖記》的創作觀念及拍攝手法。**20**而早在1936年鄭君里著的《現代中國電影史略》裡，已指出中國愛情片的發展受到美國電影——特別是格里菲斯的《賴婚》一片——的影響。如此一來，蔡國榮所指的文藝片兩大主流，均深深受到格里菲斯《賴婚》一片的影響，而格里菲斯素被視為美國情節劇電影的開拓者。除了格里菲斯情節劇在中國文藝片發軔時的重要影響，讀者將會在本書的文章中，見到大量西方文學特別是美國電影，像《茶花女》、《慈母》、《空谷蘭》、《復活》、《少奶奶的扇子》，對早期中國文藝片起著重要的影響，而且由上海時期延續到1949年之後的香港、台灣。到1949年後，香港和台灣的文藝片，仍然不斷在美國情節劇電影中吸收養份，《慾海情魔》（*Mildred Pierce*, 1945）、《萬刼紅蓮》（*No Man of Her Own*, 1950）、《親情似海深》（*Our Very Own*, 1950）、《春江花月夜》（*Fanny*, 1961）等美國片在香港或台灣都曾多次翻拍，在在見到情節劇對文藝片持久的影響。

　　我們除了可以找到大量美國情節劇電影對文藝片持久深遠的影響之外，二者的類近，還可見於外國研究者對情節劇的分析，是驚人地適用於文藝片的。畢克偉主要用的是彼得・布魯克斯的「情節劇式幻想」模式，那是較新的說法。我見到一篇年代更早，所取的研究素材更是嚴格以法國舞台上的情節劇的分析，也一樣合用。那是俄國形式主義理論家 Sergei Balukhatyi 在1926年發表了〈情節劇的詩學〉（"Poetics of Melodrama"）一文，他以俄國戲劇中央圖書館收藏的法國情節劇劇本，主要是十九世紀後期的作品，來作綜合分析。文章首先指出情節劇的美學目的就是要引發純粹而強烈的感情，他跟著分析情節劇的情緒目的、道德目的、技術原則、建構等元素，每一項觀察套用在文藝片，都教人有切中肯綮的感覺。如談到情節劇的角色和感情，是涉及有著明顯而強烈的感情關係遇到戲劇性的

20 陳建華著，〈格里菲斯與中國電影的興起〉，《從革命到共和：清末至民國時期文學、電影與文化的轉型》（桂林：廣西師範大學出版社，2009年），頁237-286。

事情而遭到阻斷，像一對戀人、新郎新娘、母親或父親與女兒之類，偏遇
上突然的嫉妒、惡勢力的分拆、孩子的失散、父親被監禁等遭遇。情節劇
是訴諸能及於所有人的最普及而原始的感情，最慣用便是母愛和愛情。情
節劇最愛用一些一出現已教人同情的角色，像孩子、青少年、沒有抵抗力
的女孩等。母愛和愛情，還要配以第二類別的情緒像嫉妒、尋找自我、復
仇等，方能製造出豐富有效的戲劇處境。又如文章談到情節劇在人物的忠
奸分明、最終善善惡惡，讓觀眾在結局時可以舒一口氣等基本原則之外，
還有很多技術原則。例如「對比原則」，情節劇慣於把分站於社會階梯兩
頭的角色（如伯爵與乞丐）或道德兩極（害人精與受害者）的命運交織在
一起。對比也可以運用在一個角色不同階段的變化上。角色可以在結局時
良心發現由凶狠變成善良，又或者由愛變成恨。對比原則也可以運用在
場景上，例如謀殺發生時鄰房正舉行舞會。[21] 上文談到的文藝片總在經營
悲哀的感情，實亦即情節劇以挑動純粹強烈的情緒為同一件事。根據這篇
文章對情節劇的理論和分析，是接近可以整個套用於文藝片的。我們也可
以在1950年代的香港影評中，見到運用情節劇的觀念來分析華語片的例
子，那篇文章是由但尼執筆，1959年刊登於《中國學生周報》的《蘭閨風
雲》影評：「多少年來，國語片都陷在『情節戲』的小圈子裡，情節曲折
離奇，驚心動魄，但是脫離現實，『驚人』而不感人。」[22] 但尼雖沒有配以
melodrama作「情節戲」的原文對照，但從他對「情節戲」的形容，指的
是「情節劇」應無疑義。

　　無論從實際個案及理論的適用性看，文藝片對情節劇都有相當明顯的
傳承關係。值得進一步釐清的，文藝片並不等同情節劇，因為情節劇本

21 Sergei Balukhatyi 的文章至今好像還未有全譯，我的引述來自美國學者 Daniel Gerould: "Russian
　Formalist Theories of Melodrama" 這篇文章的引介。文章收入 Marcia Landy ed, *Imitation of Life: a
　Reader on Film and Television Melodrama*, Wayne State University Press, 1991, p. 118-134。

22 但尼，〈《蘭閨風雲》影評〉，《中國學生周報》第388期，1959年12月25日。「但尼」即台灣來
　港的影評人、編劇、導演汪榴照。

身也有多重意義，指的是什麼有其語境因素。如李焯桃所言，情節劇可以是一種戲劇程式，即使今天的漫威超能英雄電影，也可歸入情節劇。像美國隊長的至交被揭發多年前殺死了鋼鐵人的父親，於是曾經一起出生入死的戰友忽然間變成死敵，便非常「情節劇」。把題材規限在愛情或家庭關係的美國情節劇，是浪漫情節劇和家庭情節劇，那才比較接近文藝片。但是即使如此，美國情節劇中有種講兒子要克服與強大父親的依附關係而成長為獨立個體的男性情節劇，例如伊力・卡山（Elia Kazan）的《天倫夢覺》（*East of Eden*, 1955，港譯：《蕩母痴兒》）或文生・明尼利（Vincente Minnelli，港譯：雲仙・明里尼）的《孽債》（*Home from the Hill*, 1960），都是文藝片從不處理的。差可比擬文藝片的，是美國1930-1940年代興起的「女性哭泣影片」（Woman's Weepie），今天比較中性的用詞是「女性電影」（Women's Film）。

即使承認文藝片與美國的女性哭泣影片極之類近，但是兩者之間，基於歷史文化的不同，仍會有風格上的差異。以美國片《親情似海深》為例，由它影響的國語片《曼波女郎》和粵語片《紅白牡丹花》，基本情節雖一樣，但是單是對哭泣的處理，包括哭泣的場數、什麼人會哭泣，三部影片都不同，反映出電影風格的差異。文藝片也有它獨特發展出來的一些戲劇情景，這裡可以舉一個很多人都明白的例子。1960年代的粵語文藝片，有不少都有同父異母的兄妹，不知情下戀愛了，到談婚論嫁時才揭發，因而痛苦不堪。粵語片《冷暖親情》（上、下，1960）、《孽海遺恨》（上、下，1962）和《少女情》（1967）都是如此。粵語文藝片這個橋段應是來自曹禺的話劇《雷雨》。同樣是情節劇，文藝片仍會有它自己的本土風格和特色。

對比蔡國榮純以題材來定義文藝片，我還提出一個戲劇程式，對文藝片的定義自然會因而收窄，有些原本可以歸入文藝片的電影，好像被排斥出外了。但這是類型研究的價值而不是缺點。通過對文藝片戲劇程式的了解，我們反而可以看出一些不能歸入其內的影片的特色。其中一個典

型的例子是費穆的《小城之春》（1948）。《小城之春》的題材是一段發乎情止乎禮的婚外情，純依題材看似一部文藝片，但是它淡然克制的情調與挑動觀眾情緒的情節劇或製造悲苦感情的同年代文藝片一點都不同。不把它歸入文藝片，反而能凸顯影片的戞戞獨造。又如李行的《貞節牌坊》（1966）和唐書璇《董夫人》（1970），兩年影片年代接近，同樣是寡婦不能再嫁的故事，假如用情節劇的劇式作分界線，《貞》片是文藝片而《董》片不是，這正好突顯《董》片藝術上的特色。有了文藝片戲劇程式為框架，我們反而更容易討論一些影片的特色。

文藝片的終結及新生

到1970年代中期，香港無論國粵語片、文藝片都已沒落，甚至停止生產。它的情節劇特質卻被電視劇吸收，而且由於對外國文學影視的了解比過去深，電視台是更自覺在生產情節劇。這些電視劇並不名為「文藝劇」，因為很多基本設定已與文藝片大異。1980年代後，香港時有出品一些以親情或愛情為主題的電影，但已和上述的文藝片無論人物性格、劇情和價值觀都有很大分別，例如再不相信男女主角只能夠愛一次。台灣的文藝片潮流，延續至1980年代也已差不多結束。新電影基本上是反情節劇的。但台灣的文藝片傳統比較強固，在今天一些台灣電影中我們仍可以見到一些文藝片的潛在影響。好像《刻在你心底的名字》（2020），曾敬驊為了怕自己與陳浩森的同性戀關係會害到對方，於是裝作有女朋友，其苦心竟然與《茶花女》異曲同工。《親愛的房客》（2020）中，莫子儀被懷疑、調查、追捕、拘押，全因為他的同性戀身分惹來。其強烈而情操高尚的愛情因社會歧視而備受壓迫的受害者策略，和文藝片爭取自由戀愛婚姻的敘事策略也是一脈相承。

表1（＊原始廣告的字模糊不清處以○○代表）

戲名	語別	廣告日期	用詞	原著
賣肉救家姑	粵	1949/1/19	倫理哀艷榮譽巨獻 哀感頑艷	
春雷	國	1949/2/5	藝術精湛超等巨片	
春殘夢斷	國	1949/4/9	哀艷纏綿大悲劇	
未出嫁的媽媽	國	1949/6/2	纏綿悱惻哀艷動人戀愛悲劇	
山河淚	國	1949/6/5	文藝名著搬上銀幕／別創風格悲天憫人可歌可泣絕世悲劇	穗青《脫韁的馬》
原來我負卿	粵	1949/6/8		
風雪夜歸人	國	1949/6/10	舞台名劇改編悽婉動人國語戀愛悲劇	吳祖光話劇《風雪夜歸人》
一代妖姬	國	1950/1/7		
情僧	粵	1950/1/13		
魂斷藍橋	粵	1950/1/16	哀艷奇情社會大悲劇	
花落紅樓	粵	1950/1/22	悱惻纏綿 哀艷感人 文藝名著 改編攝製	曹雪芹《紅樓夢》
野花香	粵	1950/2/13		
花街	國	1950/5/19	長城公司超特級出品描寫現實深刻動人文藝鉅片	
雨夜歌聲	國	1950/8/12	權威的歌唱大悲劇	
妬潮	粵	1950/9/7	一九五○年度冠軍粵片耗資十萬港圓金牌巨製	麗的呼聲李我天空小說
梁冷艷	粵	1950/9/26	哀感頑艷	李我天空小說
別離人對奈何天	粵	1951/1/7	十數年來粵語歌唱倫理悲劇最偉大之一部佳作	
花姑娘	國	1951/2/23	超凡入聖的奇情大悲劇	
雪影寒梅	粵	1951/3/21		

戲名	語別	廣告日期	用詞	原著
茶花淚	粵	1951/7/4	社會現實倫理動人大悲劇	
誰憐後母心	粵	1951/7/11	天空小說改編哀艷倫理皇牌大悲劇	
紅白杜鵑花	粵	1951/9/12	家庭倫理文藝巨構	
紅菱血	粵	1951/10/5	現社會內絕無僅有的悲劇	
貧賤夫妻百事哀	粵	1952/3/4		
夜桃源	粵	1952/4/6	社會警世家庭倫理輕鬆悲喜巨構	
婦人心	國	1952/7/30	動人肺腑寫情悲劇	
紅白牡丹花	粵	1952/9/11		
浩劫紅顏	粵	1952/10/17		
蓬門小鳳	粵	1952/10/17	人情味的演出 文藝性的風格	怡紅生
別讓丈夫知道	國	1952/10/24		
敗家仔	粵	1952/12/12	描寫家庭倫理警世教育諷刺鉅片	
家	粵	1953/1/7	名著名片 不朽鉅鑄	巴金著同名小說
秋雨殘花	粵	1953/3/8	正牌悲劇 賺人熱淚	
玉梨魂	粵	1953/3/11	一九五三年第一部大悲劇	徐枕亞著同名小說
情劫姊妹花	粵	1953/4/14	社會家庭悲劇	
再生花	粵	1953/5/22	社會背景家庭倫理悲喜偉大巨構	
慈母淚	粵	1953/6/28		
往事知多少	粵	1953/8/7	淒慘動人的大悲劇	
日出	粵	1953/9/20	名劇名片	曹禺著同名小說

戲名	語別	廣告日期	用詞	原著
慈母曲（朱石麟片重映）	國	1953/10/23	社會倫理警世不朽鉅片	
還君一點相思淚	粵	1953/10/23	文藝大悲劇	
父與子	粵	1954/1/7		
胭脂淚	粵	1954/3/10	社會教育哀感動人巨片	
十載尋夫記	粵	1954/6/4	至性至情有血有淚現實文藝大悲劇	
多情自古空餘恨	粵	1954/7/31	悱惻纏綿有血有淚哀艷文藝大悲劇	
大觀園	粵	1954/8/4	不朽名著《紅樓夢》改編耗資數十萬港元攝製富麗豪華粵語歌唱超特鉅片	曹雪芹《紅樓夢》
母親	粵	1954/9/22	世界文學名著過彼山改編攝製大悲劇	*Over the Hill to the Poorhouse*
空谷蘭	粵	1954/10/28	世界名著文藝倫理大悲劇	包天笑譯作
程大嫂	粵	1954/12/8	片王之王悲劇之聖 舞台名劇搬上銀幕	
不如歸	粵	1954/12/25	文藝歌唱大悲劇	德富蘆花著同名小說
苦盡甘來	粵	1954/12/25	哀感頑艷離合悲歡奇情歌唱粵語巨片	
小白菜	國	1955/2/26	真人實事冶艷悲劇	
寒夜	粵	1955/3/24	文藝名著改編	巴金著同名小說
父母心	粵	1955/4/21	社會教育家庭倫理大悲劇	
余之妻	粵	1955/5/5	名著改編哀感頑艷纏綿悱惻至情至聖曠世大悲劇	徐枕亞著同名小說
做人新抱甚艱難	粵	1955/5/13	社會現實深刻諷刺家庭倫理大悲劇	
兩地相思	粵	1955/5/26	夫婦問題家庭倫理大悲劇	
婦道	粵	1955/6/10	道德教育警世倫理大悲劇	
情痴	粵	1955/7/14	家庭倫理寫情曠世悲劇	

戲名	語別	廣告日期	用詞	原著
不要離開我	國	1955/7/14	描繪戰亂時期青年男女悲歡離合動人悲劇	
家教	粵	1955/7/21	根據麗的呼聲廣播百萬聽眾倫理警世名劇攝製	
玉葵寶扇	粵	1955/7/21	民間故事最佳片王　第一苦情好戲	
花都綺夢	粵	1955/8/26	舞台戲寶改編　由一宗最神秘最惡毒謀殺案構成的愛情悲劇！	
天長地久	粵	1955/9/29		
一枝紅艷露凝香	粵	1955/9/29	舞台名劇改編	
兒女債	粵	1955/10/21	親切動人有笑有淚	
歌唱郎歸晚	粵	1955/10/21	《三審玉堂春》後又一全部歌唱倫理巨片	
愛情三部曲	粵	1955/10/26	最喜愛的一部優秀文藝作品改編搬上銀幕	巴金著同名小說
春蠶到死線方盡	粵	1955/11/17	倫理淒艷大悲劇	
春殘夢斷	粵	1955/11/30	世界名著改編寫情大悲劇	托爾斯泰《安娜·卡列妮娜》
佛前姊妹花	粵	1955/12/2	哀感頑艷寫情悲劇	
銀鳳	粵	1955/12/14	千錘百煉大悲劇	
長相憶	粵	1955/12/15	麗的呼聲電台廣播小說改編言情大悲劇	
斷鴻零雁記	粵	1955/12/22	浪漫派文藝鉅鑄	蘇曼殊著同名小說
蜜月	粵	1955/12/31	多彩多姿綺艷纏綿動人鉅片	
孽緣	粵	1956/1/1	極盡人間悲歡離合倫理偉大鉅片	
霧美人	粵	1956/1/20	隆重選映澤生公司名著改編巨製	
菊子姑娘	國	1956/2/16	日本情調旖旎風光戀愛至上超特鉅鑄	
朱門怨	粵	1956/3/14		同名話劇

戲名	語別	廣告日期	用詞	原著
雪裡紅	國	1956/3/18	江湖賣藝劇團背景哀艷言情悲劇	
火	粵	1956/3/29	巴金先生又一文藝名著改編攝製	巴金著同名小說
金鳳	國	1956/3/29		
零雁	國	1956/4/13	崇高聖潔富人情味	
孝道	粵	1956/4/13	家庭倫理社會教育鉅片	
苦海鴛鴦	粵	1956/4/29	歌唱音樂文藝悲劇	
馥蘭姊姊	國	1956/4/29	最動人文藝片	奧爾科特《小婦人》
花落又逢君	粵	1956/5/4	哀感頑艷悱惻纏綿不朽文藝大悲劇	小仲馬《茶花女》
多情燕子歸	粵	1956/5/26	纏綿曲折○○動人超凡入聖言情鉅鑄*	
戀之火	國	1956/6/6	曲折離奇愛戀巨構	
長巷	國	1956/10/26	第一部享譽國際銀壇社會倫理文藝國語巨片	沙千夢著同名小說
遺腹子	粵	1956/11/15	家庭倫理王牌大悲劇	
手足情深	粵	1956/12/12	動人倫理悲劇	
碧血恩仇萬古情	粵	1956/12/19	歌唱打鬥愛情文藝巨片	
復活的玫瑰	粵	1957/1/19	曲折奇情愛情巨片	
金蓮花	國	1957/2/14		
黃花閨女	國	1957/3/28	北國背景纏綿悱惻戀愛奇情文藝巨構	
魂歸離恨天	粵	1957/5/2	世界文學名著改編愛情大悲劇	愛蜜莉‧勃朗特《咆哮山莊》
啼笑姻緣	粵	1957/6/20	繼《雷雨》後又一部震撼中國藝壇偉大無比曠世鉅獻	張恨水著同名小說
妬海花	粵	1957/6/23	李我先生講述天空小說攝製多角戀愛別開生面香艷刺激巨片	

戲名	語別	廣告日期	用詞	原著
琵琶怨	粵	1957/10/16	文藝歌唱鉅片	
黛綠年華	粵	1957/12/11	本年度壓軸文藝巨片	
兒心碎母心	粵	1958/4/17	倫理奇情哀艷動人歌唱鉅鑄	
橫刀奪愛	粵	1958/4/24	奇情鉅片	
小情人	國	1958/6/23	中國第一部民間木偶劇搬上銀幕文藝寫情鉅片	
鮮花殘淚	粵	1958/7/24	愛情倫理大悲劇	
一夜風流	國	1958/8/15	哀艷纏綿愛情歌唱鉅片	
紫薇園的秋天	粵	1958/9/21	文藝名著小改編哀艷鉅片	鄭慧著同名小說
美人春夢	粵	1958/10/22	至情至聖文藝巨片	
生死連枝	粵	1959/1/7	家庭倫理歌唱哀感絕倫巨片	
湖畔草	粵	1959/3/11	光藝製片公司本年度又一部偉大巨獻	
情天血淚	粵	1959/4/8	光藝製片公司本年度又一巨獻家庭倫理大悲劇	
玉女私情	國	1959/5/21	動人肺腑文藝巨片	杜寧《女兒心》
天倫情淚	粵	1959/5/27	家庭倫理大悲劇	
水擺夷之戀	國	1959/6/17	哀感頑艷別開生面愛情巨片	
獨立橋之戀	粵	1959/6/17	星馬外景文藝歌唱愛情鉅片	
雨過天青	國	1959/8/20	睥睨影壇文藝巨片	
嬉春圖	國	1959/10/16	輕鬆俏皮新穎文藝愛情喜劇	
過埠新娘	粵	1959/10/21	星馬外景奇情文藝大悲劇	
風雨歸舟	國	1959/10/22	描寫漁民生活哀感動人巨片	

戲名	語別	廣告日期	用詞	原著
風雨幽蘭	粵	1959/12/2	家庭倫理大悲劇	
畸人艷婦	國	1960/2/19	哀艷文藝愛情巨片	
鴛鴦江遺恨	粵	1960/2/19	曠世無儔倫理感人文藝巨片	
苦兒流浪記	國	1960/2/19		賀克多·馬洛 *Sans famille*
人海孤鴻	粵	1960/3/3	麗的呼聲廣播小說	星島晚報連載同名小說
情深似海	國	1960/4/7	感人肺腑寫情巨片	
母與女	國	1960/4/21	淒艷倫理愛情文藝巨片	
慈母心	粵	1960/5/26	諷刺舊社會家庭倫理大悲劇	
兩代女性	國	1960/6/23	描寫母愛社會教育倫理文藝鉅片	
冷暖親情	粵	1960/7/21	麗的呼聲天空小說改編	
可憐天下父母心	粵	1960/8/4	社會現實倫理鉅片	
孤雛血淚	粵	1961/1/5	五年來最佳倫理教育鉅片	
子母橋	粵	1961/1/5	倫理奇情巨獻　麗的呼聲天空小說改編	
母子淚	粵	1961/2/1	動人倫理教育巨片	
母愛	粵	1961/3/8	家庭倫理榮譽教育名片	
情天未老	粵	1961/3/15	氣勢磅薄劇力萬鈞巨片	
火窟幽蘭	粵	1961/5/17	現實動人倫理鉅片	
金粉世家	粵	1961/6/14	文藝名著改編家庭倫理言情巨片	張恨水著同名小說
不了情	國	1961/10/12	曠世無儔愛情文藝悲劇	
天倫	粵	1961/10/25	商業電台最受歡迎社會倫理文藝奇情小說改編	

戲名	語別	廣告日期	用詞	原著
落霞孤鶩	粵	1961/11/8		張恨水著同名小說
滿江紅	粵	1962/2/28	文藝名著改編哀感頑艷戀愛奇情倫理悲劇	張恨水著同名小說
患難真情	粵	1962/3/7	社會寫實家庭倫理愛情大悲劇	
秋香怨	粵	1962/3/21	商業電台廣播社會倫理文藝哀艷苦情感人肺腑不朽巨作	
火中蓮	國	1962/3/29	諷刺社會故事曲折文藝寫情巨片	
孽海遺恨	粵	1962/4/4	愛情倫理大悲劇	
難分骨肉情	粵	1962/5/10	新聯公司繼蘇小小後又一部社會奇情倫理巨片	
野花戀	國	1962/5/17	描繪都市風情真實動人愛情文藝巨片	
清明時節	粵	1962/11/28	大胆描寫愛情電影／第一部新潮派粵語片	
刀劍緣	粵	1963/2/6	文藝武俠片權威李化得意傑作	
灘江河畔血海仇	粵	1963/2/6	麗的呼聲廣播小說慎重改編拍攝	
情之所鍾	粵	1963/3/28	愛情倫理文藝悲劇	
含淚的玫瑰	粵	1963/4/11		
秋鳳	粵	1963/5/29	文藝倫理悲劇巨片	
苦海一賢婦	粵	1963/7/3	文藝倫理巨製	
教我如何不想她	國	1963/7/31	耗資百萬彩色繽紛豪華歌舞巨片	
苦海親情	粵	1963/8/14	主題正確家庭倫理教育文藝動人悲劇	
復活玫瑰	粵	1963/10/2	家庭倫理動人文藝巨片	
小兒女	國	1963/10/2	家庭倫理動人肺腑文藝巨片	
狂人塔	粵	1963/10/30	商業電台最佳天空小說改編 倫理文藝奇情巨片	

戲名	語別	廣告日期	用詞	原著
冷秋薇	粵	1963/11/6	瘋魔四百萬聽眾天空小說上銀幕 二十年來第一部最佳倫理大悲劇	
大少奶	粵	1964/1/1		
冷燕飄零	粵	1964/4/2	一部最成功的社會教育片	
四兒女	粵	1964/5/17	商業電台傾倒千萬聽眾播音小說改編文藝倫理片王	
情天長恨	國	1964/6/6	探討愛情真諦纏綿悱惻愛情文藝鉅片	《依達》
情海幽蘭	粵	1964/10/7	家庭倫理文藝動人悲劇	
秋葉盟	粵	1964/11/4	文藝倫理哀艷巨片	
魂斷奈何天	粵	1964/11/19	哀怨纏綿蕩人心弦愛情文藝鉅片	
瘋婦	粵	1964/12/23	奇情文藝大悲劇	

情不自禁

《茶花女》與華語文藝片的基調

　　瓊瑤小說《彩雲飛》（1968）及同名改編電影的最後一場，男主角孟雲樓（鄧光榮飾）終於可以從舊愛涵妮之死的哀傷中走出來，與涵妮失散的孿生姊妹唐小眉（甄珍飾）相戀。孟富有的父親孟震寰（葛香亭飾）知道小眉是歌女後，獨自找小眉，眼見小眉家境不好，孟震寰提出給錢小眉，只要她應承離開孟雲樓。這個場面在過去的文藝片屢見不鮮，但小眉的反應卻與慣見的女主角含淚把支票撕毀有別，她選擇要錢，但卻是沒可能的一千萬美金（原著是更誇張的一百億美金），在孟震寰錯愕之際，小眉指責他思想陳腐，最後更請他離開，說：「茶花女的時代已過去了。」「茶花女的時代」與其說這是一種社會現實，毋寧說是一個言情文藝的傳統，特別在電影方面，只要細察1950-60年代香港及台灣的言情文藝片，便會留意到一個明顯的「茶花女時代」存在。本章將梳理《茶花女》傳入中國後，在不同媒介中流轉的脈絡，再把重點放在戰後香港及台灣文藝片方面，嘗試描畫出1950-60年代香港及台灣言情文藝片的基調。

《茶花女》的跨媒介傳播

　　《茶花女》是法國作家小仲馬的作品，先是以小說形式在1848年出版，其後由他親自改編成舞台劇，1852年在巴黎首演。小說首個中譯本是由林紓和王壽昌翻譯的《巴黎茶花女遺事》，出版於1899年。故事述巴黎名妓馬克格尼爾，綽號「茶花女」，與純真的青年亞猛熱戀，為了亞猛，本已立心洗淨鉛華，過清貧的生活。亞猛的父親知道戀情後，獨自找茶花女。他本來以為茶花女與亞猛之戀純是貪財，見她非為錢財，便婉言開導，以亞猛將因他們的戀情而社會聲譽前途盡毀，還會累及亞猛妹妹的婚

事，請求她離開亞猛。馬克被他說動，留書亞猛與他分手。亞猛以為對方絕情，心中憤恨，刻意親近馬克格尼爾的同伴倭蘭（Olympe），與她到處出雙入對以氣馬克，馬克也不作辯白，直到她悲慘地死去後，亞猛才從她的遺書知道真相。[1]《巴黎茶花女遺事》描寫的愛情悲劇，與過去的中國愛情描寫大異，一時風行中國，不少文人都曾述其如何受其感動，它對其後的中國言情小說也有著相當重要的影響。[2]受到《巴黎茶花女遺事》影響，1907年中國有部名為《新茶花》的小說面世，作者鍾心青，情節上基本自行創作，但小說處處引述《茶花女》，受《茶花女》的啟發至為明顯。

小說之後，《茶花女》很早已有舞台演出。最初是1907年春柳社在東京的演出，由林紓小說改編，只演到「匏止坪訣別之場」一幕。最轟動的舞台演出，則是1909年在上海新舞台演出的《二十世紀新茶花》，演至二十本，但是此劇雖有「茶花」之名，卻加入了很多其他來源的劇情，已和原來的《茶花女》關係不大。小仲馬的《茶花女》劇作，要到1926年才有忠實的翻譯。1926年先是有徐卓呆的劇本翻譯在《小說世界》連載，徐譯是由田口掬汀的日譯轉譯而成的。同年，劉半農由法文原文翻譯的《茶花女》以單行本行世。劉譯的劇本十分風行，到1932年，已售出約一萬冊。[3]

劉譯暢銷，影響也比徐譯大，從一個細節可以看到：徐譯用回林紓的譯名，女主角是「馬克格尼爾」，男主角是「亞猛」。但劉的譯作自己另作音譯，女主角是「馬格哩脫」，男主角是「阿芒」。「阿芒」這個譯名，從此取代林譯成為《茶花女》男主角的慣用譯法。1929年夏康農直接從法文以白話文重譯《茶花女》小說，男主角也是用「亞芒」，女主角名字則是

1 故事整理自（法）小仲馬著，林紓、王壽昌譯，《巴黎茶花女遺事》（北京：商務印書館，1981年）。

2 有關林紓譯《巴黎茶花女遺事》在中國小說的影響，可參考韓洪峰，《林譯小說研究：兼論林紓自撰小說與傳奇》（北京：中國社會科學出版社，2005年），頁133-142。

3 以上關於《茶花女》舞台演出及劇本翻譯資料，見蔡祝青，〈重譯之動力，新譯之必要：一九二六年兩種《茶花女》劇本析論〉，載《中國文哲研究通訊》第22卷第2期，2012年6月，頁1-19。

今天較為通行的「瑪格麗特」。由這個細節可以看到劉譯的重大影響。

　　譯名之外，劇本的翻譯也為《茶花女》在中國的傳播帶來一些關鍵的轉變，對後來出現的《茶花女》電影有相當重要的影響。《茶花女》的劇本與小說之間，基於媒介的不同，有些地方處理上也就不同。像阿芒的父親見茶花女的關鍵情節，在小說中一直隱藏，阿芒只是忽然發現茶花女已不辭而別，過回以往的奢華生活，令他深信她原來還是個貪戀財物的妓女，因而對她由愛生恨，直到茶花女死後，才從她遺下的書信知道真相：她曾見過阿芒的父親一面，她離開阿芒是源自她對父親的承諾。舞台劇本則把事情依回時序，讓觀眾看著阿芒父親到訪，茶花女應承阿芒父親會教阿芒回到他身邊，才發生她離開阿芒的劇情。除了時序上的不同，舞台劇也有重要的情節更動。在小說第二十四章，是阿芒認定茶花女負義，回巴黎向她報復的情節。先是把她的新女伴奧蘭勃（Olympe）收作自己的情婦，然後與奧蘭勃處處在茶花女出入的地方出雙入對氣她。一次，奧蘭勃說被茶花女罵了，阿芒便寫了封羞辱她的信。茶花女為此來到阿芒家與他單獨會面，求他收手。阿芒先是把憤怒發洩，後來又憐惜起她，茶花女當晚把一切都給了他，第二天又再不辭而別。阿芒恨意難消，把五百法郎的鈔票寄給她，作為她的「度夜價錢」以侮辱她。茶花女把鈔票送還給他，卻沒有回信，並立即離開法國赴英國去了。[4] 而在劇本中，阿芒的行為更為激烈。在第四幕，阿芒在歐萊伯（Olympe）家的賭局贏了錢，與茶花女談話後破裂，召來眾人，說以後不欠她了，然後把一疊鈔票擲在茶花女身上。[5] 這個重要的改動成了後來所有中國改編的劇情依據，也被不少香港文藝片模仿。另外，小說中阿芒要待茶花女死後才知道真相。但是在劇本中，阿芒在茶花女死前知道真相，來得及在她咽氣前見她最後一面，向她懺悔，並讓她也有機會表白自己的真情。這種臨終表白戲，也成為後來

4 劇情整理自夏康農譯本《茶花女》（上海：知行書店，1948年），頁233-247。
5 劉半農譯，《茶花女劇本》（上海：北新書局，1937年），頁189-234。

一種文藝片的慣見場面，但外國不少文藝作品也有類似場面，不像阿芒把錢扔向茶花女那樣有著獨特的《茶花女》標記。

劉半農的劇本翻譯出版後，《茶花女》逐漸成為1930年代的重要演出劇碼。《茶花女》在1932年在北平小劇院公演，劉半農曾為其撰寫了短文，提到《茶花女》在1931年曾在南京上演及這一次1932年的北京上演。他不知道在這兩次之前，在1930年，《茶花女》已曾在廣州以粵語演出了。1930年廣州的這次演出，由歐陽予倩主理的廣東戲劇研究所舉辦，導演是唐槐秋，頗受觀眾歡迎。[6] 這次演出中，演阿芒（可見用的是劉譯）的是盧敦，演茶花女的是高偉蘭，[7] 盧敦後來成為粵語片的重要導演和演員，高偉蘭後來則成了盧敦的妻子，也演過不少粵語片。

其後唐槐秋組織著名的中國旅行劇團，1935年先後在北京、天津演出，1936年又在上海卡爾登大戲院演出。《茶花女》是「中旅」每一個城市均有上演的重點劇碼。演茶花女的是唐若青，演阿芒的是陶金，白楊則飾演歐藍樸（Olympe）。[8]

《茶花女》除劉半農譯本外，還有其他譯本及改編本。其中一個是《風雲兒女》導演許幸之在1940年出版的改編本《天長地久》。[9] 許編的這部《天長地久》把故事背景改為中國，也加入了抵抗外敵的精神，在出版的同年11月，已在重慶演出過，並且上座極佳，女主角正是曾在中國

6 在唐槐秋〈演過了茶花女〉一文中寫道：「本所附設演劇學校的話劇，已經演過十多次，正式公演也演到第五次了，在這第五次公演裡，演過了法國小仲馬的茶花女。這回的公演是分前後兩次，連公開試演的一天都算起來，共演了八天；第一次是從四月二十四日至二十八日演了五天，第二次從五月十一日至十三日演了三天。照觀眾的踴躍的情形看起來，就是再續演幾天，或者都還可以得到不少的鑑賞的同志；不過因為我們又要忙著趕第六次公演，所以只得暫時告一段落。」載《話劇》第2卷第1期，1930年，頁149。

7 程明，〈看了茶花女公演以後〉，載《新聲》1930年第9期，頁125-129。

8 〈中國旅行劇團茶花女專號〉，《天津商報畫刊》第14卷38期，1935年，頁2。

9 「本劇根據小仲馬原著《茶花女》之小説、劇本，美國攝製之無聲、有聲《茶花女》影片，以及蘇聯梅耶荷德所擬定之《茶花女》舞台劇的分幕方法，改作為適合於中國國情的故事，且以完全上海的生活及情調，從青年男女的戀愛悲劇中，反映出大時代的側影。」見許幸之編，《天長地久》（上海：光明書局，1940年），頁1。

旅行劇團演歐藍樸的白楊。[10]《天》劇在1941年又曾在上海公演。[11]在抗日戰爭時期,《茶花女》的改編版能夠在重慶、上海兩地的舞台上演,可見到它在中國的流行。另外,1944年在昆明舉辦的西南劇展,便有不止一個劇團演出《茶花女》,包括來自廣東、由朱克領導的中國藝聯劇團的粵語演出。[12]由以上眾多的例子可見,《茶花女》在1930年代以後,已成為一個經常上演的重要外國劇碼。

話劇之外,民國時期的上海亦有《茶花女》的電影改編。以名稱言,最早一部是1927年天一青年公司出品,由胡蝶主演的《新茶花》。從名字都可以得見,它改編自加入了大量其他劇情的舞台演出《二十世紀新茶花》,而不是對《茶花女》的忠實改編。[13]正式的改編,是1938年李萍倩為光明公司執導的《茶花女》,由袁美雲飾演茶花女,影片比較忠實地改編了《茶花女》,只是把背景改成現代上海。[14]1941年又有岳楓執導的《新茶花女》,但只是襲取了「茶花女」之名,故事實與小仲馬的《茶花女》無關。[15]

這樣算下來,民國的上海影業,正式稱為《茶花女》的改編只有一部,數量當然說不上多。但是另外卻有一部影片,雖然沒有掛《茶花女》之名,其劇情卻深受《茶花女》影響的,那便是孫瑜1930年為初創期的聯

10「(1940年11月,20歲)在重慶國泰劇院上演許幸之根據《茶花女》改編的話劇《天長地久》,上座極佳,所得款項用於籌備陽翰笙、應雲衛等人創辦的民營戲劇社團中華劇藝社。」見石川整理,〈白楊生平年表〉,載《當代電影》2010年第6期,頁37。值得補充的是,白楊還曾在名片《十字街頭》(1937)的一段「戲中戲」中演過茶花女。

11 貢正宇,〈天長地久,許幸之改編,劉汝醴導演〉,載《舞台藝術》1941年第2期,頁34。

12《台上鄉魂,台下硝煙:朱克訪談錄》,香港:國際演藝評論家協會香港分會有限公司,2011年,頁14。

13 懺華在〈觀天一青年的《新茶花》〉中寫道:「《新茶花》原本是一部舞台劇,在民國初元的前後兩三年間,上海同南京等處的新劇社大都曾經排演過。當時極其轟動,幾於婦孺皆知,很有民眾化的傾向。這本戲,大致脫胎于小仲馬的《巴黎茶花女》,不過情節比較複雜得多,而且用大團圓收尾,很富於中國小說的色彩,不像《巴黎茶花女》極其幽怨,又極其簡單。天一青年影片公司,是影戲界後起之秀,現在駸駸乎壓倒一切,最近又把《新茶花》從舞台移植到銀幕上。」載《天一青年特刊》1927年第23期,頁5-6。

14 李萍倩,〈我怎樣改編《茶花女》〉,載《電影週刊》1938年第2期,頁29。

15《新茶花女》特輯〉,載《中國影訊》第2卷第9期,頁488。

華公司執導的《野草閑花》。這裡摘錄孫瑜撰寫的《野草閑花》本事中類似《茶花女》的一部分:「麗蓮與黃雲愛情久深,遂訂婚約。黃父知之,謀阻其婚。於麗蓮結婚前一日,探知其子外出,乃偕黃舅母姑母等到麗蓮家。初脅以勢,繼誘以財,終則說以大義,謂女出身貧賤,必為黃終身之玷,礙礙其前程,剝削其安樂,女悲悟,允犧牲,乃故飾狂蕩,馳逐舞場。黃雲驚蹤至,麗蓮藉故與之解約。黃義憤填膺,當眾斥女為野草閑花,怒返父居。」[16] 在《茶花女》舞台劇中重點的兩場戲,包括阿芒父親對茶花女由指責到懇求,獲得茶花女答允離開阿芒;以及阿芒以為茶花女貪財負義,找機會當眾羞辱她,孫瑜都用上了。孫瑜也坦承影片受到《茶花女》的影響,曾寫道:「我編《野草閑花》,確是受了小仲馬《茶花女》的影響。全劇並沒有什麼新的,高超的思想,和驚人的情節。女性常多是犧牲的;舞女,歌女,女伶,等不幸的女子們,自古以來,無論中外,供給世人以不少的悲淒資料,豈單是《野草閑花》片中的麗蓮一人而已嗎?」[17]

港台電影對《茶花女》的改編

像《野草閑花》這樣雖沒有改編之名而有套用《茶花女》劇情之實的情況,在淪陷前的香港電影一樣存在。在1941年香港淪陷之前,已有一些深受《茶花女》影響的影片。1935年,香港影業開始走向蓬勃之際,出現了一部由麥嘯霞導演,黃笑馨和吳楚帆合演的粵語片《半開玫瑰》。女主角黃笑馨便是因為本片而成名,有了「半開玫瑰」的外號。而這部《半開玫瑰》便是改編自《茶花女》的。男主角吳楚帆在其《吳楚帆自傳》中說得很清楚:「《半開玫瑰》在麥嘯霞精細擘劃之下順利開鏡……這個戲是根據小仲馬的名劇《茶花女》改編的,故事相當綿纏幽怨,我在片中飾阿芒,黃笑馨飾茶花女,在開拍之前我嘗不祗一次地翻讀原著,對人物的性

16 孫瑜,〈《野草閑花》本事〉,載《新月》1930年第2期,無頁碼。

17 孫瑜,〈導演《野草閑花》的感想〉,載《影戲雜誌》第1卷第9期,頁54。

格，情感，受到作者許多的啟示。」[18]此外，近年香港電影資料館搜集到一部失傳多年的重要粵語片《蓬門碧玉》，由來自上海的洪叔雲（洪深異母弟）導演，影片在淪陷前完成，但要到1942年才公映。故事述及咖啡館工作的女侍因失業又急需錢用，出來做舞女，被情郎誤會她貪慕虛榮，與她反目，直到她肺病垂危時情郎才在醫院見她最後一面，冰釋前嫌。多位研究者都提到它顯然有《茶花女》的影子。[19]

　　來到戰後，香港電影中的《茶花女》影響便更廣泛。戰後香港開拍的第一部電影，是由王豪、龔秋霞主演，何非光執導的國語片《蘆花翻白燕子飛》，影片在1946年先後在上海及香港上映。其後段的故事是：「文華自重慶歸來，本無多大積蓄，他和梅玉的結婚費用等，多數是挪用公款，時間一久，工程未竣，事情就爆發了。他的至友張以德特來規勸，但文華因熱愛梅玉，不得不盡量供她揮霍，以德忠言逆取，兩人不歡而散。張以德為了愛護朋友，又去和梅玉商量，希望她能暫離開文華，讓他冷靜一下，梅玉亦因愛文華，乃忍痛離去。文華以梅玉不辭而別，極為憤怒，由蘇州追至上海，在舞場遇到了，文華給她極大的難堪，梅玉有苦難言，默默忍受。」[20]男主角的至親好友向女主角以男主角的未來為理由，說服女主角犧牲個人愛情離開男主角，惹來男主角因愛成恨的羞辱，與《茶花女》如出一轍。當時亦已有報刊留意到影片與《茶花女》的關係。[21]《蘆花翻白燕子飛》之後，香港的國語言情文藝片，由1940年代末一直到60年代，都有不少受到《茶花女》影響的例子。1947年譚新風導演的《南島相思曲》便套用了情郎父親想用錢收買女主角放棄愛郎的情節，但他反對二人婚事的原因是他不想兒子娶南洋的土女。

18 吳楚帆，《吳楚帆自傳》（香港：偉青出版社，1956年），頁38-39。
19 其中寫得最詳細的，是黃淑嫻的〈越界築路：侶倫和圍繞《蓬門碧玉》的幾個故事〉，見《尋存與啟迪　香港早期聲影遺珍》（香港：香港電影資料館，2015年），頁90-97。
20〈新片介紹：《蘆花翻白燕子飛》〉，載《影藝畫報》創刊號，頁5。
21《《蘆花翻白燕子飛》在滬公映 龔秋霞、王豪主演 劇情曲折有《茶花女》作風〉，載《紀事報》1946年第27期，頁10。

1955年，新華影業公司曾出品過一部正式改編的《茶花女》，由李麗華和粵語片演員張瑛主演，張善琨、易文導演。影片把背景改動為一個現代背景的中國人故事，但並沒有任何特定的地域色彩。主角名字都改成中國名字，劇情基本上以《茶花女》舞台劇本為基礎。影片製作認真，搭的景都很講究。在感情激烈的場面，李也演得很克制，反而更為動人。值得指出的，是影片的一個情節：阿芒的父親去見茶花女一場，還曾開出一張支票要給茶花女，被茶花女退回。這是原劇本所沒有，小說有類似情節，但不是父親開，而是阿芒自己給的法郎。在中國式的茶花女電影中，卻總是父親來談判時開的支票，遂產生瓊瑤《彩雲飛》父親給支票的一幕。新華的《茶花女》不一定是最早把父親給支票的情節寫進《茶花女》中的，但它也見證了這個情節在當時已成為中國式《茶花女》的一個重要情節。

新華版《茶花女》一年後，則有邵氏父子公司出品，由陶秦導演，道

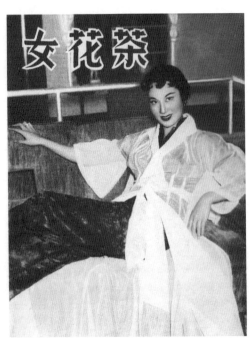

李麗華主演的《茶花女》（1955）

明由《茶花女》改編的《花落又逢君》。至於不是完全改編《茶花女》，但採用《茶花女》的重要情節而有份量的電影，其中一部是林黛獲亞洲影展最佳女主角獎的《金蓮花》（1957）。她飾演的歌女金蓮花，與富家子程慶有（雷震飾）相戀，但是遭父親反對，被逼另娶表妹。但是慶有不能忘情金蓮花，於是與茶花女如出一轍，慶有的表哥出面求金蓮花離開，金蓮花願意犧牲自己遠走他方。《金蓮花》之後，由姜南導演，葛蘭主演的《千面女郎》（1959）是一部展示葛蘭的演技及京劇造詣的明星電影，故事講述一個愛表演的女孩被祖母阻止做電影明星，結果揭穿前事，女孩的母親是京劇名旦，但祖母嫌她出身戲子，要求她離開丈夫和女兒，這個京劇名旦又再上演一次《茶花女》，扮作絕情與丈夫分手。

《千面女郎》（1959）

　　同樣由林黛主演，同樣獲亞洲影展最佳女主角獎的《不了情》（1961），林黛演的是歌女李青青，暗中幫助情郎湯鵬南（關山飾）解決家族生意失敗欠下的巨債，應承富商環遊世界一年，用所得鉅款暗中幫情郎還債。但湯鵬南只知她要做別人情婦，不知她是出於為己，誤會她已變質，由此生怨。到她回來後，已過難關的湯鵬南在她復出演唱時，找來兩個舞女相伴騷擾和侮辱她，重演阿芒對茶花女的羞辱。湯鵬南雖然很快便與青青和

解，但青青還是像茶花女一樣患病而死。然後來到林黛的遺作《藍與黑》（1966），是由王藍原著的同名小說改編，但中間一個重要情節，顯然也仍有著《茶花女》的痕跡。故事背景是抗戰時期淪陷的天津，影片中段，已淪落為歌女的唐淇（林黛飾）原打算與情郎張醒亞（關山飾）一起越過淪陷區奔太行山。但此次秘密行動的領袖賀力（王豪飾）卻背著醒亞找唐淇，說此行兇險，為了醒亞著想，唐淇千萬不要跟著去。唐淇為醒亞著想應承，出發時托人送信給醒亞，說她不同行了。醒亞以為她背叛他，收信後怒道：「她報復我，她騙我，她說謊，卑鄙無恥。」導演陶秦以特寫鏡頭讓關山怒出此言，強調醒亞憤怒之強烈，誤會之深。就為了對唐淇此一「背叛」傷心憤怒，才有醒亞後來在後方與女同學鄭美莊（丁紅飾）的新戀情。儘管唐淇不是因為情郎父親以其前途哀求而放棄愛郎，但唐淇為愛郎著想，反而惹來愛郎誤會的橋段，實為《茶花女》的變奏。

比起國語片，粵語的言情文藝片在運用《茶花女》的劇情上數量更為龐大，尤其是女主角為男主角甘願犧牲自己，受盡折磨，卻反而被愛郎以為貪財負愛，找機會當眾向她侮辱，用錢擲向她的一幕，不斷在粵語片中上演。由著名粵劇編劇家唐滌生導演的《花都綺夢》（1955），歌女楊玫瑰（白雪仙飾）暗中助情郎李曼殊（任劍輝）出國深造，李成名歸來，以為玫瑰與人有染，到玫瑰在他婚禮找他時，李於是罵她「自甘墮落」。在梁琛導演的《婦道》（1955）中，已為人婦的阿鳳（白明飾）裝作貪錢以撮合舊愛人阿偉（羅劍郎飾）和侍婢的婚事，又偷偷用錢幫阿偉醫病，後來鳳落難成了洗碗碟女工，正巧在偉的婚禮上碰上，被偉狠狠地當眾奚落一番。同年吳回導演的《情癡》，則套用了愛郎父親來求女主角離開男主角一幕，而且父親還對家人說這是用《茶花女》的手段。周詩祿導演的《兒心碎母心》則作了變奏處理，由愛情轉做倫理親情：蔡玉芬（芳艷芬飾）為了供亡夫前妻生下的兒子讀大學，捱窮捱苦，最後出來做妓女，卻偏遇舊愛人焦迪平（曹達華飾），焦以為她不守婦道，大罵她是「卑鄙下流，貪財淫蕩嘅娼妓」，芬也不辯解，只要他的錢，焦怒火中燒大把鈔票撒在

她身上。

　　一直到1960年代後期，在陳寶珠、蕭芳芳成為當時得令的青春偶像之後，《茶花女》的情節仍然會出現。在蔣偉光導演的《青春玫瑰》（1968）中，何少萍（陳寶珠飾）為籌錢給留學在外的愛郎李漢忠（胡楓飾）母親醫病而做歌女，李卻因聽信讒言，跑去夜總會，當眾辱罵她不貞，已成為「殘花敗柳」。稍後由黃堯導演的《愛他，想他，恨他！》（1968），丁美華（陳寶珠飾）由於受好友所騙，以為自己有絕症，於是扮作移情於富家子，她的男友王家良（呂奇飾）便罵她「總言之，你只是一個為了金錢而埋沒自己良知的女孩。」令美華受盡委屈。不單言情文藝片會有《茶花女》的情節，連新興的動作片也免不了套用《茶花女》的情節。盧雨岐導演的《血染鐵魔掌》（1967）中，夜總會女歌星丁惠娟（蕭芳芳飾）因為要打入毒梟的集團而逢迎他，被男友胡兆俊（呂奇飾）誤會。胡搶了筆錢，以豪客身分到歌廳當眾辱罵丁為「你這個見異思遷的賤人」，還意圖掌摑她。以上只是例舉，遠沒有把粵語片中運用《茶花女》橋段的例子都包括在內。在整個1950-60年代，《茶花女》的經典劇情不斷出現在不同導演、不同男女主角的影片中。

　　當中有一位導演特別值得一提，那就是楚原。楚原以1970年代為邵氏兄弟公司改編古龍武俠小說成電影而聞名。在1960年代他是粵語片導演的後起之秀，由一系列成功的文藝片而備受稱道。楚原文藝片其中一個最常用的情節，正是《茶花女》中男主角當眾辱罵女主角貪財的一幕。當中包括描述數十年亂世情緣的倫理劇《孽海遺恨》（1962）；帶有懸疑迷離色彩的《清明時節》（1962）；由於讓愛而構成三角戀的《情之所鍾》（1963）；把美國片《長腿叔叔》（*Daddy Long Leg*，港譯：《長腿爸爸》）性別倒轉再悲情化的《原來我負卿》（1965）；描述淪陷時慘況及引起的離亂的《殘花淚》（1966）；由於阻止亂倫之愛而做成姊姊被誤會的《少女情》（1967）。這些影片的主要故事差異可以很大，但當中最重要一段感情發展，都是一個甘願自我犧牲的女主角，被人誤解，受盡委屈，無法申

《清明時節》（1962）

《孽海遺恨》（1962）

《孽海遺恨》（1962）

說，結果也都有一場被愛郎當眾侮辱的場面，很多時候都配以把金錢擲向她的動作。由此可以見到《茶花女》對楚原影響之深。楚原在改編依達小說的《冬戀》（1968）一片中，雖然沒有《茶花女》式的情節，但影片傷感的情調及處理，仍處處見到《茶花女》的深入影響。

不單香港片受到《茶花女》的影響，1960年代台灣攝製的言情文藝片也一樣會用上《茶花女》的情節。1949年後，台灣民營影業的興起始自台語片，而在台語片中一樣可以見到茶花女的影響。從香港影圈轉到台灣攝製台語片的導演梁哲夫，執導的台語片《高雄發的尾班車》（1963），白蘭演的翠翠由高雄到台北，由村女變成歌星，但是因為愛郎陳忠義（陳揚飾）的母親苦苦相勸，為了他整個家庭的幸福而用刺激他的方法令他與己分手。只是結果卻是令男主角情緒激動至發生車禍，比《茶花女》還要悲慘。台灣的民營國語片業也在1963年之後逐漸興旺，國語片的一個主流是文藝片，也離不開《茶花女》的影響。張佩成導演的《淚的小花》（1969）中，一個日間任幼童教師，晚上在歌廳作歌星的王燕如（陳芬蘭飾），邂逅來台考察的華僑子弟張志誠（關山飾）。在張志誠向她求婚後，王燕如卻自慚形穢，說自己不適合對方，並安排假戲，讓張志誠在歌廳門口見到她與另一個男人的親暱舉止。張志誠大受打擊，喝到醉醺醺在她家樓下等她，並詰問她自己是否看錯人了。燕如出此下策的背後原因今次倒不是歌星的身分卑賤，而是她有了絕症，寧願他傷心而恨她，而不願他因愛她傷心。《淚》片之外，還有姚鳳磐執導的《苦情花》（1970），這次自我犧牲的是山地姑娘瑪魯莎（湯蘭花飾），為了愛郎林光祖（又是關山飾）的前途，裝著與義兄親暱，令祖憤而與其父屬意的表妹結婚。到戴彭齡的《為你心碎》（1972），劇情類似上文提的粵語片《青春玫瑰》，婷婷（恬妮飾）為了供愛郎國明（岳陽飾）外國留學，瞞著他當酒女。不知就裡的國明回來時，以為她自甘墮落而怒打她一頓。來到楊甦執導的《雨中行》（1974），蘭卿（唐寶雲飾）墮入情敵（湯蘭花飾）父親布下的陷阱，為了籌措醫藥費拯救危在旦夕的愛郎世勳（秦祥林飾）出來接客，卻正接

著世勳的兄長，事後裝著另結新歡來令世勳對己死心。**22**以上都是台灣電影受《茶花女》明顯影響的一些例子。由此我們可以見到《茶花女》對台港言情片長久而廣闊的影響。無論台港的國粵台語片，故事背景無論發生在民國時期或當代，一樣可套用。

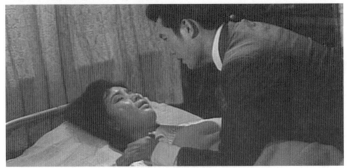

《高雄發的尾班車》（1963）國家電影及視聽文化中心提供

22《苦情花》、《為你心碎》、《雨中行》的影片故事均整理自香港電影資料館出版的《香港影片大全》。《苦情花》及《為你心碎》（港版名《婷婷》）出自郭靜寧、沈碧日編：《香港影片大全第七卷 1970-1974》（香港：香港電影資料館，2010年）頁18及頁140；《雨中行》出自郭靜寧編，《香港影片大全第八卷 1975-1979》（香港：香港電影資料館，2014年），頁27。

《茶花女》建立的言情文藝片基礎

　　《茶花女》對華語言情文藝片的影響，並不止於以上明顯襲用其情節的電影。由它開拓的範式，在更基礎的地方為言情文藝片建了一些典範，成為編導們拍攝電影時往往不自覺遵守的一些基礎準則。其中一個是言情文藝片中女主角最常見的身分是妓女，妓女的身分令她的愛人男主角因這段戀情承受龐大的社會壓力，並主要體現在其家人的反對上。女主角也往往因自己的妓女身分而自慚形穢，才會為男主角的利益出發而放棄自己的愛情。妓女的身分則可以延伸出舞女、吧女和歌女等變奏。在這方面，港台言情文藝片是相當一致的。像林鳳為邵氏粵語片組演出的《獨立橋之戀》（1959），她出場是歌女，後因賣身，更淪落到酒吧賣唱，因此畫家男友回來都不敢相認。又如依達原著、羅維導演的國語片《情天長恨》（1964），妓女張伊紅（林翠飾）與富翁史丹華（張揚飾）真心相愛，但還是因為不想破壞他家庭而離開。又如劉家昌導演的台灣片《雲飄飄》（1974），在三條愛情線中，李中村（唐寶雲飾）因為曾經做過酒家女，使其與情郎余志達（關山飾）因社會壓力而始終沒有結婚。幾部影片都是妓女／舞女／歌女等娛樂男人的女性，構成影片中她們因受社會壓力，而沒有權力去愛別人或受人愛的敘事角色。

　　妓女身分也可以變奏成寡婦——同樣是某個時期被視為不能有愛情的人。因寡婦身分無法談情而痛苦以終的作品，較早一部是徐枕亞的哀情小說《玉梨魂》。早有學者指出，《玉梨魂》其實是受到小說《茶花女》影響的。[23]李行導演的《貞節牌坊》，便是延續寡婦無權去愛造成的悲劇。情節上雖然和《茶花女》無關，但是其中的戲劇邏輯，仍是一個無權去愛的女性的悲劇。

　　除了它的戲劇性，《茶花女》還體現了一些獨特的愛情觀念，這些愛

[23]〈玉梨魂新論〉，收入夏志清著，萬芷均等譯，劉紹銘校訂，《夏志清論中國文學》（香港：中文大學出版社，2017年），頁259-264。

情觀念也構成言情文藝片一種「不說自明」的共同基礎。趙孝萱在《鴛鴦蝴蝶派新論》一書中分析了由1914-1916及1921-1923前後各百期在《禮拜六》雜誌上的言情小說，整理出當時言情小說的基本特質，包括：「愛情是《禮拜六》言情小說的最高準則。作者們言情、寫情，揄揚癡情，費盡筆墨描寫情癡與情種的愛戀與相思。肯定男女互愛以『癡心』及『專情』為愛情品格的典範；視『相愛』與『相守』為人間至美的境界。人物為情可以癡、可以病、可以犧牲功名富貴甚至生命。對感情的耽溺與執著，令人不可思議。雖然人物遇禮教的摧折，不是死亡，就是出走。在情與禮的拉鋸戰中，禮在此似乎略勝一籌。但從作者對兩人戀情的謳歌以及功敗垂成的憐憫可知，作者對愛情仍抱肯定態度。」[24] 趙的分析完全可以套用在各個年代的言情文藝片中。《茶花女》中阿芒和茶花女的生命在得到愛情時是人間至樂，失去愛情後便枯萎。林紓翻譯小說中，另一部與《巴黎茶花女遺事》同樣受歡迎而對中國言情小說有深遠影響的，是哈葛德的《迦茵小傳》(Joan Haste)。小說的女主人翁迦茵一句對白說：「然人生在世，只有四端：曰愛情、曰希望、曰樂趣、曰義務，今則前此三則消歸烏有，唯最後一節，節所當盡。」[25] 把愛情放在人生在世的最重要的首位，這種視愛情為人生一個重要理想來追求加以歌頌，可說是言情文藝片的基本成規。這個觀念的建立，雖然不一定都全歸因《茶花女》，但以《茶花女》出現的早及其影響之廣泛，對它的影響應不用懷疑。

　　對愛情理想化的描寫，其中一個普遍遵守的前設：便是愛情像找尋自己的另一半，找到這另一半後，便會長相廝守，生死不渝。王藍小說《藍與黑》的開場白便這樣寫道：「一個人，一生只戀愛一次，是幸福的。不幸，我剛剛比一次多了一次。」[26] 因此，「一往情深」是褒義詞，「用情不

24 趙孝萱，《鴛鴦蝴蝶派新論》（宜蘭：佛光人文社會學院，2002年），頁213-214。

25 哈葛德（Henry Rider Haggard）著，林紓、魏易譯，《迦茵小傳》(Joan Haste)（北京：商務印書館，1981年），頁224。

26 王藍，《藍與黑》（台北：紅藍出版社，1958年），頁1。

專」、「見異思遷」是貶義詞。而在這個基本原則下，絕大部分情況，愛情片的男女主角對對方都堅定如一，失去對方，自己也往往從此心死。茶花女容或死於肺病，但是無論小說及劇本，都給人一種她是死於失去愛情的感覺。不過，在這方面，男性和女性之間卻有差別。在言情片中，男主角愛多於一個人仍然是有的，像著名的《星星‧月亮‧太陽》（上、下，1961）中的徐堅白，又或《藍與黑》中的醒亞。醒亞因誤會唐淇而對她死心後，他還是可以和鄭美莊再發展愛情。至於武俠片中男主角與數個愛人周旋，就更是司空見慣。但言情片女主角卻總是只愛一個男人，例如唐淇，而且失去愛人她們便會像失去心一樣很快死去。這是《茶花女》開出的典範，在《不了情》中轉化成絕症，雖然李青青與湯鵬南已冰釋前嫌，但她已身患絕症，深刻的情傷好像足以致命，無法彌補。而到後來，言情片中以絕症製作打擊和哀情，又成了一種成規，像陳耀圻導演，歸亞蕾主演的《三朵花》（1970），醫生與護士的戀情因絕症而惹來哀情的結局。言情片女角愛多於一人時，便往往是要不得的壞女人。在著名言情片中，不是壞女人而愛多於一個男人的，《四千金》（1957）中葉楓飾演的二姊是其中一個極少數的例子。另一個值得討論的例子是易文、王天林合導的《教我如何不想她》（1963），影片中葛蘭演的李美心，愛人杜子平（雷震飾）離港深造，她卻懷了他的孩子，結果歌舞團長金石鳴（喬宏飾）明知她有孕，還是娶她為妻，杜子平回來與美心重逢，美心即陷於兩難局面。從橋段的高度雷同及時間的吻合上，應可推斷本片是美國片《春江花月夜》（*Fanny*, 1961）的仿作。但與原片不同，《教》片中李美心僅是情義兩難，不想背叛金石鳴的恩，愛的選擇是明確的，而且結果她的死也迴避了這個困局，不像原片女主角由恩生情，移情於多年來關懷她的追求者的愛。由此可見，把一部美國片改編，仍需作適當改動以維持那項一生愛一人的成規，可見這條潛存的成規多麼牢固。

　　言情片不單把愛情置於一個重要理想，它也經常把犧牲描寫成愛情的最高境界。《茶花女》和《迦茵小傳》的女主角都為男主角犧牲，《迦茵小

傳》是女主角代替男主角去死,而《茶花女》的層次甚且比死境界更高:女主角通過放棄愛而體現愛。言情片中,為對方犧牲往往成為最後一個重要劇情轉折,這種不求擁有、放棄愛情帶來的幸福甜蜜,而在犧牲自己的苦楚中成就了愛。像羔羊一樣,以其犧牲完成對愛情的祭禮。但是言情片中,這個為愛犧牲的角色,往往都是由女主角去承擔的。除了上面提到受《茶花女》情節影響的一系列電影外,還有很多例子。國泰公司出品、羅維導演的《情天長恨》描述的是妓女張伊紅戀上有婦之夫史丹華的三角戀,結局是張伊紅不想破壞史丹華有妻有女的幸福家庭,自己遠走他方。同樣是新華公司出品,由徐訏原著的《盲戀》(1956)中,盲女(李麗華飾)復明,接受不了深情的醜夫(羅維飾),醜夫打算離家,但結果還是復明的盲女先一步自殺了。

趙孝萱在《鴛鴦蝴蝶派新論》中分析到清末民初言情小說的「兒女情多,風雲氣少」特質,並指出:「男女都深具『陰柔特質』,總以那種兩眼發黑、蒼白、多病、貧窮、多愁的形象出現。更重要的,都是『多情善感』的人……面對困境,既宿命又悲觀軟弱的性格,致使他們只有不斷地流淚;甚至呼天搶地,而束手無策。」[27] 也同樣適用於言情文藝片。儘管言情片會做到男主角在不知情下受惠於女性的犧牲,但是面對外在壓力下,承擔的天秤總是傾斜在女性一方,那男人的形象自然顯得柔弱。中國言情片中的男人,其形是非常接近的,他們可以溫柔情深、多愁善感,卻從不是剛強的角色;他們多是體弱的文人,性格上也是被動,有時更陷於懦弱無能;有的則是未夠成熟的大孩子。1950-1960年代國語言情片的著名男演員,像白雲、黃河、張揚、雷震、關山、喬莊,當年的形容詞是「奶油小生」,喻其外形俊俏溫文,只有陳厚有獨到的瀟灑風度。無論在中西文化中,這都不是一種具男子氣概的「大丈夫」形象,然而是清朝以來,男性的弱質書生形象(最典型例子是俠義小說《兒女英雄傳》中的安

27 趙孝萱,《鴛鴦蝴蝶派新論》(宜蘭:佛光人文社會學院,2002年),頁119-120。

龍媒）的延續。這裡以《藍與黑》的張醒亞來作比較複雜的討論。張醒亞
已不是一個完全典型的書生型的言情片男主角，例如他會冒死幫唐淇打退
糾纏她的流氓，相當勇猛。他曾上戰場殺敵受傷，在《藍與黑續集》中，
更是打倒來糾纏他的學生流氓。但到了與愛情有關的劇情時，醒亞卻都是
被照顧的一方。早期他尚是未成熟的青年，所以在家庭壓力下不能和唐淇
私奔。他與唐淇奔赴太行山，也因為他未夠成熟而令唐淇被勸退。到最後
他與唐淇復合時，他已是切掉一隻腳行動不便的跛子。唐淇與醒亞的關係
建立在一種幾乎是母親一樣的犧牲者與照顧者的關係。另外，言情片常有
一種可稱為「軍閥奪愛」的故事。這個模式可上溯至1907年清末鍾心青
著的一部仿《茶花女》小說《新茶花》。此外，言情小說中，張恨水的小
說《啼笑因緣》和秦瘦鷗的小說《秋海棠》，被改編成《啼笑因緣》（上、
下集，1964）、《故都春夢》（1964）及《紅伶淚》（1965），男主角依然是
一個相當無能的角色。《啼笑因緣》中救鳳喜的是不是男主角樊家樹，而
是另一女角關秀姑；《紅伶淚》中的秋海棠在毀容後更是一蹶不振。言情
片的男主角一向的形象多是柔弱無能的。

結論

　　華語言情文藝片既有不少受到《茶花女》影響，更重要的是大部分言
情片都由《茶花女》集中體現出的成規所構成，包括愛情往往是一生愛一
人的理想，女性尤其如此。愛情的最高境界是犧牲，而犧牲的角色多是女
性。女性的普遍形象是純良順從，而男主角則柔弱。要到1970年代，由
瓊瑤為愛情片帶來變革，不再講妓女的愛情，而講普通人的愛情故事，才
能脫去《茶花女》的典範，建立新的情節結構模式。

..

本文原題為〈「茶花女時代」的終結：瓊瑤與台灣言情文藝片的變
革〉，曾於2016年在台北舉行的「半世紀的浪漫　瓊瑤電影學術研討

會」上提交。後經增補資料和修訂，改寫成〈《茶花女》與香港文藝片的基調〉，先發表於《北京電影學院學報》第 151 期（2019 年 7 月），其後收入蘇濤、傅葆石主編的《順流與逆流——重寫香港電影史》（北京：北京大學出版社，2020 年）一書。經增刪補訂改寫成本文。

1970年代台灣香港言情文藝片的分流

導論

　　甄珍所飾演的私人看護才第一天上班，迎接她的卻是個嚴重的警告：她照顧的病人脾氣極壞，愛罵護士，早前幾個護士都已給罵跑了。但甄珍仍然打開病人的房門，走了進去，只見一個正準備向她大發雷霆的病人就在眼前。

　　熟識1970年代文藝片的觀眾，大概會聯想到這是瓊瑤原著、李行導演的電影《心有千千結》（1973）的開場，但我這裡描述的，其實是依達原著、謝賢導演的《斗室》（港名《一年幽夢》，1974）裡甄珍初遇鄧光榮的一幕。儘管甄珍初出場時的情景好像有點相似，但兩片相似的地方也僅止於此。兩部影片中甄珍的性格及克服困難的策略是完全不同，甚至相反。《心有千千結》中甄珍飾演的江雨薇，個性倔強，面對粗暴的對待一點也不退縮，反而用堅決的態度、靈活的手腕換來病人的接受。然而《斗室》中的艾莎，被罵之後覺得難過委屈，泣不成聲，只因為家中需要她的錢，再委屈也只好幹下去，被病人東尼（鄧光榮飾）多番粗暴對待後忍無可忍，情緒爆發，辭職不幹，但這反過來獲得東尼的同情，進而接受她的照顧。

　　瓊瑤和依達，是台灣和香港兩地作品改編成電影最多的言情小說家。他們二人小說風格有著極大差異，改編成電影後，這種差異獲得相當大程度的保留。二人拍出來的電影差異，固然有很重要的一部分是個人的一面，但亦有一部分反映當時台港拍攝文藝片的一種時代地域的差異。本文將從依達電影的改編，談論當時台灣香港兩地文藝片在1960-70年代之間的外在變遷，既有分離亦有相融合的情況。接著再從風格上，對照依達電

影和瓊瑤電影一些關鍵性的差異。

在討論依達的改編之前，這裡再次對台灣及香港襲用的「文藝片」一詞作基本的梳理。根據葉月瑜對「文藝」一詞的追溯，「文藝」在古代漢語的意義，講的是文章技巧和工藝技術。日本近代把「文芸」一詞的詞義轉化了，「文芸」成為文學和藝術的合稱。這個詞義在中國近代被吸納，「文藝」在中文遂有了文學和藝術統稱的新義。「文藝片」一詞，在1930年代，其習用的意思是指改編自文學作品的電影。[1]到了1950-60的香港，「文藝片」的意思又有了明顯的轉變，我們可以在報紙廣告中找到大量的例子，文藝片不再專指改編自文學作品的電影，而是形容一種以倫理親情或男女愛情為題材、氣氛哀怨感傷的影片，中西片皆可。[2]這個詞義在1960-70年代在台灣也是一致的。而在1970年代，由於以愛情為題材的文藝片成為台灣文藝片的主流，於是那時的「文藝片」，又幾乎完全等同了愛情題材的文藝片。[3]

蔡國榮在其《中國近代文藝電影研究》一書中，把文藝片概括為兩大類，一是「專事抒寫男女間的愛情」，二是「以家庭為討論範圍，著眼於親情」。並以中國兩部早期電影《海誓》（1921）和《孤兒救祖記》（1923）為兩個大類的源頭：「受《海誓》影響發展而成的浪漫取向言情

1 葉月瑜，〈從外來語到類型概念：「文藝」在早期電影的義涵與應用〉，黃愛玲編《中國電影溯源》（香港：香港電影資料館），頁182-205。

2 這裡舉一些我在《華僑日報》找到的廣告例子：《花街》（1950年5月19日）的廣告是「長城公司超特級出品描寫現實深刻動人文藝鉅片」；《茶花女》（1955年11月30日）是「中國聯合公司出品文藝名著改編粵語巨片」；《火》（1956年1月1日）是「國際影片發行公司出品文藝鉅片」；《花落又逢君》（1956年5月4日）的「邵氏製片廠出品哀感頑艷悱惻纏綿不朽文藝大悲劇」；《長巷》（1956年10月26日）是「第一部享譽國際銀壇社會倫理文藝國語巨片」；西片《冷暖心聲冷暖情》（*Gigot*，1963年4月16日）是「霍士公司巨獻轟動影壇幽默文藝動人特麗七彩偉大名片」，類似的例子還有很多。

3 台灣的情況在這裡舉一個例：在中國影評人協會1977年出版的《電影評論》創刊號中，有一篇〈大學生縱談國產影片〉的文章，多名發言的大學生都以「文藝片」或「文藝愛情片」來稱呼當時流行的以愛情為題材的影片。見朱白水，〈大學生縱談國產影片〉，《電影評論》創刊號（1977年），頁82-93。

片，和沿續《孤兒救祖記》創作精神的倫理親情片，一直是中國文藝片主流，兩者在文藝片產量上佔有很高的比例。」[4]蔡氏把文藝片細分成兩個次類型的看法得到不少學者認同，像韓燕麗的〈不談政治的政治學——港產倫理親情片試析〉，便承襲蔡氏的二分法，並集中析論香港倫理親情片。葉月瑜在其〈從外來語到類型概念：「文藝」在早期電影的義涵與應用〉一文中，更把這個分類作一個理論性構想：「主要人物樊家樹和三位女子的關係與其說是言情，倒不如視為是一個講述新世紀初正在形成的新社會網絡與情慾結構，與故事人物置身其中的情理矛盾。我想大膽假設這正是現代（也是自日本翻譯轉用過來）文藝的主題動機，一個現代文化問題的表述。……這個現代文化所呈現的問題與矛盾一直用來作為家庭倫理與愛情片的敘事動機。從這個角度回溯，我們可以找到蔡國榮的《海誓》和《孤兒救祖記》命名為文藝片開始的若干理據。」本文也承襲蔡氏的兩個次類型分類為基礎。把文藝片分成「言情片」和「倫理親情片」兩大次類型，而集中討論「言情片」。

　　對1950-60年代香港及台灣言情片影響最大、起著典範意義的是法國名著《茶花女》。《茶花女》描寫女主角自覺曾操賤業，怕愛郎因自己毀了其前途，甘願為愛情犧牲，裝作貪財無情騙愛郎，受騙的愛郎因而憤恨，甚至找機會當眾奚落女主角，令女主角受盡委屈，痛在心裡，鬱鬱而終。在無數港台言情片中，我們都可以見到因襲《茶花女》情節的影子，無論是香港著名的國語片《不了情》（1961）、《藍與黑》（兩集，1966），台灣的台語片《高雄發的尾班車》（1963）或國語片《淚的小花》（1969）都是最有名的例子。劇情之外，《茶花女》也對言情片的基本成規有著創立典範的效果：言情片把愛情視為人生中一個重要的理想；愛情像找尋自己的

4 蔡國榮，《中國近代文藝電影研究》（台北：中華民國電影圖書館出版部，1985年），頁4-7。蔡氏本來還有第三項分類：「將感情討論範圍推演到更寬廣的人際關係間感情，乃至於對自然界的感情。」從分類角度，在港台的創作實踐中，這實在構不成第三個類別。

另一半，找到這另一半後，便會長相廝守，生死不渝，在這方面對女主角的要求尤其如此；自我犧牲是愛情的最高境界，這個犧牲的角色也往往落在女性身上。言情文藝片往往以男女兩方不能圓滿的傷感哀怨作結，病亡是常見的結局方式，而絕症是製造病亡的慣用情節。

在《茶花女》的典範下，言情片中女主角最常見的身分是妓女。妓女的身分令她的愛人男主角因這段戀情承受龐大的社會壓力，並主要體現在其家人的反對上。而妓女的身分則可以延伸出舞女、吧女和歌女等變奏。在這方面，早期的港台言情片是相當一致的。除了上舉之例，在李行導演的《情人的眼淚》（1969）中，富家子田鵬因為戀上歌女張美瑤，必須不惜離開家庭才能與張結合。又如劉家昌導演的《雲飄飄》（1974），在三條愛情線中，唐寶雲便因為曾經做過酒家女，使其與情郎關山因社會壓力而始終沒有結婚。雖然兩片戀人最終都能圓滿結合，但是妓女／舞女／歌女等娛樂男人的女性，構成影片中她們因受社會壓力，而沒有權利去愛別人或受人愛的敘事角色。這種妓女為主角的言情片，到1970年代初，仍可在台灣言情片中找到大量的例子。而回看在香港的依達，也和這個典範息息相關。

依達的言情小説及其電影改編

依達本名葉敏爾，原籍上海，1953年來港定居，中學時開始創作，16歲完成短篇愛情小說〈小情人〉，並獲環球出版社刊登。他17歲時就出版第一本作品《斷弦曲》，而小說《蒙妮坦日記》則是他最著名的作品。依達中學畢業後成為全職作家，當過電影演員、電視藝員、歌星及兼職時裝模特兒等。他有不少作品改編為電影和廣播劇，至於「依達」，是葉敏爾主要用的筆名和藝名，「韋韋」則是他寫色情小說時的筆名。[5]

依達小說改編電影的第一個特點是數量多。依達的第一篇小說〈小情

5 劉以鬯主編，《香港文學作家傳略》（香港：市政局公共圖書館，1996年），頁409-410。

人〉起，就被改編成電影，那是由香港邵氏兄弟公司出品、陶秦所執導的國語片《儂本多情》（1961），由當時的邵氏新星「野女郎」杜鵑及新加入邵氏的喬莊所主演。有趣的是，女主角的名字正是「依達」一字之轉的「伊」達。[6]從1961年的《儂本多情》開始至1970年代終，依達小說（包括以韋韋為筆名的作品）共改編成三十部電影之多（表1）。其實依達並不只寫言情小說，在諸多電影中，《夜半的鬼影》（1966）是鬧鬼喜劇，《漁港恩仇》（1967）、《浪子》及《別了親人》（1974）可以歸入幫會片，而以韋韋為筆名所寫的的《面具》（1974）則可歸入軟性色情片（soft porn；雖然它仍保有依達的一貫言情片風格），甚至《夏日初戀》（1968）還可歸入愛情喜劇；撇除這六部，他仍有二十四部影片可歸入言情文藝片。可以這麼說，依達在香港的言情作家中，應是被改編得最多的一位。

表1：依達小說改編電影的港台映期、票房、語別、出品公司、導演與原著[7]

片名	香港映期	台灣映期	香港票房	語別	出品公司	導演	原著
儂本多情	12/5/1961	18/10/1962	缺	國	邵氏	陶秦	小情人
情天長恨	6/6/1964	4/6/1964	缺	國	國泰	羅維	
夜半的鬼影	20/7/1966		缺	粵	新藝	吳回	
垂死天鵝	23/9/1967	23/9/1967	缺	國	邵氏	羅臻	垂死天鵝
漁港恩仇	8/11/1967	14/6/1968	缺	粵	仙鶴港聯	陳烈品	
嬌妻	29/12/1967		缺	粵	堅華	楚原	嬌妻
冬戀	12/3/1968		缺	粵	謝氏兄弟	楚原	冬戀
藍色酒店	22/5/1968		缺	粵	仙鶴港聯	陳烈品	藍色酒店

6 沈西城，〈幸運的依達〉，《明報》，2015年1月17日。雖然該片原作者據香港電影資料館的《香港影片大全》為「伊黛」。

7 表1的依達片目以陳雅樂，〈依達小說及電影中的性別〉（收於嶺南大學中文系，《考功集2014-2015：畢業論文選粹》〔香港：香港嶺南大學中文系，2015年〕，頁293-324）中的片目為底本，再補充故沒有收入的影片而成。並加上香港、台灣上映日期及票房等其他相關資料。其中楚原1973年在台灣為藝文公司執導的《煙雨斜陽》雖然沒有說影片有原著，但劇情和楚原改編依達的粵語片《嬌妻》基本一致，很明顯楚原是重拍舊作，也收入。

片名	香港映期	台灣映期	香港票房	語別	出品公司	導演	原著
蒙妮坦日記	1/8/1968	9/11/1968	缺	國	國泰	易文	蒙妮姐日記
夏日初戀	31/8/1968	20/12/1968	缺	國	國泰	汪榴照	夏日初戀
浪子	24/9/1969	2/3/1971	缺	粵	謝氏兄弟	楚原	浪子
昨夜夢魂中	16/4/1971	10/6/1971	697063.1	國	榮華	龍剛	黑罌粟
輕煙	14/6/1972	20/9/1972	556193.7	國	文藝	宋存壽	
窄梯（情劫）	12/10/1972	9/11/1972	1201734.3	國	謝氏	謝賢	窄梯
迷惑	4/4/1973	19/6/1974	652401.6	國	尹氏	康威	迷惑
明日天涯	12/7/1973	25/8/1973	1129230.7	國	謝氏	謝賢	
煙雨斜陽	11/9/1973	29/11/1973	599394.2	國	文藝	楚原	嬌妻
仇愛		28/11/1973	缺	國		麥鵬展、余積廉	
天使之吻（卿本多情）	6/12/1973	5/10/1973	259136.4	國	聯合	廖祥雄	七顆寒星
浪（早晨再見）	29/12/1973	5/4/1974	缺	國	鳳鳴	俞鳳至	早晨再見
舞衣	23/3/1974	21/2/1974	791636	國	邵氏	楚原	舞衣
面具	13/6/1974		658676.5	國	邵氏	張曾澤	面具（韋韋）
別了親人	20/6/1974	14/11/1974	455060.5	國	謝氏兄弟	謝賢	別了親人
半山飄雨半山晴		26/9/1974	缺	國	協利	張美君	
斗室（一年幽夢）	14/11/1974	2/8/1974	365943	國	聯合影業	謝賢	斗室
冬戀	26/12/1974	6/10/1974	352498	國	謝氏兄弟	謝賢	冬戀
酒吧女郎	17/4/1975	10/3/1976	708207.3	國	曾澤	張曾澤	船員之子
小樓殘夢	29/11/1979	7/4/1976	159177.5	國	邵氏	楚原	雨夜的幽怨
愛在夏威夷		25/6/1976	缺	國	謝氏	謝賢	
昨日匆匆		10/9/1977	缺	國	洋洋	歐陽俊	

　　其實依達不單影片改編數量多，而且1970年代時（現時香港詳細票房紀錄僅始於1969年）有些在香港還十分賣座。在當時，票房達一百萬便是一部影片十分賣座的指標。在依達小說的改編電影中，最高票房的

《窄梯》（1972）是120萬，《明日天涯》（1973）則有112萬。以瓊瑤在香港的影片票房作對比，最高的是《海鷗飛處》（1974）的129萬，其餘過百萬的僅有一部《彩雲飛》（1973），是124萬。至於其他較賣座的有《一簾幽夢》（1974）的94萬，《碧雲天》（1976）的77萬，以及《心有千千結》（1973）的70萬。著名的《庭院深深》（1971）卻是60萬，而《窗外》（1973）是50萬。以最佳票房言，二者其實相差不多。二人這幾部票房超過百萬的電影作品，都是1970年代文藝片在香港數字中比較高的，說起來只有龍剛導演的《珮詩》（1972）和《應召女郎》（1973）接近或超過。**8**

從依達影片所見到的影業變化

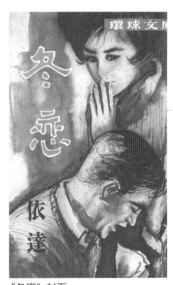

《冬戀》封面

除了數量多和票房好，依達的改編文藝片也持續得比較長，撇除較早的兩部電影《儂本多情》和《情天長恨》（1964），從1967年的《垂死天鵝》開始，一直到1977年的《昨日匆匆》，有長達十年穩定地改編成電影作品，而這十年正是香港和台灣影業急速變化的時期。單是追溯依達電影在這十年製作模式的改變，便呈現了香港和台灣影業的轉變和交流的豐富面貌。

依達小說改編電影盛行於1960年代後期的兩三年間，成功地在國、粵語片兩個圈子都可見其改編作品。國語片的大公司邵氏改編了他的《垂死天鵝》

（1967），另一家大公司國泰則改編了他的最暢銷代表作《蒙妮坦日記》
（1968）及愛情喜劇《夏日初戀》（1968）。粵語片方面，他所屬的環球圖
書雜誌出版社老闆羅斌，還擁有一家拍電影的姊妹機構仙鶴港聯公司，
而仙鶴港聯公司就改編了依達的《漁港恩仇》（1967）和《藍色酒店》
（1968）。粵語片名導演楚原在這個時期也改編了三部依達作品，分別為
《嬌妻》（1967）、《冬戀》（1968）和《浪子》（1969），其中《冬戀》和
《浪子》都是粵語片中的名篇。在1960年代，香港台灣影壇的區隔仍算
得上相當分明，改編依達的影片均完全是香港影圈的出品。

　　1970年依達沒有影片出品。也正是在這一年的11月，一直萎縮的粵
語片影業已病入膏肓，連僅存的粵語片院線都結束了，粵語片只能零星
地在不同國片院線中上映。1971年2月後粵語片更完全停產，直到兩年半
後才再有粵語片（邵氏公司的《七十二家房客》）公映。在粵語片衰退之
時，原來放映粵語片的院線，很多都轉為放映國語片，1971年曾一度有五
條放映國語片的院線，香港根本生產不了這麼多國語片，除邵氏和國泰之
外，便以放映台灣片為主。除了中影和中製，民營的聯邦、第一的影片也
均有固定院線放映。[9]也就是在這樣的背景之下，有關台灣電影產業的台
前幕後，便逐漸為香港觀眾所熟知。

　　由於粵語片的衰亡，粵語片的電影人才只有另謀出路，較有條件的便
轉拍國語片，而不少原來拍攝粵語片的公司也轉型拍攝國語片。其中粵語
片後期最有名的兩位導演龍剛和楚原都轉拍國語片，而且他們都改編過依
達。1970年代第一部改編依達的電影是龍剛導演的國語片《昨夜夢魂中》
（1971），由原拍粵語片的榮華公司出品，因為「國語片比粵語片的賣埠
價錢高出一倍有多」。[10]影片很大膽地描述深閨寂寞的豪門怨婦蒂珊（胡
燕妮飾）由於受丈夫冷落，以為在她新用的俊美服裝設計師尤金（金川

9 蒲鋒，〈七十年代的院線變遷與金公主新藝城的崛起〉，吳君玉、黃夏柏編，《娛樂本色——新
　藝城奮鬥歲月》（香港：香港電影資料館，2016年），頁28-45。

飾）身上找到了真正的愛情，卻受他所騙，在對愛情絕望之下，服毒自殺。離經叛道的戀情，對所謂浪漫愛情提出相反的黑暗看法，以及大膽的情慾處理，都與當時台灣文藝片的保守風氣，有著頗大差異。依達小說對性愛情慾的開放描寫，配合當時香港電檢制度的放寬，被引入到香港的言情文藝片中，遂產生出和台灣的言情文藝片風格上的一些差距。

龍剛之後，1970年代第二部改編依達的電影是宋存壽導演的《輕煙》（1972）。《輕煙》是由新加坡光藝機構的分支何裕業創辦的文藝影業公司所出品，這也是間由粵語片改拍國語片的香港公司。《輕煙》基本上屬於香港公司出品，主要也在香港實景拍攝後，再加上台灣外景。但導演宋存壽的經歷十分特別，他雖是1950年代先在香港加入電影圈，任編劇和曾協助李翰祥拍攝《梁山伯與祝英台》（1963），但他成為導演和成名，都是在1963年隨李翰祥到台灣組織國聯公司之後的事。[11]《輕煙》正是他在台灣執導了《破曉時分》（1968）、《庭院深深》（1971）等文藝片成名後，進而在香港執導的第一部影片。女主角是延續《昨夜夢魂中》的胡燕妮，而男主角則是台灣紅星柯俊雄，第二女主角也是台灣來的李湘。此外，攝影余積廉也曾隨國聯赴台任燈光師，後回香港國泰公司升任攝影。配樂方面是顧家輝，電影歌曲則由劉家昌作曲。從影片的台前幕後構成來看，它反映出台灣與香港電影交流融合的一面。

台灣導演在香港執導依達作品的情況，後來還有張曾澤。另外，出品《輕煙》的文藝公司，後來又還聘請了香港導演楚原赴台灣執導了文藝

10 盛安琪、劉嶔編，《香港影人口述歷史叢書之六：龍剛》（香港：香港電影資料館，2010年），頁62。同頁龍剛對《昨夜夢魂中》中的改編曾作以下有趣的憶述：「說句老實話，當時國語片市場，那些台灣『瓊瑤式』的文藝愛情大悲劇，跟我們白燕、黃曼梨阿姐拍的那些『胡不歸式』的文藝愛情大悲劇，其實差不多。……我自來看去，不是看見那些台灣演員在沙灘上走幾步，跌倒，男主角追上前，呆望一下，接個吻，就是我愛你，你不愛我，那我便死在你面前，這樣的一些文藝愛情大悲劇。……龍剛也有自己的觀眾，不能令他們失望，無論如何都要有少少內容才行。於是，我寫了一個比較接近我們香港社會的愛情故事。……她遇上一位俊美的時裝設計師，以為可以找到真正的情，終於發現亦是假的。她對愛情完全失望，並服毒自殺。」

11 左桂芳，《回到電影年代——家在戲院邊》（台北：爾雅出版社，2017年），頁146-162。

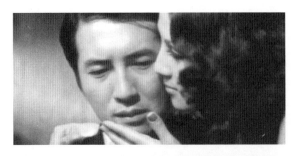

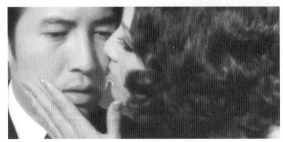

《輕煙》（1972）

片《煙雨斜陽》（1973），雖沒明說，實際上是重拍楚原改編依達的粵語片
《嬌妻》。這部影片在台灣拍攝，主角柯俊雄、唐寶雲、湯蘭花和李湘均是
著名的台灣影星。由此可見，港台影圈人才互相結合的現象，至為明顯。

改編依達的影片在香港市場上得到極大成功，始自1972年謝賢自導
自演的《窄梯》。從《窄梯》的台前明星看，表面上也是一次台灣香港電
影人才的融合，謝賢是粵語片紅星，其中一個女主角是第三度主演依達影
片的胡燕妮，但另一個女主角則是已成台灣紅星的甄珍，飾演甄珍母親的
演員，也是來自台灣的著名女配角張冰玉，第三個女主角則是來自台灣
而在香港成名的丁珮。但影片無疑是一部「香港元素」主導的改編。素
材上，《窄梯》講述一個車房技工潘智明（謝賢飾）為錢而賣身給一個吧
女（丁珮飾），卻又與一個貴婦（胡燕妮飾）談情。雖然細節上有很多不
同，但潘智明角色十分類似《藍色酒店》的麥占美，大家都不惜出賣男
性的肉體給女性以解決窮困的問題，這樣的男主角在台灣言情片中絕無僅
有。除此之外，影片還有1970年代香港電影的一些慣見特色，就是加入

打鬥和裸露鏡頭。自中國有聲片出現後，在言情文藝片中加入歌曲是慣常做法，歌曲可以為影片增加情調，但有時也不過是為觀眾提供一點戲劇以外的娛樂。到1970年代，台灣固然如此，香港的言情文藝片加插數首電影歌曲也是慣常的做法。但1970年代的香港電影，要為影片增加戲劇以外的趣味，在歌曲以外，還有刺激的動作場面和裸露鏡頭。《窄梯》中潘智明便有多場刺激的打鬥動作戲，在公映時又曾宣傳過影片的裸露鏡頭。**12** 這類增加娛樂的做法，謝賢在繼後的《斗室》（1974）和重拍版《冬戀》（1974）也有繼續。事實上不單是他，其他1970年代香港導演的依達改編，像是俞鳳至執導的《早晨再見》（1973），又或是楚原執導的《舞衣》（1974）都有類似做法，這在當時的台灣言情片中幾乎都不會見到。

　　《窄梯》的票房成功帶來了兩三年來一股改編依達熱潮，開風氣之先者謝賢更在數年內改編了多部依達作品拍成電影。謝賢對《窄梯》的成功和與依達的合作有一段頗詳細的回憶，他表示：

> 　　解約之後就自己組織了謝氏公司，請人、請導演、請編劇，找來找去很難找，於是我跟依達兩個人——因為依達很多小說嘛，我看了他的小說就拿他的小說來改編——我們一起改編劇本。改編之後找導演很困難，我乾脆自己做導演、做製片，什麼都一腳踢，當然還有很多人幫我啦。我在謝氏拍了大約十部片。那時拍戲的條件也變好，因為東南亞的埠雖然不多，但你今天在報紙一賣：我明天要拍一部什麼戲……然後『澎』一聲，錢就湧過來了。其實是這樣的：我第一次當導演拍《窄梯》（1972）的時候，沒什麼錢，於是到處賣埠，希望賣了埠之後穩當一點可以繼續拍戲。當時是武俠片與動作片天下，一部現代社會文藝片，

12《窄梯》曾以裸露鏡頭作宣傳。見〈《窄梯》莫後秘聞　丁珮不堪被懇求　破例演出半裸戲〉（《華僑日報》，1972年10月5日）。

沒什麼人想要買，但公映後生意居然很好，票房過百萬。那次以後，我一說明天開戲，今天錢就湧過來，於是拍了十部，包括《明日天涯》（1973）、《冬戀》（1974）、《大富之家》（1976）等。**13**

值得留意的是，《窄梯》在香港帶動的不僅是依達小說的改編潮，而是一個言情文藝片的賣座潮。《窄梯》先獲得120萬的票房，半年後才有《彩雲飛》的相近賣座數字。但《彩雲飛》卻又把文藝片潮流推前一步，它塑造出甄珍和鄧光榮這對賣座的言情片男女主角組合，二人繼後在香港還有同樣叫座的《明日天涯》和《海鷗飛處》。而正如謝賢所說，香港的賣座會影響到星馬方面的收入。因此，要了解台灣言情文藝片1970年代的發展，香港和台灣互相帶動的情況，或許也不能忽略。

也就在依達的票房成功下，出現了一些完全台灣製作的依達改編，包括廖祥雄的《天使之吻》（1973）、張美君的《半山飄雨半山晴》（1974）和歐陽俊的《昨日匆匆》（1977）。其中《天使之吻》在風格上頗值一談，它連主題曲共有八首歌曲，而且每次都把整首歌唱完，歌曲的襯托情緒作用已甚少，主要起的是戲劇以外的娛樂作用，歌曲數量的增加，原先輔助影片情緒和節奏的結構功能，反而成為一種干擾。1970年代香港出品的言情文藝片已不再這樣做，而台灣卻仍一度有不少言情文藝片以歌曲作為架構支撐全片。假如說打鬥、動作和裸露等娛樂元素是僅見於香港言情片的特色，那麼把歌曲比重提升到超過影片的戲劇結構，則可說是1970年代一些台灣言情片的特色。

由《窄梯》所掀起的依達改編熱潮並不持久，兩三年後依達的改編在香港已不再賣座。《窄梯》賣座兩年後，同樣是謝賢導演，由鄧光榮和甄珍合演的《斗室》（1974）或《冬戀》（1974），票房只有30多萬，已明顯

13〈口述歷史：謝賢〉，刊於黃愛玲編，《現代萬歲　光藝的都市風華》（香港：香港電影資料館，2006年），頁227-228。

大不如前。最後兩部依達的改編，無論香港製作的《愛在夏威夷》（1976）或台灣製作的《昨日匆匆》（1977），都僅曾在台灣公映而已。即使在香港，瓊瑤文藝片的情況比依達持久，1975年的《一簾幽夢》賣座仍有94萬，但不久的瓊瑤《我是一片雲》（1977）公映之後，香港也不再安排任何瓊瑤電影上映了。香港電影市場已完全由粵語喜劇和功夫片主導，與國語緊緊結合的1970年代言情片，在香港市場再也佔不了任何地位。

依達電影與言情文藝片傳統

依達一度是十分暢銷的小說作家，也很早就出現比較嚴肅的批評者。1969年，戴天以「宋船歸」的筆名，批評依達的小說文字、思想和經驗均缺乏磨煉，不中不西，卻利用讀者崇洋的心理，以及自我重複嚴重。[14]對於依達的小說特色，香港的文化人鄧小宇卻另有一番細緻、同代人特有的感情領會，他表示：

> 毫無疑問，依達是當年小說作者中最西化的一個，無怪他一下子就得到那時候飽受西方文化沾染的年輕人的認同，做了他們的發言人，曾經再版過廿三次的《蒙妮坦日記》，有一句宣傳語：『目前蒙妮坦的形象已成為一般書院女學生的偶像。』這句口號，一點也沒有誇大其詞，在那個電視尚未崛起的年代，有哪個去party的中學生不試過在放學後沉醉於依達塑造的半真實、半夢幻、半西化、半神話的愛情世界，單是他小說人物的名字，已充滿西方色彩——愛莉、霍明、羅渣、曼玲、嘉明、蘭妮、杜梵、詹其、安莉、夏妮拉、夏綠蒂、湯美、蓓理、但尼、柏麗、威利、蒙地、梅拉、康寧、莫珊莉、曼娣、狄明、洛力、桃蒂、斐卡茜……給一個金愛珍、一個林壽廣讀到這些名字，怎不羨慕個半死？

14 宋船歸（戴天），〈解剖依達〉，《盤古》第4期（1967年6月），頁28-32。

　　歐美的風氣、時髦玩意，依達也逐一運用在他的故事裡，他
經常用荷李活明星去形容主角的樣貌，杜唐納許（Troy Donahue）、
貓王（Elvis Presley）、安東尼柏堅斯（Anthony Perkins）、仙杜拉
蒂（Sandra Dee）、柯德莉夏萍（Audrey Hepburn），還有 Tuesday
Weld，這些青春偶像名字經常出現在他的小說裡面。歐西流行
曲那些哀怨、傷感的歌詞亦很多時候被依達譯成中文，被他筆下
的人物當做詩一般去欣賞，做他們愛情的註釋，甚至成為他們的
人生觀。**15**

《蒙妮坦日記》（1968）

　　依達小說西化的特色鮮明易見，正如鄧小宇所言，不單角色用洋名，
且依達還會用極為豐富的細節，去描寫香港某種洋化的生活時尚。但另
一方面，在前文談及的言情片中，說到以《茶花女》為中國言情片建立的
妓女故事架構，我們以之來看依達小說改編的電影，其實就會發覺他的作
品，往往仍是根據《茶花女》的基本模式而加以變化。在《情天長恨》

15 鄧小宇，〈蒙妮坦的夢──一次依達回顧〉，原刊於《號外》（1979年5月），轉刊於鄧小宇個
人網站：http://www.dengxiaoyu.net/Newsinfo.asp?ID=286，搜尋日期：2017年9月16日。

（1964）中，張伊紅（林翠飾）也是礙於她的妓女身分，雖然獲得富豪史丹華（張揚飾）的熱愛，但由於張是有婦之夫，而且還有個女兒，為了不想破壞他的家庭，張伊紅最後還是自我犧牲，黯然地離開了史丹華。在楚原導演的粵語片《冬戀》（1968）之中，作家詹奇（謝賢飾）與一個女郎咪咪（蕭芳芳飾）邂逅，當揭穿對方是有人包養的舞女後，二人關係頓挫，雖然後來有所修補，但咪咪舞女生涯的黑暗過去，仍然令二人分離。《冬戀》（1968）在1974年由原來粵語片的男主角謝賢擔綱導演，重拍了一次，這回主角變成了鄧光榮和甄珍，惟重拍版在劇情上對1968年的粵語片頗為忠實。1970年代活躍於港台兩地的獨立公司鳳鳴，發掘了名模王釧如任影星，她的第一部演出作品，便是俞鳳至導演改編自依達作品的《早晨再見》（1973，港名：《浪》）。在該片中，賣肉的酒吧女咪咪（王釧如飾，又一個咪咪），與殷實的富商陸偉平結緣，陸偉平並沒有嫌棄她過去的身分，儘管咪咪一度自卑，不敢出席在他所安排的公開場合見面，但在陸的堅持下，二人排除身分懸殊，而決定相愛。但咪咪的過去最後還是拉著她下沉，把她當作禁臠的黑道頭子回來後，也導致這段愛情最終仍屬悲劇的結局。其他如廖祥雄的《天使之吻》（1973）、楚原的《舞衣》（1974）也或多或少仍設定不被社會接受、身分卑下的妓女／歌女，她們

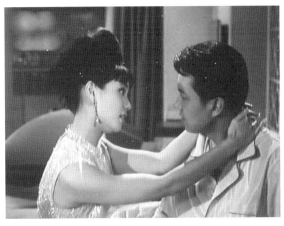

《情天長恨》（1964）

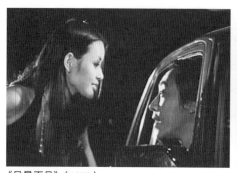

《早晨再見》（1973）

的愛情終究無法圓滿的悲劇。從基本橋段和矛盾的設定來看，依達有他因
襲言情片傳統的一面。

　　這裡還想以楚原對《冬戀》的改編來作一點深入的探討。依達的《冬
戀》小說出版於1964年，是本四毫子小說——一種模仿美國廉價小說
（pulp fiction）的一期完小說——字數約四萬。[16]小說講述作家詹奇，由
於讓一個女孩咪咪搭便車而結識，咪咪自稱是富家女，詹奇到過她豪華
的住宅探訪，咪咪顯然對詹奇一見鍾情，詹奇對咪咪也不知不覺中有了意
思。直到詹奇獨個兒參加一個聖誕舞會，見到行為放蕩的咪咪，才知她是
個舞女。詹奇憤怒地揭穿她，小說中咪咪解釋說謊的理由是：「『不知道我
要騙你的理由？』她縮進一口氣，『見你的第一次我沒有騙你，見你的第
二次你說——你沒有進過舞廳，甚至沒有一個做舞女的朋友——我不配，
我知道，但是我要做你的朋友。你是一個作家，而我是一個……』」[17]小
說中的「不配」可說是一個關鍵詞，妓女／舞女／歌女的愛情故事的核
心，便是以其身分製造出一種「不配」的愛情矛盾，這個「不配」既可以

16 有關《冬戀》小說及電影的基本資料，可參考鄭政恆，〈聖誕夜的悲哀：依達與楚原的《冬
　　戀》〉，《字與光：文學改編電影談》（香港：三聯書店，2016年），頁36-42。這裡亦要向鄭政
　　恆借出珍貴的依達《冬戀》原著致謝。
17 依達，《冬戀》（香港：環球圖書雜誌出版社，1964年），頁19。

是外在社會家庭壓力，也可以是主角內在的、自覺低賤造成的壓力，而更多時候是內外夾攻。《茶花女》便是由外在壓力啟動了女主角內心的壓力。

咪咪說出真相後離去，詹奇到舞廳找咪咪，只找到咪咪的妹妹安莉。安莉告訴詹奇她們出來做舞女都是因為貧窮要養家：「我們要養家；許多舞小姐都用這個做藉口，但是我們真的是要養家。」[18] 在1950-60年代的言情片（粵語片尤其如此）中，妓女都有段悲慘的過去，出於貧窮、為了解決家人捱餓、為了幫至親醫病、為了殮葬父母，走投無路才會做妓女。這也是依達為妓女角色慣用的背景設計，《冬戀》固然如此，後來的《早晨再見》亦一樣。即使不以妓女為題材，例如最時尚、最浪漫，完滿收場的《蒙妮坦日記》，男主角范尼也是出身貧寒，為了照顧弟妹只能日間讀書、晚上工作。

《蒙妮坦日記》（1968）

詹奇了解到咪咪的苦衷，終於接受了她。就在小說情緒變得開朗之時，咪咪的黑暗過去再度纏上她。她一直被一個曾與她同居、名叫阿雄的小白臉勒索，她結識詹奇正是她嘗試擺脫阿雄之時，但她這回又被阿雄找

18 左桂芳，《回到電影年代──家在戲院邊》（台北：爾雅出版社，2017年），頁22。

到，詹奇代她出頭見對方，才發現阿雄是自己兒時好友，於是放棄咪咪這段情。小說的結局，是已代替咪咪成為舞女照顧家庭的妹妹安莉再一次來見詹奇，並告訴她咪咪已擺脫阿雄回鄉去。安莉指責詹奇：「他們兩個都傷了自己，你倒很會保護自己，一點兒都沒有受傷。」「阿雄得不到姊姊的愛，姊姊得不到你的愛。你呢，卻有了一個小說的題材。」依達在小說的最後，以帶有反諷意味的一段話，讓詹奇自述道：「冬天，三個人的相遇，三個人的愛，沒有一個好的結果，一篇小說的題材。──於是我寫下了這一個可憐的故事。」[19] 這樣的結局不單沒有一般言情小說的濫情，反而有種冷冽和反諷。表面上咪咪因為這次情傷跳出了過去，卻由妹妹安莉取代了她的犧牲者地位，對第一人稱敘述故事的詹奇做出了反諷，因為他是唯一在這場愛情糾纏中獲得利益（取得一篇小說題材）的人。

　　楚原改編的《冬戀》，是1960年代後期粵語文藝片的佳作，全片以冬天和聖誕節作母題貫穿。楚原在劇情上也有一些地方加以改動，最重要的是，他把詹奇與阿雄過去的關係加重。原著中詹奇放棄咪咪只是因為阿雄是他兒時最好的朋友，這種感情在戲劇中，顯得情理上過於牽強而不夠說服力，所以楚原和編劇譚嬋加重阿雄在兒時有大恩於詹奇，詹奇無法忘恩，影片中阿雄也娶了咪咪。於是全片最有力的一句對白是，當詹奇知道一直害慘咪咪的壞蛋是恩人阿雄時，只是對著咪咪改稱她「阿嫂」。而且楚原也在影片中一再強調詹奇對早年的大恩人極之尊重和懷念，以避免揭曉咪咪所恨之人為詹奇恩人的情節來得太過巧合而顯得突兀。

　　電影《冬戀》在技巧上，有它新鮮的一面，但另一方面，楚原作為一個長期拍攝言情片的導演，對於如何營造言情片中角色所面對壓力和傷感的情調，也有他固有的一套觀念。在小說中，前段詹奇與咪咪的感情矛盾，主要是內在的。詹奇見到咪咪放蕩的行為，覺得她玩弄了自己，出言侮辱，事後知道咪咪的高尚，看法變了，二人的戀情便沒有妨礙，直到阿

19 左桂芳，《回到電影年代──家在戲院邊》，頁49、50。

雄的出現。但在影片中，楚原對二人之戀，加上了有形的外在社會壓力。詹奇在接受了咪咪的舞女身分後，還向她求婚，還為她擺訂婚舞會。舞會上，他的老闆和朋友在他背後談論，都不齒他娶一個舞女為妻，老闆更擔心這段婚姻會破壞詹奇的形象，影響書的銷路。這種勢利眼的角色，是增加妓女之愛壓力的典型做法。

　　楚原《冬戀》另一場影片的重要改動，則是咪咪之死。小說中咪咪因這番情傷而重獲新生，但電影中的咪咪卻因受這次情傷而被毀掉了。詹奇離開咪咪後，阿雄不久自殺，咪咪亦病重，詹奇趕及在她彌留之際來到病房，看著咪咪哭訴命運的殘酷。女主角在失去愛情之後哀傷至死，以女主角楚楚可憐的哀怨打動觀眾，是受著《茶花女》感染下的電影導演覺得不可或缺的場面。《冬戀》的改編讓我們看到，依達的情節有不少承襲自過去言情片的傳統，但他有自己的筆調，令他的小說情致與過去不盡一致，只是電影編劇和導演常把改編納回言情片中那種傷感哀怨的傳統。就這方面而言，謝賢在 1974 年重拍的國語片《冬戀》也完全沿襲了。

　　依達的小說其實也有一定的變化，改編成電影的《儂本多情》（1961）、《蒙妮坦日記》（1968）、《夏日初戀》（1968）都是比較開朗的青春愛情片。但是以改編而言，被看中的往往都是較為傷感，以哀怨的悲劇結局為主的影片，這應與當時改編他作品的導演自身的志趣有關。像是陶秦、易文、羅臻、楚原、龍剛，都是 1960 年代已出道，對言情片的趣味仍然是以感傷為宗。以《蒙妮坦日記》為例，這是依達當時最暢銷的作品，易文的電影改編，卻總欠缺原著中的年輕人氣息，在易文作品中不算突出。同樣的，陶秦所執導的《儂本多情》也不如他拍攝的言情片出色。在經過香港導演改編後的依達，某程度上其實是把他拉近香港 1960 年代的言情片傳統。到 1970 年代這個情況也沒怎樣改變，謝賢雖是新導演，但作為粵語片紅星，他對言情片的觀念還是延續著 1950-60 年代以來的感傷傳統。

　　依達對以妓女為出發的傷感言情電影傳統，還有一個很特別的變奏處理，甚具個人特色，那就是把小說中的性別位置顛倒過來，不是講與妓

女／舞女／歌女的戀愛，而是描寫被女人包養的小白臉，甚至僅僅是男歌星，其取悅女性的身分所造成的愛情壓力。最純情、最簡單的一個例子是《明日天涯》。尚在求學的蕾蕾（甄珍飾）愛上在夜總會唱歌的歌星Paul（鄧光榮飾），但蕾蕾的母親（張冰玉飾）卻對這段戀情激烈地反對，她的理由是：「我絕不能讓你跟那個賣唱的在一起。」Paul的歌星身分在影片中等同操賤業，為蕾蕾的母親所不齒。蕾蕾的父親為阻止Paul見蕾蕾，甚至以棍棒重擊其頭部，令Paul雙目失明。在身分阻礙之外，Paul還患有沒法醫治的遺傳病，將會年輕便死去。所以Paul的母親（王萊飾）一度反對蕾蕾與Paul戀愛，理由是Paul患病「不配」。這幾乎完全是1960年代慣見的妓女／歌女愛情故事換置了性別的版本。

　　比《明日天涯》更大膽、講小白臉的依達影片為數甚多，比他寫妓女的電影還多。陳烈品執導的粵語片《藍色酒店》可說開風氣之先，主角麥占美（曾江飾）由於天生俊美，找不到工作，先是被年老色衰的吧女莎莎（夏萍飾）包養，其後又得電影公司老闆娘伊娃（金露飾）利用捧他做明星為條件來勾引他，還有富家千金明媚（羅愛嫦飾）亦願嫁給他。謝賢的《窄梯》同樣也用女人的錢來向惡待他的包租婆（張冰玉飾）示威。以韋韋為筆名所創作的《面具》（1974）中，林偉彬（秦漢飾）也是個不斷用女人錢、靠女人掙飯吃的走投無路的男人。此外，如《昨夜夢魂中》的尤金（金川飾）、《輕煙》（1972）中的裘令（柯俊雄飾）、《愛在夏威夷》中

《輕煙》（1972）

的祖（鄧光榮飾）及《昨日匆匆》中的畢卓（柯俊雄飾），全都有出賣自
己肉體以換取女性金錢的經歷。

　　這種出賣肉體的男性往往都會因為這段過去而摧毀了他們後來找尋愛
的努力，後來的純情戀愛總受前因破壞，少數最終能與愛人圓滿收場的，
也要幾經波折。這些出賣肉體的男性，雖往往也是由於窮途末路，才受女
人包養，但是他們通常都只是為了自己在掙扎求存，而沒有妓女故事中為
家人犧牲的高尚。他們也更享受被包養後所帶來的個人物質享受。《藍色
酒店》小說中是這樣描寫男主角占美・麥連的心態的：「她是極佔有的，
他不得不被她佔有──他有了一切昨天沒有的享受。」[20] 雖然表面上僅是
在橋段中把性別位置顛倒了，但是依達這種描寫出賣肉體的男性言情片，
卻是大膽而獨特的。他既保留了那個感傷傳統，但又為主角帶來一種男
子氣概受挫的憤怒，因此其主角有點類似黑幫片不擇手段向上爬，卻終不
免悲劇收場之感，只是用出賣肉體往上爬而不是用拳頭打天下的主角沒有
悲劇英雄的昂揚，只有一種同流者的絕望低迴。瓊瑤曾在《彩雲飛》中宣
告「茶花女的時代過去了」，依達對茶花女的典範也有他獨特的詮釋。在
《藍色酒店》的小說中，混血的男主角占美・麥連與另一個女性會面，事
後向包養自己的莎莎撒謊，說自己在書局看書：

> 　　「茶花女也不知道？」他搖搖頭，「我已經看了三次了。茶
> 花女是一個很漂亮的女人，她的身體很弱，最喜歡茶花，他的情
> 人叫阿芒，她本身是一個交際花……」
> 　　「她是交際花？」她的眼睛動一動，「我倒要聽聽她的故事。」
> 　　「阿芒是一個很癡情的男人，當她第一次看見阿芒，衹喜歡
> 他英俊，其實一點也不愛他，衹是玩弄他，後來──」[21]

20 依達，《藍色酒店》（香港：環球圖書雜誌出版社，1966年），頁48。
21 依達，《藍色酒店》，頁90。

通過占美對原故事的竄改，依達把茶花女故事重塑成阿芒被交際花茶花女玩弄的故事，也成為依達小說裡的一個重要故事模式。

依達的改編電影雖然對過去的言情片作了重要的變奏處理，但是仍活在過去言情片裡那個重要的妓女傳統之中。而在台灣，儘管1970年代初，妓女仍然是言情片常用的角色，但到1970年代中期，以瓊瑤為首的台灣言情文藝片，卻有了一個表面很簡單卻很重要的改變。自從在《彩雲飛》中宣稱茶花女的時代過去後，她的主角再也不是妓女（更不要說小白臉）這種在談情上有特殊（不利）身分的人，她講的是普通人的愛情故事。《心有千千結》（1973）中女主角江雨薇是個護士（甄珍飾）；《浪花》（1976）中的秦雨秋（李湘飾）是個畫家；《我是一片雲》（1977）的段宛露（林青霞飾）是個女學生等等，妓女的角色幾乎一個都沒有。

沒有了妓女的社會阻力，瓊瑤用全新的一套情節來組織整個愛情故事，造成愛情波折的原因往往更為個人。《在水一方》（1975）是夫妻的發展出現距離，破壞了雙方的關係；《我是一片雲》是段宛露在兩個愛自己的男人中難以取捨；《奔向彩虹》（1977）是丈夫總想妻子停留在自己心中的形象，無法接受她的自我改造等等，瓊瑤整套劇情的構築方式和過去的言情傳統完全不同，可說進入了另一個新的階段。她的角色永遠沒有那種「不配」的感覺，女主角倔強堅強，像是《秋歌》（1976）少有地以男主角一方富有的父母壓力為主，但是堅強的董芷筠（林青霞飾）一點沒有過去同類角色的楚楚可憐，她據理力爭，絕不退縮，還辭鋒銳利，不下於人。愛人殷超凡（秦祥林飾）也不受家庭擺布，倒是最後令父親（曹健飾）依從，為兒子找回愛人。即使不是瓊瑤的作品，過去以妓女身分成為文藝片製造感傷悲劇的手法，在1970年代中以後，顯然已不再是主流。而且戀人圓滿完聚的結局也較多，不再以其中一個人死去的感傷結局為尚。

結論

　　對依達言情小說的改編由1960年代開始，延伸至1970年代後期。在1960年代他的改編電影雖然橫跨香港國、粵語片界，但始終只停留在香港本土。到1970年代，不單香港本土仍有改編他的作品，更有台灣導演及台灣影人赴港參與其改編，亦有香港公司聘請香港導演赴台灣拍攝其改編，更有完全的台灣製作。從兩地改編、製作模式的多樣化，可以見到1970年代台灣香港兩地影業的合作密切及交流的多樣化。通過兩地對他作品的一些細緻分析，雖然文藝悲劇是其主調，但一些香港改編會加重裸露及暴力動作等元素，而一些台灣改編則會加插大量歌曲，甚至不惜干擾其戲劇節奏，從中反映兩地影業一些作風上的差異。

　　依達的角色名字和生活方式在表面上相當洋化，但其他基本戲劇橋段仍是承襲自《茶花女》建立的中國言情文藝片中的妓女故事傳統。他一個獨特的地方是把性別位置顛倒，不少作品以出賣色相的男人來製造悲劇。香港言情片可說從來沒有脫出《茶花女》的妓女悲劇傳統，倒是瓊瑤在《彩雲飛》之後宣告茶花女時代的終結，她的言情片不再寫妓女，女主角都是學生、教師、護士等普通人，為言情片帶來了新的戲劇程式與新面貌。

論文原在2017年10月6-8日，國立台北藝術大學舉辦之「第三屆台灣與亞洲電影史國際研討會：1950至1970年代台灣與香港電影（人員）的交流」研討會發表，2018年經修訂後發表於台南藝術大學的《南藝學報》第16期，2018年6月。

東瀛初遇《一代妖姬》

　　歌影雙棲的白光成名於1940年代上海，在1940年代後期來到香港，為張善琨創辦的長城公司一連主演了《蕩婦心》（1949）、《血染海棠紅》（1949）和《一代妖姬》（1950）三部電影。三片都十分成功，遂令她成為當時炙手可熱的紅星。三部影片均源出歐美的文藝作品或電影，《一代妖姬》便是來自法國的話劇。

　　《一代妖姬》導演是李萍倩，編劇是劇作家姚克。影片背景是民國時期，故事講述北伐之前，北方軍閥橫行，白光飾演京劇花旦小香水，被軍閥手下的特務頭子馮占元（嚴俊飾）看上，但她不假辭色，而且已有情郎梁燕銘（黃河飾）。梁是以醫生身分掩飾的革命黨，結果身分敗露被馮占元拘捕，馮知小香水愛梁燕銘，於是在小香水面前對梁施以酷刑。梁被判死刑，小香水以錢行賄仍不成。馮應承在行刑槍斃梁時換上假子彈，讓梁裝死放他逃生，條件是小香水以肉體交換。她為救愛郎不惜就範，誰知沒有假子彈這回事，梁照樣被處決了。她知道實情，趁馮醉後把他手刃了。台灣的電影研究者黃仁先生早已指出：「《一代妖姬》改編自舞台劇《金小玉》，……」[1]《金小玉》是劇作家及翻譯家李健吾在抗戰時的譯作，原劇是法國劇作家薩都（Victorien Sardou, 1831-1908）的《托斯卡》（*La Tosca*）。黃仁先生的指陳沒錯，《一代妖姬》雖作了不少改動，但基本架構與關鍵情節，明顯都取材自《金小玉》。但我意外發現，原來早在《金小玉》之前，中國舞台已有改編《托斯卡》的歷史，而且薩都這位劇

1 黃仁，〈資深電影評論家眼中的白光〉，《影壇一代妖姬白光傳奇》（台北：新銳文創，2015年），頁134。

作家，今天在華文世界雖不知名，但其劇作對中國及香港電影影響不止一部《一代妖姬》，頗值得在黃仁先生的基礎上再發掘下去。

薩都是十九世紀紅極一時的劇作家，本讀醫科，但寫作才是他真正興趣。首個劇本《學生酒館》（*The Student's Tavern*）於1854年上演，卻並不成功。1859年始成名，畢生寫超過七十多個劇本。當中著名的有《祖國》（*Patrie!*, 1869）、《怨恨》（*La Haine*, 1874）、《費朵拉》（*Fédora*, 1882）、《托斯卡》（*La Tosca*, 1887）等。薩都被視為十九世紀興起的「佳構劇」（pièce bien faite）代表人物。佳構劇不著重人物性格的深度，而重視戲劇上的驚險，先為角色設定一些簡單卻強烈的感情及動機構成其行為邏輯，然後設計一個觀眾知道而劇中人不知道的秘密（就好像把京劇《三岔口》的盲打視覺效果變成一種戲劇），讓角色們依自己的簡單邏輯推展到一個令他們意外、卻是不可避免的戲劇高潮，隨著角色發現真相而展開。人物關係的錯綜複雜是其劇情設計的技巧。例如《祖國》中，一個通姦的女人向當權者密告自己丈夫領導抵抗軍的起義計畫，為的是要幫自己的情夫，卻不知道情夫也是抵抗軍首腦，結果令情夫也被捕。佳構劇在十九世紀以其緊張和強烈的感情衝擊，廣受民眾歡迎，卻不受批評家喜愛，蕭伯納（George Bernard Shaw）對佳構劇批評最烈，直指這種劇的創作像工廠生產一樣機械。薩都雖曾紅極一時，今天已很少人認識，在中文世界，知道他的人更少。但他有一個劇本則是一般有西方文化常識的人都知道的，正是《金小玉》的原著《托斯卡》，因它被普契尼（Puccini）改編成今天古典樂迷無人不知的歌劇。[2]

《一代妖姬》對《托斯卡》作了不少大改動。原劇時代背景是拿破崙時期的義大利羅馬，在薩都筆下，是法國代表的新時代和守舊專制的舊勢力對抗的時代。男主角馬里奧（Mario Cavaradossi，對應電影中的黃河）

[2] 薩都的生平及《托斯卡》的原著劇本，參考自Sardou, Victorian, *La Tosca: the Drama Behind the Opera*, edited and translated by W. Laird Kleine-Ahlbrandt. Lewiston: The Edwin Mellen Press, 1990.

是在教堂繪畫的畫師，見義勇為收留了一個清白的逃犯，他的女友托斯卡
（Floria Tosca，對應電影中的白光）是個當紅歌女，瘋狂地愛著馬里奧。
負責追捕逃犯的男爵斯卡皮亞（Braron Vitellio Scarpia，對應電影中的嚴
俊）利用托斯卡愛中的妒忌，以逃犯姊姊遺下的一柄扇子，暗示馬里奧與
人有染，暴怒的托斯卡去馬里奧與她的隱秘愛巢質問馬里奧，因而知道逃
犯的位置。她為救馬里奧於斯卡皮亞的酷刑，把逃犯匿藏的秘密地方告訴
了斯卡皮亞，但還是遭到勒索，要用她的肉體交換免馬里奧的死。托斯卡
和小香水雖有些相似地方，一樣是愛得熾熱奔放，也是當紅藝人，但托斯
卡因妒忌而犯錯這關鍵情節在《一代妖姬》卻沒有了。但有些地方又極之
類似，最典型是那個行刑換上假子彈的橋段，便原封不動地照用，因為實
在是非常好的情節設計。

　　薩都和話劇《托斯卡》在今天華人社會不著名，卻是中國話劇誕生期
曾經演出的劇目。二十世紀初在日本中國留學生所組織的春柳社，素被視
為中國話劇的源頭。據歐陽予倩回憶，春柳社1907年冬作了最後一次演
出，部分成員後來繼續以申酉會的名義演出，他們在1909年作的第二次
演出，劇目是《熱血》，《熱血》即是《托斯卡》：「1909年初夏就有《熱
血》的演出，也用申酉會的名義。《熱血》是法國浪漫派作家薩都的作
品，原名《杜司克》，日本新派戲劇作者田口掬汀把它譯編成為日本新派
戲劇本，改名《熱血》。那時我們並沒有看過薩都的原作，只是根據田口
掬汀的日譯本翻譯的。據說薩都的原本是三幕，田口譯本卻是五幕，大約
為著適合日本新派戲的上演，照原本有所改動，我們又根據田口的本子
改成四幕，……」[3]這次演出，演女主角杜司克的正是歐陽予倩。歐陽予
倩回國後，曾把《熱血》改名《熱淚》演出，卻並不怎樣成功。後來歐
陽予倩到廣州創辦廣東戲劇研究所，也有叫學員排演《托斯卡》。盧敦曾
回憶：「後來更考入歐陽師主持的廣東戲劇研究所附設戲劇學校話劇系深

3 歐陽予倩，〈回憶春柳〉，《歐陽予倩全集第六卷》（上海：上海文藝，1990年），頁157。

造，經過三年的學藝，其間也在該校附設的小劇場演出好些有名的話劇，如《杜斯加》、《茶花女》、《有家室的人》……」[4]

薩都的劇作在民國時期有過一些翻譯，我看過的一本是1939年出版，江文新翻譯的《祖國》。而最有名的是李健吾在抗戰時期翻譯，合稱「薩都四劇」的《花信風》（1944，原著 *Fernande*）、《喜相逢》（1944，原著 *Fedora*）、《風流債》（1944）和《金小玉》（1945）。李健吾的翻譯是一種改編，把故事都改成中國背景，移花接木得絲絲入扣，除了情節要作相應調動，對白更是滿有中國色彩，切合背景。其中又以改編自《托斯卡》的《金小玉》最為有名。話劇把故事背景改為1925年，正是張作霖控制下的北京，青年學者范永立在北京石觀音寺做發掘文物的工作，為保護逃犯，被警備隊長王士琦懷疑，利用范愛人金小玉的妒意，設計得出逃犯的下落。劇本頗忠於《托斯卡》，很多修改都是技術上的需要。話劇《金小玉》在1945年3月淪陷時期的上海公演，由苦幹劇團演出，黃佐臨導演，石揮演范永立，丹妮演金小玉，演出了一個月，轟動一時。[5]

《一代妖姬》時代背景差不多，應是以《金小玉》為藍本，但作了較大的劇情改動，其中最特別是梁燕銘另有元配（龔秋霞飾），小香水只是他的情人，也因此沒有了女主角誤會男主角有私情而誤幫奸人找到主角罪證的劇情。小香水、梁燕銘及元配三人的關係糾纏，倒很像編劇姚克以蔡鍔與小鳳仙的故事為藍本，重新想像架接進《金小玉》而鎔鑄出一部《一代妖姬》的。[6]但性格上，劇中女主角對愛情的執著和狠勁，都得到保留。小香水一方面是個慣於賣弄風情、跑慣江湖的女人，表面像個壞女人，但另一方面，她為愛郎犧牲，卻又是個不折不扣忠於愛情的人。這種形象介乎好女人和壞女人之間，而性格這樣剛烈的女主角，在華語文藝片

4 盧敦，《瘋子生涯半世紀》（香港：香江，1992年），頁19。

5 韓石山，《李健吾傳》（太原市：山西人民，2006年），頁213-223。

6 《一代妖姬》有著蔡鍔與小鳳仙故事的成份這個觀點，是前輩羅卡先生告訴我，而我覺得很有道理。

中並不多見，再加上白光迷人的演出，遂令《一代妖姬》有著自成一格的魅力。

　　《一代妖姬》後來有個重拍版，那是《一》片主角嚴俊後來做了導演，與何夢華合導的《元元紅》（1958），演女主角元元紅的，正是嚴俊當時的愛人李麗華。除了這個版本，還有一個明顯受《一》片影響，但改動大到只保留了輪廓，連關鍵情節都改動了的版本，那就是葉楓為邵氏主演的《血濺牡丹紅》（1964），導演是與嚴俊合導《元元紅》的何夢華，編劇是張徹。葉楓飾演的牡丹紅，同樣是因紅惹禍的歌女，性格也是剛烈而愛得狂熱，為愛郎被軍閥拘捕施刑，以自己換取愛郎自由，最後也是為郎殉命，井淼演的大帥其粗鄙還有一點嚴俊演馮占元的影子。但有些重要情節卻不一樣了，金漢演的情郎再沒有革命黨的背景，只是因愛人被軍閥看中而被陷害。最後也沒有假行刑變真行刑的情節，而是一場闖帥府的槍戰動作場面。張徹想用動作取代原劇情的曲折，戲劇上實不如原劇的巧妙，但是從電影言，卻是嘗試用男性的搏鬥取代女性的委曲和以色解決問題的舊傳統，雖不成功仍見到他的膽識和見解。

　　除了《托斯卡》有多次話劇演出及電影改編，薩都另一劇作《祖國》也曾在香港被改編成粵語片《重見天日》，竺清賢導演，君嘯編劇，李綺年主演，在1938年1月31日公映。同年由盧敦、張瑛、李晨風、胡蝶麗、吳回等熱愛話劇的電影工作者組織的「時代劇團」，在7月24日中央戲院正式搬演了《祖國》上舞台。我認為薩都的劇作很符合那一代電影人的感性，或許仍有更多改編他劇作的電影存在，也未可知。

..

原刊於香港電影評論學會出版的《HKinema》第43期，2018年6月

《戀之火》從何燃起？

　　有段時間，為了寫文章談李麗華，頗努力找她的影片來看。其中新華公司出品，由李主演、易文執導的《戀之火》（1956）頗為重要，因為它有首由李麗華主唱的著名插曲〈第二春〉。可惜影片即使香港電影資料館也沒有館藏，兩年前我到台北的國家電影中心才看到。看影片的時候，便隱然感到當中有種外國影片的味道。《戀之火》故事述孤女吳因鳳（李麗華飾）自幼在姨媽方老太太（歐陽莎菲飾）的照顧下長大。方家有兩個兒子，因鳳愛的是到了新加坡讀書的二兒子西城（黃河飾），卻為了姨媽的心願嫁給大兒子東元（羅維飾）。東元在婚禮之日遇車禍，從此半身不遂，不能人道。學成歸來的西城，與因鳳朝夕相處舊情復熾。西城約她出來，希望她離開家庭與他共赴新加坡過新生活，因鳳出於責任，不忍離開東元。二人回家後，晚飯時因鳳不適，西城偷來找她，她告訴西城已懷了他的孩子。第二天，東元被發現死在床上，照顧東元多年的私人看護（林靜飾）指因鳳與西城有染，是她毒殺親夫的。警察來進行調查。最後卻是方老太太出來，指是她自己把藥給東元，幫助東元自殺的。

　　影片令我覺得「外國片味道」的，是那個起著關鍵作用的護士角色，在那時（1950年代或更早前）的文藝片，一個護士不是主角，卻又佔著這麼重要角色的，我自己還沒有看過，因為現實生活缺乏這種想像的基礎。當然，這僅是揣測，作不得準。後來看粵劇紅伶兼粵片紅星芳艷芬的片目，發現在《戀之火》之前，芳艷芬演過一部粵語片叫《月向那方圓》（1955），故事竟然十分類似：「林佩麗本與表哥蔡兆文相愛，但為報養母養育之恩，答允下嫁養母親兒英奇。奇意外傷殘，自此性情大變，及至發覺文與麗本是愛侶，即自願退出，在知己胡淑華支持下重新振

作。」[1] 雖然兩部影片悲劇和團圓結局不一，但劇情的前半部分則是驚人地類似，基本上換了名字之後，完全可以由《月》片變成《戀》片的介紹。這點相似令我努力尋找它的根源。

教我意外的，我找到的原來影片，不是 1950 年代，而是 1930 年代的美國電影。那部影片是 *The Right to Live*（1935），香港譯作《雁行情淚》，在港也是 1935 年公映。影片同年也在上海公映過，可惜查不出它在上海的譯名。在對比過原片後，可以確定《戀之火》是以《雁行情淚》為藍本改編的。但《雁行情淚》也不是原創，它改編自英國作家毛姆（W. Somerset Maugham）1928 年的劇作 *The Sacred Flame*。毛姆成名於二十世紀初，以小說著名，知名的作品《人性枷鎖》（*Of Human Bondage*）、《月亮和六便士》（*The Moon and Sixpence*）和《剃刀邊緣》（*The Razor's Edge*）都有中譯。毛姆也是著作甚豐的劇作家，*The Sacred Flame* 在 1954 年曾在香港以《心燄》的譯名搬上舞台，並二度演出，日期分別為 10 月 29-31 日及 11 月 12-14 日，演出的劇團是中英學會中文戲劇組，地點是皇仁書院禮堂。[2] *The Sacred Flame* 是三幕劇，時間相當緊湊，劇情加起來沒有完整一天的時間，場景則集中在塔伯特（Tabret）一家。第一幕是已半身不遂的兄長莫理斯（Maurice，對應《戀》片的羅維）、莫的母親塔伯特太太（對應《戀》片的歐陽莎菲）、女護士威倫（Wayland，對應《戀》片的林靜），以及莫的醫生和塔伯特太太在印度時認識的舊友幾個人的夜聚，等著莫的妻子史蒂拉（Stella，對應《戀》片的李麗華）及弟弟柯林（Colin，對應《戀》片的黃河）回來。這場戲先道出莫理斯如何因飛行

1 《香港影片大全第四卷 1953-1959》（香港：香港電影資料館，2003 年），頁 116。

2 〈中英中劇組 四次盛大公演〉：「中英學會，中文戲劇組，經多月籌備，將英名劇作家森麻實毛姆名著《心燄》一劇排熟，定廿九、三十、及卅一晚，在皇仁禮堂公演。」（《華僑日報》，1954 年 10 月 24 日）。〈中英中劇組 再公演《心燄》〉：「中英學會中文戲劇組，上月廿九日一連三晚，假皇仁書院作○四次盛大公演英國英國○劇作家森麻實毛姆○著《心燄》，甚獲各界人士好評。現定本月十二、十三、十四，一連三晚，假○○禮堂作二度公演，……」（《華僑日報》，1954 年 11 月 9 日）。

意外導致半身不遂，但他仍能維持樂觀，不斷與人開玩笑，及後呈現他與妻子二人如何互相深愛著對方。直到幕終結時劇情一轉，眾人已離場，剩下的史蒂拉和柯林才流露出他們已有私情，並為這段不應該的愛而感到痛苦。第二幕是第二天早上，印度舊友來大宅與柯林的對話展開，他來是因為莫理斯已死去。然後護士威倫開始強調莫理斯不是死於自然，而是毒死，並且懷疑是史蒂拉毒死他的。尾段的高潮是她嘗試揭露史蒂拉行兇的動機，是因為她和柯林有私情，並且讓在場人大感意外的，是史蒂拉已有了身孕。第二幕因為眾人要午餐而結束，第三幕則是午餐後，再繼續揭露真相，由塔伯特太太說出她才是助莫理斯服藥自殺的人。

對照毛姆話劇 The Sacred Flame 和《戀之火》，關鍵情節基本一致，但是結構和呈現的方式差距很大。以劇情言，《戀之火》影片過了三分二，西城和因鳳回家的戲，才是 The Sacred Flame 的開幕。《戀之火》前面的三分二劇情，在 The Sacred Flame 中都是暗場交代，隨著人物的對話逐漸展開，情節也沒有這樣豐富。在 The Sacred Flame 劇情引人入勝的技巧，是由平靜的暗湧忽然揭露出底下藏著的洶湧真相，在《戀之火》基本上都放棄了，而是平鋪直述，依著時序展示。在 The Sacred Flame 觀眾一直不知道史蒂拉與柯林有染，直到整個晚聚結束時以教人意外的方式才揭露，但在《戀之火》中，二人的愛情糾纏一早便已呈現了，完全沒有原著的意外之筆。這個改變不是始自《戀之火》，而是由美國片《雁行情淚》已開始。很明顯，《戀之火》是由《雁行情淚》作它的改編基礎的。

《雁行情淚》的導演是威林・基尼（William Keighley）。演史蒂拉的女星是不太知名的 Josephine Hutchinson，十分美麗而且演技亦不俗。演柯林的則是與貝蒂・戴維斯（Bette Davis，港譯：比堤・戴維絲）多番合作的喬治・布倫特（George Brent，港譯：佐治・白蘭）。《雁行情淚》影片僅接近七十分鐘，算是較短的一部戲。它的改編已是把 The Sacred Flame 變成順時序展現，由莫理斯與史蒂拉從熱戀到結婚開始，在原劇以對白交代的莫理斯飛機失事的劇情也拍攝了出來，然後弟弟柯林由南美歸來探兄

長莫理斯，莫理斯怕妻子悶，叫他相陪，結果二人卻陪出愛情，史蒂拉變得與柯林難捨難離。除了結構不同，影片也加重了弟弟柯林的戲份，毛姆的原著中，柯林角色關鍵但戲份不強。但依當時好萊塢規矩，戲份難免要集中在一對俊美的男女主角身上，因此柯林與史蒂拉的糾纏關係著墨更多，寫得更纏綿。但影片整體成績平平。尤其原著中最光芒四射的母親角色，也在側重史蒂拉之下變得很次要。

易文編劇和導演的《戀之火》，明顯是由《雁行情淚》再發展的，結構上基本承襲它對 *The Sacred Flame* 的改動，但也有一些比較大的劇情改動。其中一個關鍵，是因鳳的愛情。無論 *The Sacred Flame* 或《雁行情淚》，女主角原來都是愛哥哥，在他半身不遂之後，二人有夫妻之名而沒有夫妻之實，才忍不住戀上弟弟的。但在《戀之火》中，李麗華演的因鳳卻是一早已愛著弟弟，只因想滿足姨媽的心願，才嫁給哥哥。她與弟弟只是再續前緣。我前面的文章已指出中國的愛情片中，愛一個人就像找到另一半，從此一生一世愛著對方，失去愛人女主角往往只有一死，是1970年代前中國言情片的成規，是先天設定的基本愛情觀念。女主角移情別戀或同愛兩人，在當時的文藝片中幾乎是大逆不道的事。《戀之火》的改動，也可說從一個側面印證了這個看法。

另一個較大的改動，是莫理斯與方東元二人的性格。莫理斯在 *The Sacred Flame* 或《雁行情淚》的行為基本相同，半身不遂無疑對他構成很大的打擊，但他應對的方法，是絕不在人面前顯出愁容，反而是要像沒有事一樣的堅強，*The Sacred Flame* 開場時便是他與醫生下棋，大勝之餘還用語言挖苦對方，教人看不出他已半身不遂。他也從不令妻子感覺到他不開心，反而在護士面前才會把他哀愁痛苦的一面暴露。而在《戀之火》中，羅維演的方東元，自半身不遂後，便一副天愁地慘的模樣，不是埋怨、發脾氣，便是自怨自艾。這又是那個年代文藝片男性角色的常態，他們總是經不起打擊，反應永遠是哭哭啼啼地訴苦，好像不如此便沒法獲得觀眾的同情。所以從角色的設定角度看，《戀之火》確有不少地方是把《雁行情

淚》「中國文藝片化」了的。

　　《戀之火》雖然應該是以《雁行情淚》為藍本，但易文應該看過毛姆的原著 The Sacred Flame。《雁行情淚》對 The Sacred Flame 有一個很大的改動，它刪掉了史蒂拉懷孕的情節。這很可能是要符合當時保守的美國電影審查而作的改動，但易文卻把這個重要情節補回進《戀之火》中。在1950-60年代，女主角愛上後從一而終幾乎是必然的，但未婚有孕不單不是問題，反而是最慣用的博取觀眾同情的情節。女主角未婚有孕的情節在1950-60年代的國粵語文藝片，甚至粵劇電影中大量出現。易文應是看過 The Sacred Flame，知道是可以運用的情節，才補進去的。其實我們看名字，便可以看得出，《戀之火》是由 The Sacred Flame（「神聖之火」）的名字而得名，而 The Sacred Flame 的名字源自柯律芝（Samuel Taylor Coleridge）的一首詩作，「神聖之火」的意思其實是指「愛（但不專指愛情）的火燄」，易文西洋文學根柢甚好，他應該是知道其涵義，才幾乎像翻譯一樣把片名改作《戀之火》。

　　《戀之火》之外，《心燄》是香港話劇界時有演出的劇目，還曾上過電視。1966年，香港業餘話劇社在當時唯一的電視台麗的映聲以《生死戀》之名演出。到TVB無線電視開台，鍾景輝主持的戲劇組攝製的劇集以改編舞台劇作為多，1970年6月11日便播出了一集電視劇《心燄》，演妻子的正是在2020年離世的女星歐嘉慧。毛姆這位英國作家在香港不算有名，但經過以上的追查，他的 The Sacred Flame 一劇卻教人意外地影響持久而深遠。

..

原刊於香港電影評論學會出版的《HKinema》第45期，2018年12月，經增補而成

《烽火佳人》中的「佳人」何在？

　　1950年代揭櫫提高粵語片水平的香港中聯影業公司，其攝製的不少電影均是改編自文學作品。除了《家》、《春》、《秋》、《大雷雨》、《天長地久》、《孤星血淚》及《春殘夢斷》等人所共知的例子，還有一些其文本來源還未被勾勒出來，例如李鐵導演的中聯後期出品《血紙人》，實改編自民國時期偵探小說作家孫了紅的同名小說。孫了紅的偵探小說是模仿俠盜亞森．羅蘋的法國原作者盧布朗（Maurice-Marie-Émile Leblanc）的，還仿作出「中國亞森．羅蘋」魯平。孫的《血紙人》原作是個中篇，也有魯平的出場。中聯的電影版對小說作了大幅的修改，包括把魯平這個角色完全刪掉，遂令《血紙人》成為一部甚富偵探色彩卻沒有偵探出現的電影。

　　同樣，吳回導演，程剛、張文編劇的《烽火佳人》雖然也有資料說改編外國名作，卻一直沒有資料點明是哪一部。《烽火佳人》並不是第一次改編該部名作的電影。在《烽》之前，朱石麟在1941年導演的《返魂香》，拍的便是雷同的故事：「軍閥年代，有母女二人得軍長之女求情而免受槍決，母遂將沉香鐲贈與恩人。十五年後，弱女成為名伶姚玉蟾，單戀表弟羅靜，靜卻愛上惡霸金鐵虎之妾白麗珠。虎之副官誘蟾往見珠，蟾見珠臂上之沉香鐲，知是恩人，惟有引退。靜約珠私奔，被虎知悉，珠先在蟾設計下服藥裝死，後再由蟾以火焚沉香鐲救醒。虎追蹤至，蟾為救靜而中槍身亡，而虎最終被靜擊斃。」[1]但過去沒有研究者提出《返魂香》取材自哪一部作品。

1 黃愛玲編，《故園春夢──朱石麟的電影人生》（香港：香港電影資料館，2008年），頁313。感謝香港電影資料館研究組同事藍天雲告訴我《烽火佳人》與《返魂香》故事雷同一事，也是由於這個訊息，引發我追尋《烽火佳人》原著的興趣。

結果，在第26期《中聯畫報》對《烽火佳人》的介紹中，有一句有用的話：「《烽火佳人》是中聯公司最近完成的新出品，原來的名字叫《狄四娘》，早經編劇者再三修改劇本……」[2] 文章語氣不太清楚，不肯定指的是《狄四娘》是中聯公司為影片初擬的名字，還是《狄四娘》是影片原著的名字。但經過搜尋後，可以確定《狄四娘》是影片原著的名字。因為《狄四娘》是雨果的話劇 Angelo, Tyran de Padoue（1835）其中一個譯名。

Angelo, Tyran de Padoue 的第一個中譯是由包天笑與徐卓呆合譯的《犧牲》。譯於1910年，是由日譯本轉譯的。[3] 這個譯本曾演出，由其中一位譯者徐卓呆創辦的話劇團「社會教育團」1915年在上海演出。[4] 第二個譯本《銀瓶怨》是由寫《孽海花》的小說家曾孟樸由法國原文翻譯，以他慣用的筆名「東亞病夫」在1914年發表於《小說月報》的第5卷1至4期。[5] 曾的譯作保留原作的意大利背景，對原文改動和刪減處頗多，幾個主要角色的譯名取接近中國人姓名的寫法：女主角 La Thisbe 譯作狄四娘，妒忌心重的巴鐸總督 Angelo 譯作項樂，項樂的元配 Catarina 譯作白姐麗，狄四娘及白姐麗的共同愛人 Rodolfo 譯作羅道佛。1930年出版單行本，巴鐸總督「項樂」改譯為「項日樂」，並以《項日樂》取代《銀瓶怨》作譯名。故事述獨霸一方的巴鐸總督項日樂傾倒於女伶狄四娘，而表面上是狄四娘兄弟的羅道佛才是狄的心上人。而羅道佛實不愛狄，因他與舊愛重逢，而他的舊愛正是項日樂的夫人白姐麗。狄四娘捉到白姐麗與羅道佛通姦，卻因白姐麗擁有的銅十字架發現她曾是自己母女的救命恩人。項日樂終知道白

2 《中聯畫報》第26期，1957年12月，頁7。

3 馬曉冬，〈變幻的面目：從 Angelo 到《狄四娘》——雨果劇作在近現代中國的譯介與改編〉，刊於《戲劇文學》2009年第10期（總317期），頁9-14。

4 笑（即包天笑），〈敬告《犧牲》之演劇家〉，《滑稽時報》第1期，1915年4月。

5 根據張道藩的〈《狄四娘》改譯後序〉（《文藝月刊》，1936年第8卷第6期，頁47-49）說：「此劇最初之中國這譯本，大概就是東亞病夫曾孟樸先生二十餘年前（約在一九〇六或一九〇七之間）所譯之一本。當時譯名為《銀瓶怨》。在海時時報逐日發表。」此說未如1914年的證據充分，姑存此說。

姐麗有姦情，狄四娘騙項日樂由她給白姐麗服下毒藥。白姐麗服下她的假死藥昏迷，羅道佛以為狄四娘因妒成恨害死自己的至愛，手刃狄四娘，待見白姐麗悠悠醒來，才知自己鑄成大錯。

曾譯在1932年被上海的培成女校帶上舞台。這次演出由應雲衛導演，場地是在夏令配克大戲院，演出時的劇名棄用單行本的《項日樂》而取女主角名字作《狄四娘》。[6]自培成女校的演出後，這個劇本在舞台上時有上演，又曾改編成小說，還上過電台成廣播劇，但劇名均仿培成女校的作法，以《狄四娘》稱之，《狄四娘》遂成為流行的劇名。[7]

1936年，留學法國歸來的國民黨文化官員張道藩以曾譯為基礎進行改譯。張發現曾譯本與1878年的法文版不同，曾譯本比1878年版多出了一些場面（主要是第三幕秘密偵探的被殺一段），張於是根據1878年版進行改譯。[8]張不知道他取的1878年版是雨果在該劇演出時，受劇院經理說服下刪節了的演出本，曾譯本是根據1905年經女演員Sarah Bernhardt從雨果手稿整理的修復本。[9]

張譯除了與曾譯用了原劇的不同版本來翻譯，也補回了一些曾譯省略掉的原文。此外，也很重要的是，他把劇作的背景由十六世紀的義大利改變為民國時期的中國，巴鐸總督變成了中國的北方軍閥，所有對白、細節也全都中國化。例如原著中狄四娘得以發現白姐麗救過自己，是因為一個銅十字架，到了張譯則變成一座觀音。這樣做的一個好處是令國人演出這個劇時不用穿上西洋古裝，製作上容易得多。但張譯也大量沿襲了曾譯，包括兩個女主角的名字狄四娘和白姐麗，反而兩個男主角則由項日樂及羅道佛（真名歐瑞黎）改為項吉隆及狄德甫（真名丁紹元）。另外，張譯的

6 見〈狄四娘（一）〉，《天津商報畫刊》，1932年，第5卷第6期及《良友》1932年第62期，頁20。

7 金剛，〈亞東播送名劇狄四娘〉，《時報號外》，1934年4月22日。

8 張道藩，〈《狄四娘》改譯後序〉，《文藝月刊》，1936年第8卷第6期，頁47-49。

9 *Victor Hugo and the Romantic Drama*, Albert W. Halsall, University of Toronto Press, c1998, p145.

劇名也正式採用已被習用的《狄四娘》。張改譯出《狄四娘》後，於1936年5月1日至4日由國立戲劇學校在南京演出四日，修訂後發表於同年出版的《文藝月刊》第8卷第6期，再到1943年出版單行本。從此張譯成為最流行的譯本，《狄四娘》這個劇名也固定了下來。

雖然在中聯公司《烽火佳人》之前，《狄四娘》已有朱石麟的改編版《返魂香》，但《返魂香》並非第一部改編 *Angelo, Tyran de Padoue* 的電影。*Angelo, Tyran de Padoue* 第一部華語電影改編版是明星公司1926年出品的默片《多情的女伶》。這部電影由張石川導演，包天笑編劇，改編自包寫的小說《恩與仇》。但只要把《多情的女伶》劇情與 *Angelo, Tyran de Padoue* 的劇情作一對比，關鍵劇情如出一轍。則可以肯定，包天笑是把自己與徐卓呆合譯的《犧牲》，改寫成小說《恩與仇》，再把《恩與仇》改編成電影劇本，拍成電影《多情的女伶》。影片劇情當然已完全中國化，由宣景琳飾演的女主角趙飛紅即狄四娘，朱飛飾演的男主角高鑑吾背景改為革命黨人，即曾譯的羅道佛，陸昭儀（趙靜霞飾）則是白姐麗，項日樂在影片中則成了韋督辦。白姐麗的身分認證，則由原著的銅十字架轉為手上的玉鐲。[10]

Angelo, Tyran de Padoue 的首個有聲片版本是1937年香港攝製的粵語片《女中丈夫》，影片女主角是李綺年（相應於曾譯的白姐麗），男主角則是鄺山笑（相應於羅道佛），另一女主角則是譚秀珍（相應於狄四娘）。出品公司是前身為天一港廠的南洋公司，導演洪仲豪是話劇家洪深的異母弟，也是從上海到香港的導演。從劇情細節看，《女中丈夫》較接近《多情的女伶》，似是將其再改編成有聲片，而不是由曾譯或張譯的《狄四娘》話劇改編。李綺年比譚秀珍紅，應是影片中的第一女主角，但她演的魯璧如相應於原著的白姐麗，這個版本的重點是放在白姐麗被強搶作軍閥妻，以及無法與愛人結合的淒苦經歷上。她最後的結局也不是因而得脫，

[10]《多情的女伶》劇情見《明星特刊》1926年，第10期。

而是被情敵所救後，跑去殺強娶自己的軍閥而同歸於盡。[11] 這種有違原著重點的棄狄四娘的激烈悲壯而重白姐麗的悲苦淒楚，或多或少反映出中國文藝片在情調上的取向。

朱石麟1941年為合眾公司執導《返魂香》，則是這個話劇的首個國語版，影片的主角是英茵及黃河。劇本明言取自《狄四娘》，[12] 則應是以張譯為底本改編。

話劇《狄四娘》曾在港演出。1939年4月，一群由中國著名劇團中國旅行劇團分裂出的團員組成的中華藝術劇團，曾在中央戲院演出過話劇《狄四娘》，由歐陽予倩導演。[13] 中聯公司出品的《烽火佳人》不用《狄四娘》這個名字，除了因為《烽火佳人》比《狄四娘》這個名字更通俗易懂外，也可能有另一個原因。因為《狄四娘》的譯者張道藩那時是國民黨的高官，1958年時是台灣的立法院院長，政治立場親中共的中聯公司，也就難怪不道明改編來源。當時香港左派報紙的影評，雖然也有說到影片改編自外國的名作，卻都沒有點明是哪一部名作。

儘管在上海及香港完全淪陷於日軍之前，已有過三個 *Angelo, Tyran de Padoue* 的電影版，但戰後中聯公司的《烽火佳人》卻是留下拷貝影片中的第一部。《烽火佳人》雖然改編自《狄四娘》，但正如上引《中聯畫報》所說，劇本是經過再三修改。它保留了兩個女主角（紫羅蓮演的名伶梅羅香和小燕飛演的縣長夫人）都被坐擁生殺之權的土皇帝視為禁臠，而偏偏兩女均愛上隱姓埋名的男主角丁紹元（李清飾）的四角關係。情節重點像女伶懷疑夫人與丁有染而告發對方，卻由於發現對方二十年前對自己母親有

11 《女中丈夫》演員名單及劇情簡介，見郭靜寧編，《香港影片大全第一卷增訂本》（香港：香港電影資料館，2019年），頁52。

12 〈屠光啟改編《狄四娘》劇本　英茵黃河主演《返魂香》　朱石麟賞識下幸運任男主角〉，《大眾影訊》第1卷第35期，1941年3月8日。

13 羅卡、法蘭賓、鄺耀輝編著，《從戲台到講台 早期香港戲劇及演藝活動1900-1941》（香港：國際演藝評論家協會香港分會，1999年），頁73。

救命之恩，而改為幫助對方脫困，亦一樣襲用。至於那件救命信物更是不可或缺的設計，只是每個版本都不同。原著是一個十字架，張譯是一個觀音像，而《烽》片則是一個鍊墜。但這些基本情節相同之外，《烽》片有一些極之大幅的改動。一方面，增加了丁紹元游擊隊的身分，他此行非為私情，而是要進行秘密任務。這個和偽軍鬥爭的秘密任務，除了為影片帶來為國家民族犧牲的宏大主題之外，也增加了不少驚險刺激的追逐和戰鬥場面。所以《烽火佳人》其中一段廣告用詞是「中聯公司最新出品驚險緊張動人鉅片」，「驚險緊張」和「動人」放在同樣重要的位置。

更大的改動在結局，原著中狄四娘知道丁紹元愛的是夫人，為助丁與夫人脫險，假裝助督軍毒殺夫人，卻只用了假死藥，但丁紹元以為狄真害死了自己的愛人，要為愛人復仇，狄此時已心如死灰，亦不辯白，由得丁親手把自己殺死。狄四娘死在自己愛人手裡，是劇情一步步推展出來無可避免的悲劇結局，激烈幽怨。《烽火佳人》結局改為真相大白後，二女爭相為國犧牲，最後還是夫人成全了二人。丁紹元和游擊隊最後把偽縣長及其上級除去，而不是殺死愛自己的弱女，維持了丁的英雄形象。同樣，不是為個人的愛情而死，而是為國家民族捐軀，也更符合中聯的創作人對集體和大我的肯定。最後竟是夫人死去，則可能是中聯公司較早前不惜工本製作的《春殘夢斷》卻票房不佳的教訓：對保守的粵語片觀眾來說，夫人為愛拋夫，即使對那個丈夫完全沒有愛情，仍可能會得不到觀眾的同情，於是死的只好是夫人，而非一直是劇情中心、愛得勇猛激烈的梅羅香了。

《烽火佳人》之後，仍然繼續有改編 *Angelo, Tyran de Padoue* 的華語片，而且和《烽火佳人》異曲同工，故事的年代也放在抗日戰爭，主角比原著也增多了一重抗日英雄的身分。時間來到1960年代，007詹姆士·龐德（港譯：占士邦）掀起了間諜動作片的世界性潮流。受到這股潮流的影響，台灣於1965年出品了女間諜片《天字第一號》，導演是張英，演女主角李翠英的則是女星白虹。它重拍抗戰勝利後由屠光啟導演，歐陽莎菲主演的同名賣座間諜片。這部影片十分賣座，為台語片帶來了女間諜為主

的間諜片風潮，張英與白虹合作的《天字第一號》也先後拍了五集。《天字第一號》的第三集名《金雞心》（1965），[14]編劇是貢敏。這一集白虹飾演的天字第一號李翠英，化身戲曲名旦白牡丹，要對付偽省主席漢奸韓兆貴（易原飾）。白牡丹利用韓對她的迷戀，多番拯救不知她真實身分的游擊隊員江嘯天（武家麒飾），而白對江也生了情意，但江另有愛人，就是韓妻子柳楓（伊麗飾）。韓後來發現江的游擊隊身分及與妻子的關係，質問白為何假冒是江的妹妹，白謊稱自己是為了愛江才說謊，既然發現江負情，要親手用毒藥「斷魂香」毒死情敵柳楓。白和韓到韓家捉到柳，灌她服毒，躲在一旁的江現身發難殺死韓，並質問白為何這樣狠毒。白為愛人這樣狠心對自己而心痛不已，跟著表露超級間諜「天字第一號」身分，並告知江真相，她灌給柳的只是讓她假死的「安魂香」。她先讓江柳逃亡，自己也跟著改裝，逃離日本人的追捕。

　　只要拿《金雞心》和《狄四娘》的劇情作對比，兩者類同的地方比比皆是，很明顯是以之作為藍本，但它要把「天字第一號」這個超級女間諜角色插進《狄四娘》的劇情中，便要作出調節，最重要的是排除原著中狄四娘因一件信物知道白姐麗是自己救命恩人，而改變對情敵態度的關鍵情節。因為她是「天字第一號」，已有足夠救人的動機。除此之外，原著基本的結構情節都大幅度保留。《金雞心》還是捨不得那件信物的設定，於是改為江與柳的訂情信物「金雞心」。此外，韓、白、江、柳的四角愛情關係還是原封不動地保留。白的紅伶身分、與江假稱兄妹等情節，也一樣照用。甚至它用的毒藥「斷魂香」、「安魂香」，難免教人想起朱石麟的《返魂香》，從這個名字，或許可以推斷《金雞心》最直接的藍本其實就是《返魂香》。我們不難理解選取《狄四娘》作為《天字第一號》續集藍本的原因，是因為它可以延續第一集以來，「天字第一號」這位女間諜不單神出鬼沒、智勇雙全，還永遠都要為了愛國大義，放棄自己私情，甚至

14《金雞心》有國語版拷貝留存，下文內容根據觀看影片整理。

不惜忍受心上人對自己誤會及指責而承受內心痛楚。就是這種女主角內心戲，成功把007間諜動作片嫁接進台語片中女性受苦的摧心悲情傳統中。

原刊於香港電影資料館《通訊》第56期，2011年5月，經增補擴大而成

《雪裡紅》：壞女人也苦

　　《雪裡紅》在 1956 年公映時，已有影評指出影片是由師陀 1942 年的話劇《大馬戲團》改編過來的。[1]羅卡亦曾指出，電影《雪裡紅》和原著《大馬戲團》分別很大。[2]但只有認真地看看兩個作品，大家才會發現《雪裡紅》對原著改變之大，完全適合黃庭堅論詩法所謂「奪胎換骨」的形容：故事雖然大體保留原著的架構，但是主題完全不同，連認同的對象也大相逕庭。集編導一身的李翰祥用同情的角度，把《大馬戲團》中的害人精「蓋三省」改變成影片中表面可怕、實質可憐的女主角「雪裡紅」（李麗華飾）。而正是在這個大膽的改動，我們見到貫穿李翰祥整個導演生涯都在刻畫的核心人物和感情。

　　這裡不妨牽連更遠，由《大馬戲團》的原著說起。師陀的話劇《大

《雪裡紅》（1956）

1 余曼子，〈電影漫談〉，《新生晚報》，1956 年 3 月 19 日。

2 羅卡，〈雪裡紅〉，《第十七屆香港國際電影節特刊》（香港：香港市政局，1993 年），頁 103。

馬戲團》亦非原創，它來自俄羅斯作家安德列耶夫（Leonid Andreyev）的劇作《吃耳光的人》（*He Who Gets Slapped*, 1915）。但和李翰祥一樣，師陀並不是翻譯，而是再創作。安德列耶夫是十九世紀末、二十世紀初俄國的名作家，魯迅早年曾翻譯過他多篇短篇小說：《謾》、《默》、《黯淡的烟靄裡》和《書籍》，稱「其文神秘幽深，自成一家」。[3] 安德列耶夫的寫作活躍期是俄國革命前夕，他的作品題材頗感染當時風雲激盪的革命氣氛，對帝俄的專制暴虐和貴族的腐敗多有批判，筆下故事常涉及革命者和專制者，卻不算一個寫實主義作家。他的作品常會對角色進行晦澀的行為和心理描寫，令作品帶有一種哲學性的悲觀氣氛，無論描寫專制者、革命者或其他人物，其精神面貌總是最終變得殘缺扭曲，被黑暗力量吞噬。魯迅的小說便頗有受他影響之處。《吃耳光的人》以一個馬戲團為背景，團長接收了一個怪人（全劇以代名詞 He 來稱呼），這個怪人顯然出身高貴，卻自甘做一個以挨打取悅觀眾的小丑。情節推展，這個小丑原來曾被朋友背叛，與他的妻子通姦，怪人遂放棄尊貴的身分來做小丑。怪小丑戀上馬術表演的女角 Consuelo，但當 Consuelo 被她貪財的父親強行嫁給一個痴戀她的男爵時，怪小丑卻在婚宴上把女主角毒殺了。話劇以怪小丑嬉笑與認真之間造成一種近乎恐怖的張力，而戲中雖然有多段不同形式的愛情，但愛不單沒有帶來救贖，反而造成了毀滅。全劇集中在怪小丑的世界觀，除了主要故事之外，不斷滲進的是怪小丑因受辱而造成的滑稽，諷刺文藝存在於一個買櫝還珠的世界，人人但求娛樂，任何有意義的話都被變成詼諧的表演，因而失去意義。[4]

　　師陀的《大馬戲團》除了把話劇的背景改為中國，也用愛憎強烈、主題鮮明的左翼文藝觀念取代原劇晦澀難明的題旨，並以之來改動人物性

3 魯迅，〈雜識：安特來夫〉，《域外小說集》。轉引自《魯迅譯文全集第一卷》（福州：福建教育出版社，2008年），頁128。

4《吃耳光的人》至今好像還未有忠實的中譯。本文的劇情介紹來自 Gregory Zilboorg 的英譯本，收錄在 *Twenty Five Modern Plays*, Alan S Downer edited, New York : Harper, [1953].

格和情節。怪小丑改成一個老藝人達子，再沒有原著複雜的出身，成為次要的旁觀者角色，其他角色則加重了階級身分的愛憎刻畫。原著的男爵雖然備受小丑嘲弄，但他在Consuelo被毒死後卻失落到為情自殺，無論動機如何，這個角色總算帶有真情。《大馬戲團》變為破落戶黃大少爺，卻再沒有這樣的正面描寫，黃大少爺只是愛戀女主角翠寶的美色，而且不像男爵最後違背身分想娶女主角為妻，他只是用錢買翠寶的身體。同樣的，馬戲團班主及其馴獸師妻子在《吃耳光的人》本是中性的人物，但在《大馬戲團》中，由於是僱主身分，有著剝削階級的腐敗醜惡烙印，女馴獸師一角尤其加重到成為大反派。《吃耳光的人》中，女主角Consuelo與年輕的馬術男拍檔互相傾慕，但班主妻子女馴獸師卻狂熱地愛上Consuelo的男拍檔，與女主角構成三角的愛情關係。這個關係在《大馬戲團》中大幅改動發揮，女馴獸師名為「蓋三省」，性格不單有著原著所有的強悍壓逼感，更轉為霸道而陰險，不守婦道，狂戀男主角，用陰謀破壞男女主角的真愛，一力促成女主角翠寶被賣給黃大少爺，導致整部戲的悲慘結局，角色的醜惡卑汙形象尤甚於《水滸傳》的王婆或《紅樓夢》的王熙鳳。蓋三省這個角色的再創作處理，與師陀及柯靈把高爾基（Maxim Gorky）《底層》（*The Lower Depths*, 1902）翻成《夜店》竟然十分相似，《夜店》中店主妻子賽觀音也是改動得比原著更陰狠毒辣，成為一手造成悲劇的大反派。[5]師陀在《大馬戲團》和《夜店》這兩部再創作的劇作中，竟共同顯示出一種對充滿愛慾渴求的世故女人強烈的憎恨，視之為卑汙及帶來墮落毀滅的泉源。

　　《雪裡紅》令人驚異的，正是師陀所咒詛的女性，卻是李翰祥所仰慕的。《雪裡紅》儘管取材自《大馬戲團》，劇情也十分接近，卻在很多關鍵之處，把原劇著力醜化的蓋三省，改變成令人同情的雪裡紅，並且把她

5 盧偉力，〈從《底層》到《夜店》──論中國四十年代戲劇文化發展的動力與潛在偏向〉，《中華戲劇學會文藝會訊》。

由大反派提升至主角的位置。[6]蓋三省轉化成雪裡紅，角色雖不再是馴獸師，[7]但依然有著一股霸氣，也保留了那段三角關係：在影片中化成雪裡紅、金虎（羅維飾）和小荷花（葛蘭）。李翰祥不迴避雪裡紅的危險和使壞，她出盡陰謀破壞金虎與小荷花的愛情的情節也源出《大》劇，但與師陀以階級屬性來把蓋三省寫成不說自明的壞不同，李翰祥用理解的取向，通過追溯於她受苦的過去去描述她今天的壞：她和被火車輾斃的小紅及遭親人賣掉求財的小荷花有著近似的不幸過去，但小紅自殺，小荷花也無力承受，只有雪裡紅能「熬過來」。李翰祥把雪裡紅的壞與其求生意志結合在一起，她能壞起來才能在重重的不幸「熬過來」。電影研究者黃愛玲曾說李翰祥喜歡「大氣的女性」，並早已細緻地道出雪裡紅怎樣在李的作品中開其端。[8]細究起來，李翰祥總是在描述一個男人窩囊的環境下，一個女性以出賣肉體來承擔不幸，但她不甘於被不幸所擊垮，她會不擇手段地求存，對抗造成她不幸的男人世界，而李翰祥最著力描寫的，也是這個求存女性在勇敢地面對惡劣命運時那種無畏的風采。李翰祥的整個電影生涯，雖然題材眾多，但是由黃梅調的王昭君，宮闈片的武則天、慈禧，到風月片中背夫偷漢的潘金蓮，李都嘗試呈現這種堅強的女性形象，也在描述無畏面對不幸臨頭的女性光彩，這就不單展示在他的強悍女性身上，即使他戲中個性較弱的女主角（例如《春光無限好》的林黛），仍會有展示無畏犧牲的光彩一刻。

《雪裡紅》的重要性並不止於揭示了李翰祥電影中恆常出現的母題，它本身也是部出色的電影。這裡舉一個劇本匠心獨運之處：影片時間上只

6 美高梅公司的第一部影片，便是《吃耳光的人》（1924），劇情雖也有不少改動，但是仍保持以怪小丑作主角。由於《雪裡紅》經過兩層再創作，以之和美高梅版的《吃耳光的人》對照，兩部影片幾乎沒有同出一源的痕跡。

7 秦劍亦曾導演過影片《大馬戲團》，故事與師陀的《大馬戲團》已毫不相似，但保留了女主角是個堅強的女馴獸師的設計，可見這個女馴獸師形象的強烈鮮明。

8 黃愛玲，〈娥眉抖擻 家園頹唐——李翰祥的文藝片〉，《風花雪月李翰祥》（香港：香港電影資料館，2007年），頁26-35。

《雪裡紅》（1956）

呈現了雪裡紅已成為「壞女人」的階段，她過去的痛苦好像只是用對白來交代，其實不然，她過去的痛苦經歷在影片是活生生地呈現的，因為眼下的小紅和小荷花的悲慘和不幸，就是雪裡紅的過去。小紅呈現了她在孩子時期受到無情的虐打，小荷花則呈現了她當年被賣的淒慘。她在酒鋪見金虎，罵他「窩囊廢」時，我們甚至可以推想當年她被賣時曾約金虎帶她私奔，卻由於金虎懦弱而沒有成事。劇本完全不著痕跡地把雪裡紅的過去放在現在的時空來呈現，手法十分高明。也正是因為雪裡紅有這樣淒慘和無奈的過去，觀眾會諒解她在耍陰謀時丟下的「要苦一起苦」那句話，而痛苦的過去也構成她最後的感悟：不忍把自己的悲劇親手再次建築在別人身上，因而放過金虎與小荷花。《雪裡紅》劇本結構之嚴密，比起李翰祥後來的絕大部分電影還要優勝。而雪裡紅這個角色，在李的編導和李麗華的精湛演出下，真實而飽滿，角色複雜的現代感，更完全超越那個年代。

原刊於香港電影資料館《通訊》第 61 期，2012 年 8 月

珠胎暗結

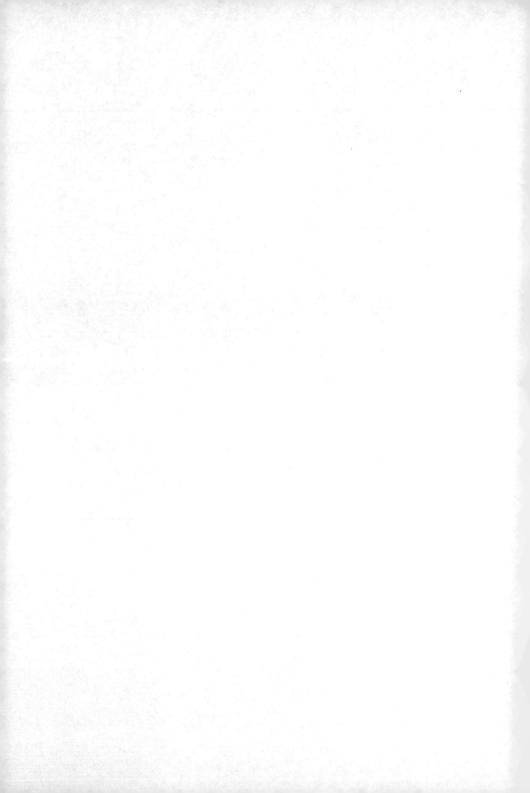

不斷復活的《復活》

　　白光在1949年為張善琨長城公司主演的賣座電影《蕩婦心》，改編自俄國大文豪托爾斯泰（Leo Tolstoy）的長篇小說《復活》（*Resurrection, 1899*），是影史的常識。粵劇紅伶芳艷芬1955年演的粵語片，更是打正名堂稱為《復活》，有什麼值得特別考查的？《復活》值得深談，因為它關乎華語文藝片一個重要情節的建立──藉著女主角未婚有孕後的悲慘經歷來獲得觀眾的同情。這個習以為常的戲劇設計，要成為中國文藝片的一部分，比很多人想像中來得不容易。

　　正式談《復活》之前，這裡先談中國翻譯歷史上一件頗有名的事件──《迦茵小傳》兩個譯本的兩種反應。《迦茵小傳》原著是十九世紀末的英國小說*Joan Haste*，作者是哈葛德（H. R. Haggard）。哈葛德最著名的作品是蠻荒世界冒險小說《所羅門王的寶藏》（*King Solomon's Mine*）及其續集《非洲煙水愁城錄》（*Allan Quatermain*）。由於他以冒險小說聞名，*Joan Haste*在西方一向沒有什麼名氣，但它在二十世紀初被翻譯成中文，卻曾經十分風行。《迦茵小傳》的故事說英國一個農村女郎迦茵是個父親成謎的私生女，一次意外，引致拯救她的海軍船長亨利受傷，迦茵遂悉心照顧亨利，並和他發生性關係。但是亨利沒有和她結婚，因為亨利為了挽救家庭，打算與債主女兒愛瑪結婚來保留家庭產業。迦茵懷了亨利的孩子，為了保護愛人，退出情場到倫敦把孩子生下來。最後，因為有個狂熱愛迦茵的狂人要殺亨利，迦茵扮作亨利代他被槍殺。

　　*Joan Haste*最初由蟠溪子（楊紫麟）及天笑生（包天笑）合譯成《迦因小傳》，1901年4月起在《勵學譯編》連載，刊出之後一紙風行。但這個譯本並不是全譯本，譯者聲稱只找到書的下冊，因此沒有譯出上冊，其

實是他們考慮到女主角迦因未婚有孕的情節不合中國讀者口味，於是把迦因未婚有孕的所有相關情節一概刪掉。以翻譯《巴黎茶花女遺事》的著名翻譯家林紓，見小說不是全譯，而他又很喜歡小說，於是與合作者魏易把整本小說翻譯了，書名易為《迦茵小傳》，1905年2月13日由上海商務印書館出版。由於林譯《迦茵小傳》還原了女主角迦因未婚有孕的情節，結果惹來一批原本喜愛小說的讀者對小說由愛變恨，並譴責林紓的全譯破壞了他們對迦茵的好印象。[1]其中寅半生1907年在雜誌《遊戲世界》發表的〈讀《迦茵小傳》兩譯本書後〉一文可為代表：「吾向讀《迦茵小傳》而深嘆迦因之為人清潔娟好，不染污濁，甘犧牲生命以成人美，實情界中之天仙也。吾今讀《迦茵小傳》而後知迦因之為人淫賤卑鄙，不知廉恥，棄人生義務而自殉所歡，實情界中之蟊賊也，此非吾思想之矛盾也，以所見譯本之不同故也。蓋自有蟠溪子譯本，而迦因之身價忽登九天；亦自有林畏吾譯本，而迦因身價忽墜九淵。」寅半生點明，他對女主角由愛變恨的關鍵，就是未婚有孕：「試問，未嫁之女兒遽有私孕，其人為足重乎、不足重乎？」「至於臥病其家，非真臥病也，以迦因之有妊卜之，乃日恣淫樂也。觀此而迦因之淫賤為何如乎？」[2]由這個故事，我們看到在二十世紀初的中國，一個女性未婚有孕的情節，可以惹來讀者極之強烈的抗拒心理，因為在他們的道德價值中，這是一種「淫賤」的行為，不值得同情。

但只要稍為留意華語文藝片的歷史，通過女主角未婚有孕的可憐遭遇以獲得觀眾同情的影片在1920年代已出現，之後的例子不勝枚舉，到1950-1960年代甚至成為一種大量翻用的濫調。由抗拒譴責轉為關心同情，這不得不說是一件翻天覆地的觀念上的改變，而且這麼重要的轉變不用二十年便已基本完成。我很有興趣追溯這個改變的歷程，而《復活》便是其中一個顯赫的例子。

1 阿英，〈小說四談〉，《小說四談》（上海：上海古籍出版社，1981年），頁244-245。
2 寅半生，〈讀《迦茵小傳》兩譯本書後〉，轉引自《林紓研究資料》（福州：福建人民出版社，1983年），頁131-132。

　　但在談《復活》之前，我想先談一個關鍵性的個案，那就是格里菲斯導演的《賴婚》。格里菲斯導演在美國影史上地位崇高，有不少重要電影技法都是經他創發成型，包括那著名的「最後一刻拯救來臨」（Last-minute Rescue）。他對中國影業的影響近年也漸被發掘了出來。陳建華在〈格里菲斯與中國電影的興起〉一文中，細緻地查考了格里菲斯在1920年代初如何憑多部影片建立其在中國人心中的地位，並且幫助中國電影由「業餘」到「藝術」的轉向。而格里菲斯在中國第一部轟動票房的電影，正是1922年5月20日在上海上映的《賴婚》。《賴婚》在格氏作品中不算重要，卻特別打動到中國觀眾。楚楚可憐的女主角莉蓮・吉許（Lilian Gish，港譯：麗琳・甘許）也因而成了中國觀眾特別鍾愛的外國影星。鄭君里在其《現代中國電影史略》一書，便特別強調《賴婚》對中國愛情片的影響：「『愛情片』的發展也相當受過美國電影的影響，特別是格里菲斯的初期作品。民國十三年，[3]《賴婚》（*Way Down East*）到中國，引起觀眾極大的衝動。」「刊物上登載葛氏的研究文字（著名的如程步高先生在《電影雜誌》長期刊載的〈葛雷菲士成功史〉），從編劇以至於演員都學習《賴婚》的成績。」其實《賴婚》對中國電影的影響，不單止及於愛情片，像明星公司1923年在影史上留名的倫理片《孤兒救祖記》，其受《賴婚》的影響便至為明顯。[4]

　　莉蓮・吉許在《賴婚》飾演的女主角安尼・馬（Anna Moore），是個美國東部農村貧窮少女，去大城市波士頓找富有親戚借錢，認識了風流浪子尼諾士（Lennox），被對方的甜言蜜語打動，再加上他以假婚禮欺騙，安妮遂與他發生性關係，回家後發現有了身孕，才知被騙。她在母親死後無處容身，到處流浪。客途中生下的孩子也夭亡。最後在一個姓巴特列的農家中找到份工作，並獲得巴特列家的未婚兒子大衛的愛慕。由於尼諾士

[3] 鄭著誤指《賴婚》1924年到中國，實為1922年。

[4] 以上內容整理自陳建華著，〈格里菲斯與中國電影的興起〉，《從革命到共和：清末至民國時期文學、電影與文化的轉型》（桂林：廣西師範大學出版社，2009年），頁237-286。

的來訪，安妮未婚有孕的身世有可能被揭穿，苦苦得來的安穩生活因而面臨失去的危機。

《賴婚》雖然不是為了中國市場而拍攝，但它卻湊巧成為一個中國人對未婚有孕女主角由抗拒到接受的獨特「中間」個案。影片中的安妮並沒有接受婚前性行為，她是受到情場騙子的欺騙，以為自己已和他結婚，才與他發生性關係。但是她後來的遭遇，卻又反映出一個未婚有孕的女子如何受到社會的排擠，幾乎無處容身的苦況。《迦茵小傳》的迦茵未婚有孕會激起一些讀者的憤怒，《賴婚》的女主角卻廣受中國觀眾同情。正是由於後者獨特的設計，再加上影片本身的藝術感染力，令到中國觀眾放下他們的心防，接受未婚有孕的女性其實是男性慾望的受害者，值得人們同情。我們看影片的中譯戲名，直譯應作「一路向東」的 *Way Down East*，譯成一個完全不同重點的名字《賴婚》，可以觀察到翻譯者深信對於中國觀眾，女主角誤信她和尼諾士存在的婚姻關係是一件很關鍵的情節，要強調女主角的悲劇是由於浪蕩風流的尼諾士撒賴，否認與女主角的婚姻關係，從而確定女主角未有幹過任何失德的事。有了《賴婚》關鍵性的賣座，我們便不難理解到托爾斯泰《復活》為何很快便被改編成中國電影，並獲得成功。

談回《復活》。《復活》出版於1899年，是托爾斯泰《戰爭與和平》（*War and Peace*, 1869）及《安娜・卡列妮娜》（*Anna Karenina*, 1877）後的第三部長篇小說，也是最後一部。故事由一個女囚犯卡秋莎上庭受審開始，其中一位陪審員是聶赫留道夫公爵。聶赫留道夫認出卡秋莎就是自己兩位姑母的侍女，他當年在姑母莊園度假時，曾與卡秋莎產生了感情，後來自己變成了個放縱的軍人，某次特別去姑母的莊園，使盡心機令卡秋莎和他發生性關係，事後給了她一點錢便離去，從此忘掉她，卡秋莎卻因這一夜而懷了他的孩子。卡秋莎懷孕一事被聶的姑母發覺後，以她自甘墮落，逐她離開。卡秋莎離開莊園後，生下的孩子不久即夭折。卡不擅理財，漸把聶給她的錢用光，跟著她在男人方面總是遇人不淑，終於墮落風

塵，並習慣了她的妓女生涯。最後她遭人誆騙，下藥給嫖客，嫖客被毒死後便被控謀殺。眾陪審員商議後，判定卡秋莎有罪。聶赫留道夫事後覺得判決不妥當，更深感卡秋莎的悲慘命運實在是由自己一手造成，於是往牢中向卡秋莎懺悔，請求她原諒，並應承要把她救出來，娶她為妻。

以上是《復活》上卷的內容，篇幅約佔全書三分之一。跟著的中卷和下卷，是良心發現了的聶因此事重新審視自己一生，覺得自己背叛了年輕時的純樸正義感，充滿虛偽和罪惡，決心放棄一切過新的生活。聶覺得俄國貴族擁有土地，其他種田的人卻沒有田地，是一種不道德的行為，於是把自己的領地分配給農莊裡的農民。跟著是他到聖彼得堡為營救卡秋莎奔走，而且不單為卡秋莎一個人，還為她無辜可憐的同囚奔走，從而見盡俄羅斯法律制度的不公平，以及有權有勢的上流社會對別人的痛苦如何麻木不仁。後段則是描述卡秋莎與其同囚被送往西伯利亞服刑的苦況，那反而令同囚者建立出互助互愛的感情。最後聶雖然從沙皇取得釋放卡秋莎的命令，卡秋莎卻拒絕了聶的求婚，並願為一個愛著她的同囚，共赴西伯利亞。

俄文版《復活》出版後，不用十年在中國已有翻譯。第一個譯本出現在1907年，是馬君武由德文翻譯的節譯本，名為《心獄》。1913年在《進步》雜誌也開始連載了太洴、稻孫、戞鳴合譯的《復活記》，但沒有譯完。以上兩個譯本都是文言翻譯。1922年商務印書館出版了耿濟之由俄文翻譯的白話文全譯本《復活》。耿譯出版後四年，中國出現了第一部《復活》改編的電影《良心復活》。

《良心復活》是上海明星公司出品的默片，導演是卜萬蒼，編劇是包天笑，由楊耐梅演女主角綠娃（即原著中的卡秋莎），朱飛演男主角伊道溫（即原著中的聶赫留道夫），1926年12月22日在上海中央戲院公映。影片已失傳，但當時的明星公司在其《明星特刊》中，保留了它的本事和字幕本。故事說貧家女綠娃，在伊孟麗夫人家為婢，甚得鍾愛。夫人的法學生侄兒道溫來訪，喜歡綠娃，與她發生了性關係後離去。綠娃懷了身

孕，遭伊夫人痛責驅離。綠娃生下兒子後做別人奶媽，兒子只好交托給姨媽，結果卻由於姨媽好賭，疏於照顧而夭折。綠娃後來淪為妓女，一個嫖客投機失敗，自殺前把身上財物給了綠娃，反致綠娃被懷疑謀財害命。道溫在法庭旁聽，知道綠娃的情況，感到綠娃的墮落自己有責任，於是先到監獄探綠娃，再找律師好友幫她洗脫罪名，與綠娃結合。[5]明星公司為了增加演出效果，特別為《良心復活》作了一首〈乳娘曲〉，安排在首映當天，映至第七本完時，先停下影片，舞台上置了與影片同一場景的布景，由女主角楊耐梅穿著戲中服裝，唱出〈乳娘曲〉一曲，唱罷才復映影片。[6]這樣的一個突破默片無聲限制的噱頭十分奏效，《良心復活》票房相當好，女主角楊耐梅亦因而聲名更盛。

以《良心復活》的本事與原著對比，我們可以留意到一些改編的特色：它只用了原著上卷的部分，而且選取的劇情重點全放在女主角受苦的經歷上。影片從原著中發揮的劇情重點，是男主角在聽訟時見到階下囚是自己曾經愛過的女人；女主角懷了男主角的孩子，想到車站追男主角通知卻緣慳一面；後因懷了孩子不名譽被逐出莊園，貧困潦倒，後來墮落風塵的屈辱等。托爾斯泰描寫男主角把自己的土地分給農民，從而見識到農民連獲分土地也會出現疑慮的複雜心態；男主角為女主角及她的同囚奔走求援時，見盡的法律不公及上流社會的腐敗，也全然不納入，囚犯的苦況也不見刻畫。《良心復活》把原著中社會性及政治性的寓意都刪減掉，變成很粗糙的金錢萬惡主題、女性受盡欺壓屈辱的故事。改編過程中也常有自己發揮，像綠娃到豪門家中任乳娘，無法一人哺育兩個孩子，在主人見責下，只好先餵養主人的孩子，令綠娃無法哺育自己的孩子，心中感到痛楚，最後還導致兒子的夭折，便是原著所無，由編劇包天笑創作出來。

《良心復活》是改編《復活》的先行者，之後中國及香港的對《復活》的

5 故事整理自〈良心復活本事〉，《明星特刊》第18期「良心復活號」，1926年，頁1-4。
6〈乳娘曲評論一斑〉，《明星特刊》第20期，1927年，頁19。

電影改編都和《良心復活》同一取向，只以上卷的內容為主體，強調女主角未婚懷孕後的淒慘和墮落。這可說是中國文藝片的一大特色，很多不同國家、不同傳統、不同主題的外國小說電影，其豐富複雜的主題和劇情，改編成華語文藝片後，都會變成一個女主角歷盡苦難的故事。

　　分析《賴婚》與《良心復活》的分野，可以看出「未婚懷孕」這個特定劇情如何被中國人進一步接納。《賴婚》中女主角還有一場誤以為已和愛人結婚的場面，《良心復活》直說女主角是與男主角發生婚前性行為，並強調女主角的痛楚，歸咎在負心的男人及男女性地位的不公平。這樣的描述，再沒有出現《迦茵小傳》時女主角「淫賤卑鄙，不知廉恥」的指摘，看到女主角的淒慘命運，當〈乳娘曲〉唱完時，觀眾的反應是「男賓則掌聲雷動，女賓則含涕盈盈矣。」[7]這反映了時代觀念在此時已經改變。由《迦茵小傳》、《賴婚》到《良心復活》的進程，我們見到一個情節由抗拒到接受的歷程。而電影這個感染力強的媒介，以女演員活生生演出角色的悲慘，其獲得同情的力度，相信也有助打動當時中國人的心。

　　1926年默片《良心復活》之後，1941年上海出現了《復活》的有聲國語版，而且一年便有兩部。第一部是王引導演，袁美雲、劉瓊主演的《斷腸花》，1941年5月上映。戲名改了，劇情也有相當大的改動。袁美雲演的女主角小琴依然是婢女，劉瓊飾演的趙克英則是革命青年。小琴也因與趙未婚有孕而遭趕出主人家，淪落成妓女，被當作殺人犯。只是她沒有像小說《復活》那樣得到趙的救援，她的孩子也沒有夭折。待她出獄後，在臨終前得見夫妻不和的趙克英，把兒子交託給他繼續撫養。[8]劇情雖然作了相當大的修改，但是《復活》的基本劇情仍然清晰可辨。影片相當賣座，令到原本也想開拍《復活》的藝華公司一度考慮停拍，後來計畫還是繼續，而且正式用了《復活》的名字，影片由梅阡導演，李麗華演女主

7 同注6。

8 整理自〈王引夫婦趕製　《斷腸花》全部情節〉，刊於《電影新聞》1941年，第48期。

角綠英，鄭重演男主角劉杜夫，在1941年11月上映。影片以《復活》為名，劇情比較依從原著。華語片改編《復活》，通常在綠英審訊結束後便盡快結束，本片還有綠英在獄中得囚友的照顧而改變，一起往西北荒地開墾的段落。最後杜夫帶來她獲釋的新判決，她仍拒絕離開，與囚友一起出發，劇情比較接近原著。[9] 可惜影片已失，無法作更深入分析。

在上海《良心復活》差不多同時間，香港也改編了《復活》，但起初不是電影，而是粵劇。據著名粵劇編劇家南海十三郎憶述：「《假神仙》一劇為托爾斯泰名著《復活》改編，其後粵劇界再度編演，一為馬師曾之《原來我誤卿》，一為唐滌生編劇，陳錦棠、關影憐合演之《沖破奈何天》，然詞藻均比盧傑庵遜色。」[10] 依南海十三郎所言，在戰前由《復活》改編成粵劇的，先後有《假神仙》、《原來我誤卿》和《沖破奈何天》。《假神仙》及《沖破奈何天》我都找不到相關資料，但是《粵劇大辭典》有《原來我誤卿》的條目。1926年永中華班曾演出該劇，靚昭仔等主演，編劇是盧有容、陳天縱。故事述：「貴公子施嘯霞，奉伯父施介臣之命，上京面聖，襲位封侯。他路經姑家遇婢杜鵑紅，一見傾心，共成好夢。施嘯霞抵京，襲封侯爵，時逢奸臣謀叛，施嘯霞被迫保駕從征。鵑紅有孕，被主人發覺盤問，因不敢吐露真情，被主人逐出家門。同伴嫣紅憐之，贈以珠釧，慰鵑紅就途。鵑紅在大雪途中產子，暈倒地上。幸被酒店主人秦二夫婦所救，收為義女。秦二乃貪財之輩。一天，奸相公子李逢時至，呼妓喝酒。秦見其囊資累累，即置毒酒中，毒死李逢時，並挾帶鉅資潛逃。官府查究，鵑紅無辜入獄。公堂之上，承審官公孫容因與施嘯霞世好，認識鵑紅，退堂訪杜府施氏夫人，嫣紅述前事，夫人方知被逐之婢乃愛侄情人。時嘯霞靖亂有功，官至各省查辦大臣，堂上見心愛者變階下囚，頹然暈倒。事後嘯霞探監慰鵑紅，鵑紅因受刺激過甚，已神經錯亂，答非所

9 《中國影片大典故事片・戲曲片　1931-1949.9》（北京：中國電影出版社，2005年），頁304。

10 南海十三郎，〈曠世才華詞藻麗　知音渺渺寂寞無聞〉，《工商晚報》專欄「浮生浪墨」，1964年12月22日。

問。奸相為報仇，定鵑紅死罪。嘯霞極力阻止。奸相要回朝面聖，彈劾嘯霞。嘯霞此時已萬念俱灰，願飄零流浪。後公孫容將秦二夫婦抓獲，並在贓物中搜出奸相通敵密函，人贓並獲，帶京奏明皇帝，將秦二夫婦及奸相判罪。鵑紅獲救，一對情人終成眷屬。」[11]《原來我誤卿》改編重點也和《良心復活》一樣，劇情集中在女主角被男主角弄大了肚子後不顧而去的慘況，連她受牽連的是一件毒殺案也一樣，只是後來用一個典型的奸相通敵作為出路，解決女主角的冤案，從而造就出男女主角終成眷屬的大團圓結局。《良心復活》和《原來我負卿》的改編年份只差一年，一在上海，一在香港，後者受前者的影響應不高，特別它之前本身已有另一個粵劇版，兩者改編的重點卻高度相似，可以見到中國通俗創作者有著同一種心理，相信女主角淒怨的故事足以打動觀眾的心。1930年代的粵劇天王巨星馬師曾，其在香港組織的太平戲院，便曾重演《原來我誤卿》，足見這個劇受到歡迎。

　　粵劇之後，香港電影也在戰前改編了《復活》，那是1936年5月13日公映的粵語片《世道人心》。影片由天一港廠出品，導演是來自上海的文逸民。女主角是天一旗下的女紅星梁雪霏，男主角則是葉亮。其故事述：「女侍應與音樂家在飯館邂逅，互生情愫，更秘密結婚。音樂家突接獲父親電報，須趕回上海，只得與愛人匆匆話別。女侍應懷有身孕，誕下兒子，寫信告知音樂家卻未獲回覆，為了生計只好去當奶媽，兒子則交託姑母照顧。怎料兒子病重，女侍應重操故業，到飯館工作，不幸蒙上殺死醉酒客人之冤，幸終洗脫罪名。音樂家在上海成了知名音樂老師和作曲家，經常與其學生兼著名唱曲家李小姐一起演出，二人合作無間，更準備一起環遊世界。此時，女侍應前來找音樂家相認，卻屢遭拒絕，女侍應遂於派對上，公開她與音樂家已婚一事。音樂家無地自容，從高樓跳下，以死贖

11 節選自《粵劇大辭典》，取自網站：http://www.yuejuopera.com/dtxx/20190423/5376.html，搜尋日期：2019年12月11日。

罪。」[12] 影片雖然沒有明說是改編自《復活》，但女主角的遭遇完全脫胎自《復活》卡秋莎的劇情，其為了生計當奶媽，則來自《良心復活》，殺死醉客的冤案更是重點細節。最大分別反而落在男主角沒有聽審及助她脫困，而是自殺贖罪。另一個值得留意的細節，是它效《賴婚》的故智，強調二人「秘密結婚」，是要減少原著中女主角未婚懷孕帶來的觀眾可能不接受的市場風險。創作者仍視女性的婚前性行為是一個有約束力的社會禁忌。

　　以上提到淪陷前上海的默片、國語片，香港的粵劇、粵語片對《復活》異常一致的改編策略。但仍有些改編嘗試往政治層面方面去發揮，那就是田漢和夏衍的兩個《復活》話劇改編。田漢的話劇改編是在1936年，4月18日在南京世界大戲院首演。夏衍的話劇版則是在1943年。這裡重點談談田漢的改編版。它把話劇分成六幕，也是以喀瞿沙（對應卡秋莎）的被判有罪和涅赫遼杜夫（對應聶赫留道夫）來獄中探她並承認自己的罪咎開始，然後第二幕才倒敘她和涅赫遼杜夫過去的關係。第三幕則是喀在獄中的苦況，第四幕是涅營救她時見盡上流社會的冷漠，從中可以見到政治性在田漢版中沒有消失。更值得提出的是田漢在一些地方，不單是改編，還借機宣揚他自己的政治觀念。第五幕開場是幾個政治犯對政治的討論，運用了左翼的觀點去描述和評價了十九世紀末俄羅斯對抗專制政府的政治發展，與托爾斯泰對角色的敘述完全不同。他還通過一個政治犯角色說出以下對白：「我常同瑪麗亞談起在俄國近代社會運動史上『懺悔貴族』的貢獻也實在不小。」「可是俄國貴族的罪惡決不是我們幾個人懺悔得完的。」這其實已是對涅赫遼杜夫這個角色及《復活》這本小說作出了政治上的評價。田漢另外還把一個沒有正式出場的波蘭政治犯角色加以擴大，讓俄羅斯獄警不把他當人地虐待和羞辱，強調亡國的可悲。那自然是鼓動中國人的抗日意識。從這些改動，我們見到田漢的話劇版既承襲了小說的政治性，但也改造了托爾斯泰在原著中呈現的政治思想。[13]

12 郭靜寧編，《香港影片大全第一卷增訂本1914-1941》（香港：香港電影資料館，2019年），頁30。
13 田漢，《復活》（上海：上海雜誌公司，1936年）。

　　抗戰勝利後不久又在香港再出現了《復活》的電影改編。第一部是由
洪仲豪執導的粵語片《再生緣》，由白燕、白雲合演，1948年1月1日在香
港上映。影片拍攝時，便已宣傳它改編自《復活》：「《再生緣》故事係脫
胎於法國著名舞台劇《復活》為一部寫情的大悲劇，由孫潔執筆改編。」**14**
文章雖然說改編自「法國著名舞台劇」，但對比電影資料館網站提供的該
片簡略故事，則明顯源出托爾斯泰的《復活》。影片留下的資料不多，難
作細談。《再生緣》稍後，1949年在香港公映了一部改編《復活》的名
作──國語片《蕩婦心》。它與李麗華版的《復活》只差八年，但已是抗
戰前後兩個不同歷史環境下的產物。《蕩婦心》是張善琨離開永華公司之
後自組的長城公司創業作，也是白光在香港打響名堂的成功作品。導演是
岳楓，編劇是陶秦。白光飾演女主角蔡梅英，男主角陳道生則由嚴俊飾
演。影片保存了下來，上文雖然談了數個不同版本的《復活》電影改編，
但影片均已失傳，《蕩婦心》是現時能看到的最早的一個電影版，可以作
更細緻的討論。

　　從故事角度看，《蕩婦心》延續由《良心復活》開始的改編傳統，把
重點放在女主角未婚懷孕的悲慘遭遇上，男主角只作陪襯。幾個重要的戲
劇情景，像法庭上女主角是階下囚，男主角則是她的審判者；已有了孩子
的女主角跑去火車站，卻無法把自己的苦況告訴給觸目所及的男主角；女
主角遭遇連番打擊，沉淪為妓等。除此以外，岳楓和陶秦卻作了一些關鍵
性的改動，這些改動有兩個目的，其一是展示左翼的階級鬥爭政治觀點，
其二則是順從華語電影文藝已發展出來的一些特定價值內核。

　　影片的第一個重要改動，是把蔡梅英和陳道生的關係改變了，而她任
女僕時的地位也改變了。原著中，喀秋莎是被聶赫留道夫的兩個姑母收
養，姑母中仁慈的一個還挺喜歡她，教她法文，給她教養，她在家中的地

14〈洪仲豪改換戰略 今後決定重質不重量 第一部是白燕主演的《再生緣》〉，《華僑晚報》，1947
　　年10月6日。撰寫初稿時我還未知道《再生緣》這個改編版，後來在一次研討會上，經學者
　　黃淑嫻的論文提及我才注意到。

位是一半像女傭，一半像小姐。在《蕩婦心》中，蔡梅英是因父親欠田租
而押給陳道生的父親陳老爺（文逸民飾）作女僕。陳老爺在影片中是地主
剝削階級的典型，狡猾、貪婪、殘忍，用債務來逼梅英作抵押品，不用花
錢便多了個下人使用，影片的前段就是他對梅英的一段階級壓逼歷史。反
映在劇情中，則是由於他視梅英為身分卑賤的下人，不斷破壞梅英與道生
的愛情，還逼迫梅英幾近走投無路。陳老爺在兒子道生童年時，已打罵兒
子教他不要和梅英這個下人為友。道生長大後在城市唸書，假期回鄉時，
陳老爺為怕兒子與梅英談戀愛，把梅英支開，不讓他們繼續見面。那反而
造就道生因找梅英而共度一宵，發生關係。梅英父親死去，永遠還不完的
債令梅英由被押變成被賣，陳老爺視梅英為自己的私產，轉賣給人作妾。
梅英只好逃亡，幸好同為下人的王媽媽有著階級情誼，把梅英收藏在自己
女兒的家。岳楓這個時期有明顯的左翼傾向，除了劇情，影片還有一段接
近「宣言」性質的對白，在道生回鄉與梅英重遇時的一段情話，互道離
情，二人的對白便一直圍繞著「平等」這個關鍵詞打轉。那是把左翼的平
等觀念融在情話中作潛移默化的影響。香港在1940-1950年代之交，曾出
現一批極之尖銳地呈現階級鬥爭、激進左翼政治意識強烈的電影，《蕩婦
心》便明顯有著這個潮流的印記。

　　但在強調地主階級對農民的剝削壓逼外，岳楓及陶秦對《復活》的改
動還有另一個取向。中國的言情文藝片對愛情抱持一個特別的浪漫觀點，
並構成一個雖無明文規定，卻幾乎牢不可破的成規——愛情不單純潔而高
尚，它也不會「愛錯」。不單女主角的愛是一生一世至死不渝，她愛的也
一定是情深義重的男人。男主角可以為勢所逼，無法與女主角結合，卻極
少有原來是個負心的人。《復活》原著，聶赫留道夫對喀秋莎原是始亂終
棄的，只是後來才懺悔改變。但在《蕩婦心》中，嚴俊飾演的陳道生對梅
英一往情深，從沒改變。他未能與梅英結合，除了陳老爺的阻撓，也因為
誤會及時勢。到他終於因梅英被審而重逢，他對梅英的真情便得以澄清，
除了用盡方法幫她洗雪冤情，在她獲釋後也拋掉一切帶著兒子去找她。這

是一個中國文藝片典型的情深義重男主角，而不是《復活》中飽受良心折磨而要贖罪的靈魂。

另外一個重要改動，則與倫理文藝片的概念相關——母愛的偉大。《復活》中喀秋莎的兒子剛出生便夭折。懷了孩子是喀秋莎苦難開始的關鍵，但她之後遭遇的種種打擊卻與這個早夭的兒子關係不大。但在中國倫理文藝片中，頌揚母愛，視母愛為最偉大最強力的感情，是另一成規。當年明星公司的改編版《良心復活》便已加重了母愛的成份。《蕩婦心》亦一樣，只是改動更大。梅英被誤控殺人的原因，再不是被人利用，而是為了兒子。梅英生下的兒子並沒有像原著那樣死去，他一直陪伴著她。梅英後來到了城市，被流氓顧德奎脅逼為妓，其中重要原因，便是要養活兒子。這一段情節，很容易教人想起阮玲玉的名作《神女》。顧德奎後來把梅英兒子賣了，梅英為之發瘋，和他大打大鬧，惹來鄰人共睹。到顧被殺，梅英成了嫌犯，她由於失去兒子，心如死灰，便直認殺了人。陳道生最後要激起她的求生意志，也是在法庭上讓她見到兒子已尋回。《蕩婦心》最後一段的劇情，就是以母愛偉大為推動劇情的核心主題。

值得指出的，影片中的左翼階級鬥爭思想和中國文藝片對愛情及母愛偉大的歌頌，二者之間在影片中構成了一種不協調的張力。前段陳老爺對梅英的壓逼，在中段隨著陳老爺的死而結束。梅英到了城市之後，她被流氓壓逼的性質已是另一種性質。影片雖運用了上海影片傳統一貫對都市的描述：那是一個危險、令人墮落的地方。但最終梅英卻在都市的法庭中獲得了文明和公平的審訊，得以獲釋。這既與《復活》批判的俄羅斯法律制度不公平有距離，又與左翼對包括法律在內的整個資本主義社會體制的批判完全不同。難怪影片公映後，左派影評對此片的政治立場作了嚴厲的批評。[15]但作為影片，梅英在失去兒子心如槁木死灰，寧願被當作謀殺犯也

[15] 亞魯〈評蕩婦心〉：「編劇者的自身階級意識的限制，站在資產階級的立場來看農民，不能正視現實，正確的反映社會而硬要扮飾昇平⋯⋯」原刊於《建國日報》，1949年7月13日，轉載自香港電影資料館網站。

不伸冤的一段，卻是全片最動人的地方，多番白光的特寫鏡頭，捕捉到白光很到位的演出。

《蕩婦心》之後，香港還有兩部改編《復活》的國語片，一部是1953年公映，王引導演，李麗華、黃河及王豪主演的《碧雲天》。另一部是1958年公映，卜萬蒼導演的《一夜風流》，女主角是李香蘭，男主角是趙雷。《碧雲天》有點像《蕩婦心》的改編版，它承襲了不少《蕩婦心》的劇情，卻又作了一些重要改動，最重要的是它把男主角分拆成兩個角色，與奶媽女兒于小翠（李麗華飾）發生關係的是少爺錢紹貽（黃河飾），一度認識于小翠而後來審她的則是辛樹正（王豪飾）。錢紹貽雖然令小翠未婚懷孕，但他不惜與父親斷絕關係也要娶小翠。錢紹貽為此而迭逢厄運，為照顧小翠生產而丟失工作，跟著還要因病盲眼。小翠仍免不了像《蕩婦心》的梅英一樣為了兒子墮落風塵，又失手打死害她的嫖客並發了瘋。直到辛樹正來審，才把他們的家庭問題逐一解決。《碧雲天》混雜的劇情毫不動人。值得留意的，倒是李麗華在本片其實是重演自己在1941年上海演的《復活》中同一角色。有點類似的，1958年的《一夜風流》則是卜萬蒼重拍他1926年在上海拍的默片《良心復活》。《一夜風流》已失傳，根據香港電影資料館出版的《香港影片大全》介紹：「婢女葛秋霞與姪少劉道甫私訂終身，珠胎暗結，慘被主人逐出家門，甫卻移情別戀。二人的私生子不幸夭折，霞淪為玩弄男性的舞女，後更無端惹上命案入獄。甫得悉後深悔當年一夜風流，決苦候霞出獄照顧其餘生。」[16]影片竟然保留原著中男主角一度負心的情節，這在戰後的香港電影改編中，是個特例。

香港粵語片改編《復活》的數量比國語片還要多。其中1955年4月公映的一部便是所有香港改編中唯一一部用《復活》作戲名的。影片由陳文導演，芳艷芬、張瑛、歐陽儉主演。雖然打正名堂用了《復活》，但它的改編並不特別忠實。雖說是國粵語片有別，但兩者拍文藝片的一些理念，又

16《香港影片大全第四卷》（香港：香港電影資料館，2003年），頁244。多謝台灣的華語電影歷史研究者陳煒智兄提供《一夜風流》是改編《復活》的另一例的信息。

有其相通之處。《復活》也是重點講女主角阿卿（芳艷芬飾）未婚懷孕導致墮落的悲慘故事，而為維護男主角范俊傑（張瑛飾）的正面形象，他也沒有了始亂終棄。劇情講他沒有負心，只是被壞人包圍，女主角給男主角的通信都被他壞心腸的身邊人截下，致他失去女主角的消息而另娶了太太。

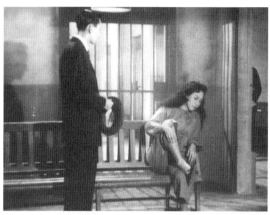

《復活》（1955）

　　另外，由於女主角芳艷芬和男配角歐陽儉剛在《復活》數個月前（1954年12月）合演了一部相當成功的電影《程大嫂》，《復活》也就另外添加了一個原著所無的男僕角色阿根（歐陽儉飾）。他一直同情阿卿，為她一同受到主人的逼害，又為她找范俊傑來出氣。影片對法理人情都處

理得很粗疏幼稚。而且和很多粵語片的毛病一樣,《復活》意圖把男主角刻畫成多情善良,結果卻淪為懦弱無能,總是受環境及身邊人支配,毫無反抗能力。而這種無能感,源於編導只關心為角色安排種種波折際遇,而不重視刻畫人物性格所致。影片角色的懦弱無能,很多時候是編劇導演的粗心草率所致。

《復活》同年10月,還有一部叫《歌唱郎歸晚》的粵語歌唱片,由新馬師曾及鄧碧雲主演。寄居表哥家,身分像女僕一樣的表妹與多情的表哥一夕恩情後懷孕,反被老爺趕出家門,明顯是套用了小說《復活》作主要劇情。但更特別是《復活》之前一個月公映的粵語歌唱片《陳姑追舟》亦一樣。《陳姑追舟》故事源出明代南戲《玉簪記》,演化成廣東木魚書《陳姑追舟》。鴛鴦蝴蝶派名家張恨水亦曾把《玉簪記》重寫成小說《秋江》。粵語歌唱片《陳姑追舟》便注明改編自《秋江》,但兩者對比,粵片《陳姑追舟》除了套用了《秋江》兩個主角名字,二者劇情幾乎無一相似之處,倒是關鍵劇情是從《復活》而來──因逃難而寄居於飯店老闆娘家、任管帳的陳妙嫦(白雪仙飾),與老闆娘的侄兒潘必正(任劍輝飾)發生性關係,在潘離去後才知懷了孕,被不明就裡的老闆娘趕走,流落街頭。連《復活》的追火車也正好嫁接原故事中的「追舟」一場。和《歌唱

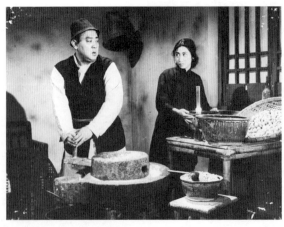

《陳姑追舟》(1955)

郎歸晚》相似，《陳姑追舟》並沒有完全抄足《復活》，它自己有很多地方
再增刪，但主要橋段從《復活》而來則有明顯痕跡。由此見到，《復活》
的情節已脫離了小說，變成了一種粵語片固定的情節模式，隨時可與其他
劇情拼湊出一部影片。

　　粵語片的改編尚不止此。1958年又有蔣偉光編劇導演，唐滌生撰曲的
粵語戲曲片《三審狀元妻》，演女主角鵑紅的是白雪仙，男主角張達文是
任劍輝。**17**這部影片有拷貝留存，把影片故事和上文提過的粵劇《原來我
誤卿》故事相對照，會發覺二者極之相似，包括鵑紅被逐，是得到同伴媽
紅（任冰兒飾）的幫助上路。鵑紅被店家收留，店主卻把客人謀財害命，
由鵑紅承擔罪責亦一樣。更加獨特的細節是被殺者是相國之子，所以相國
出於私仇要入鵑紅罪。連最後鵑紅能洗雪沉冤是由於獲得相國通敵的證據
這種細節都一樣。尤其證據確鑿的是影片雖然把眾多角色改了名，卻保留
了《原來我誤卿》中鵑紅和媽紅兩個名字，足以證明《三審狀元妻》是粵
劇《原來我誤卿》的電影改編。由於有影片可看，可以作一些較細緻的分
析。它固然有不少地方與其他改編版類似和接近的改編，但也有屬於自己
的忠於原著的一面。特別的是它還保留了女主角判刑流放，男主角拋下高
貴身分願意和她粗衣麻布、餐風露宿一起在路途上捱苦。這是絕大部分改
編版都會棄掉的部分。另外，由唐滌生撰寫的曲詞，固然有他一向以來的
典雅，張文達與相國在公堂上針鋒相對，互相責難，更見他擅寫辭鋒銳利
的曲詞對答的一面。曲詞中更多番對中國舊式審判（例如以刑具逼供）作
了相當強烈的指控。張達文最後在公堂上唱「執位者實眼盲，當判者實太
慘」，這方面倒是難得地把托爾泰斯對俄國法律制度的不公融進中國化的
劇情，這種做法在整個改編傳統中例子並不多。

17 多謝研究者唐嘉慧向我提供《三審狀元妻》改編自《復活》的看法，我才發掘到《三審狀元
　　妻》是從《原來我誤卿》再改編的。「粵語歌唱片」和「粵語戲曲片」的分別，可參考拙文
　　〈大鑼大鼓——從歌唱片到戲曲片的分界線〉，刊於網上電子書《光影中的虎度門　香港粵劇
　　電影研究》（香港：香港電影資料館，2019年），頁22-33。

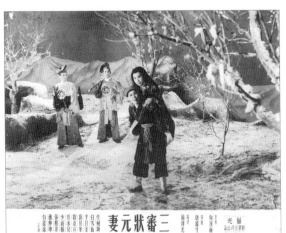

《三審狀元妻》（1958）

　　《三審狀元妻》這種把現代性劇情注入古代背景的編寫方式，是粵劇及粵語戲曲片的常態。例如這種在清末仍是劇情禁忌的婚前性行為惹來未婚懷孕的劇情，在傳統曲目中極之罕見，但在華語文藝片的傳統影響下，1950-60年代的粵語戲曲片中卻是很常見的劇情，女主角未婚懷孕成了博取觀眾同情的常見橋段。隨便都可以舉出《萬里琵琶關外月》（1959）、《教子逆君皇》（1960）、《一彎眉月伴寒衾》（1964）等眾多例子，而且都是身分較低的女僕與身分較尊的男性發生關係。即使不一定是《復活》直接的影響，但《復活》所起的打開心防缺口的典範作用，應該是這類劇情蓬勃出現的重要因素。

　　回頭點算一下，這裡數到的已有十二部改編《復活》的華語片。我也不敢說已找出每一部改編《復活》的華語片，我甚至相信應該有一些我尚未找出來的例子。以這個數量而言，《復活》很可能是《茶花女》之後，華語片改編數量最多的一部外國名著。而它的影響也不僅是改編的作品，而是開拓了以女性未婚懷孕之後的悲慘遭遇來作為華語文藝片的一個核心情節。

私生女·《未出嫁的媽媽》

　　1949年公映的國語片《未出嫁的媽媽》是對美國片一次失敗的改編。但我們可以從中看到一個社會文化下產生的故事，如何被另一個文化所接收。但兩個社會的文化差距又構成某種改編上的難題，以致表面上仍是同一個故事，經過改編轉述後，內蘊已面目全非。

　　《未出嫁的媽媽》導演是胡心靈，編劇是秦復基，即後來的名導演陶秦。故事講述女主角葉曼華（路明飾）瞞著世人誕下私生女兒培玲（稽璐璐飾），與女兒寄住在姊姊長華（龔秋霞飾）家。長華嫉妒自己一對兒女接受曼華管教多過自己，便用放任方式教育培玲，令不知自己身世的培玲長大成人後，視長華如母，反而把生母曼玲當作下人，到她出嫁時更引發兩個母親身分爭奪的高潮戲。《未》片導演胡心靈多年後回憶，直指影片改編自外國電影：「《春花秋月》是陶秦編的，由外國戲改的，因為陶秦以前在上海是為八大公司宣傳部編說明書的，所以他很多戲是外國小說改的，講兩個姐妹的戲，主角是路明跟龔秋霞，男主角是嚴化。（注：上映時可能改名為《未出嫁的媽媽》）」[1] 胡心靈沒有指出影片是改編自外國哪部影片，我用〈前言〉中的方法查找，找到一部主要橋段及大量劇情細節雷同於《未》片的美國片 *The Old Maid*（1939）。這部美國片在1940年曾於香港公映，中文片名是《長相思》，導演是愛門·戈定（Edmund Goulding），女主角是貝蒂·戴維斯，男主角是喬治·布倫特。陶秦應該是在上海看到《長相思》的，它在1939年已在上海公映，同樣中譯為《長相思》，由亞洲影院公司發行。亞洲公司的官方雜誌《亞洲影訊》在

1〈胡心靈口述歷史訪問〉，《電影歲月縱橫談（上）》（台北：國家電影資料館，1994年），頁320。

1939年大量出現「陶」、「秦」、「晉」、「復」、「基」等筆名，由第44-46期
刊登了《長相思》的電影小說，譯寫者署名「復」，應是秦復基以名字中
的一個字作筆名。陶秦把自己譯寫的電影小說再改編成電影的做法，有另
一個更著名的例子。同樣是貝蒂・戴維斯和喬治・布倫特合演的 The Great
Lie（1941），影片沒有在香港公映過，但同年在上海公映，中文戲名叫
《情謊記》，發行的同樣是亞洲影院公司。《情謊記》上映時，上海《萬
象》雜誌第二期曾刊登其電影小說，撰稿人正是陶秦。後來他為上海中聯
公司把《情謊記》重寫成《桃李爭春》（1943）的劇本，影片由李萍倩執
導，陳雲裳、白光主演。張愛玲在文章〈試銀燈〉中便曾指出：「《桃李爭
春》是根據美國片《情謊記》改編的」。[2] 由此可見，陶秦確有改編美國片
的先例。

《長相思》本身亦是改編作品，取材自伊迪絲・華頓（Edith Wharton）
同名中篇小說。伊迪絲・華頓是十分有地位的美國小說家，出身紐約上
流社會，慣於從女性的婚戀角度出發，描寫美國上流社會各種不成文
規範如何束縛人。她的作品以擅於心理描寫而聞名，馬丁・史柯西斯
（Martin Scorsese，港譯：馬田・史高西斯）就曾改編過其名作《純真
年代》（The Age of Innocence, 1993，港譯：《心外幽情》）。《長相思》並非
直接改編小說，原著小說首先被改編成話劇，還得過1935年普立茲劇本
獎，之後才拍成電影。小說從地利亞（Delia，相當於《未》片中的龔秋
霞）的角度來看整個故事，電影則明顯有話劇痕跡，由三個婚禮構成三個
段落。第一個婚禮是地利亞的（飾演地利亞的是《血染海棠紅》中的慕
蓮・何堅士〔Miriam Hopkins〕），她放棄原來的愛人，嫁給與自己門當戶
對的富家子，為怕愛郎在婚禮當天找上門惹來麻煩，於是叫堂妹夏綠蒂

2 一般大陸網站的《桃李爭春》條目，都指影片改編自《圓謊記》，這顯然是今人重譯，不是當
日上海的原譯《情謊記》。我以前也在其他文章寫過，《桃李爭春》後來被李萍倩重拍成香港國
語片《春雷》（1949），之後還有蔣偉光導演、芳艷芬主演的粵語片《蜜月》（1955）。

（Charlotte，貝蒂‧戴維斯飾，對應《未》片中的路明）去應付愛郎，卻造就了夏綠蒂與舊愛發生關係。第二次婚禮是夏綠蒂的，距離第一個婚禮已數年。她原要嫁給地利亞丈夫的堂弟，也是世家子，但夏綠蒂向地利亞透露她所營辦的孤兒院中最愛的女孩天娜（對應《未》片中的稽璐璐）其實是自己私生女，她雖想嫁，但未來丈夫不想她與天娜同住，令她陷於兩難。地利亞代她決定，以夏綠蒂染有肺病為由，嚇退其未婚夫，並收留夏綠蒂在家中，令她與女兒有所養。第三場婚禮是夏綠蒂女兒天娜的。在富有的地利亞家中長大的天娜，視地利亞為母，把管教自己甚嚴的夏綠蒂視為性情乖僻的老處女，並不親近，令到為女兒犧牲一切的夏綠蒂滿不是味兒，好像女兒被地利亞搶走了。天娜與一世家子戀上，但她由於是孤兒，沒有世家子會娶她。地利亞於是收養她，令她有了身分，才有條件嫁給世家子戀人。在婚禮前一晚，夏綠蒂打算告訴女兒真相，但怕毀了她而沒有付諸行動。地利亞體諒夏綠蒂苦心，於是叫天娜在婚禮出門前，把最後一個親吻留給夏綠蒂。這最後的一吻令夏綠蒂終於感到付出的愛得到回報的一絲滿足。

　　原著小說比電影來得深刻。它利用地利亞和夏綠蒂兩個角色，呈現上流社會女性在自我和身分地位之間只能二選一。夏綠蒂遵守社會規範，畢生無法與親女相認。相比起來，地利亞表面是「人生勝利組」，總能揀中對自己「婚途」有利的抉擇，一直維持其社會地位。但書中多番透過其內心活動，展現她不斷向上流社會規範妥協的代價，是發現自己從來沒有為自己活過一次，夏綠蒂好歹做過一件自己想做的事。二人其實是一體兩面，在對照下呈現上流女性無論選哪一條路都有點可悲。電影《長相思》沒那麼深刻，但技巧高明地把以內心描述為主的小說轉化成一場場有力的戲劇性衝突。原小說是兩個堂姊妹並重，電影則偏重演夏綠蒂的貝蒂‧戴維斯，而以地利亞為副。夏綠蒂與地利亞，一個施恩一個受助，還夾雜了愛上同一個男人的互相嫉妒，以及對女兒不同的教養方式等，明裡暗裡的恩怨糾纏，總在不同事情上爆發，令劇情發展迂迴曲折。結局重

點是夏綠蒂為了女兒幸福，掩藏自己身分，不能以母親身分享受嫁女的喜悅，呈現母愛的偉大，但天娜的最後一吻，又給她以無法言喻的回報。這種女兒出嫁，母親（或父親）為了自己不名譽身分，不敢正面享受嫁女喜悅，只能在旁默默祝福的場面，在1930-40年代的美國片還真出現了不少次，除本片外，《紅花大盜》（*Gentleman after Dark*, 1942）及芭芭拉・史坦威（Barbara Stanwyck，港譯：巴巴拉・史丹域）主演的《母心》（*Stella Dallas*, 1937）均如此。

《未出嫁的媽媽》（1949）

　　歌頌母親和母愛一直是中國倫理文藝片的重要主題。《長相思》的故事對澎湃母愛受壓制的描寫，應是陶秦和胡心靈看中它來改編的原因，從戲名《未出嫁的媽媽》中也能看出端倪。從葉長華一角的改動，更可看到影片如何想「強化」母愛的主題。《長相思》的夏綠蒂與地利亞，是一正一副，沒所謂正反派，影片才能建立多層次的角色和感情。《未出嫁的媽媽》更着重歌頌母愛，於是把葉長華變成純粹的反派。她丈夫與其妹妹曼華有染，完全是她一手造成，因為她只愛搓麻將（一個愛搓麻將的女人一定是個壞主婦、壞母親，是文藝片一直用到1970年代的成規），不顧家庭，令到兒女沒有人管教，丈夫感到空虛，致令他與曼華發生關係。她收留曼華女兒培玲，也全是報復行為，用物質和放任來荼毒培玲，令她變得嬌生慣養。影片要把長華寫成反派，是要為未婚媽媽曼華加分。要令觀眾認同曼華，最方便的做法便是為她創造一個反派對立面，來合理化她與姊夫的愛（其實原著這方面反而保守，女主角只是與堂姊的舊情人發生關係），從而毫無保留地頌揚她的母愛（原著對表現夏綠蒂的母愛不全是正面）。結局也有養母教不知情況的女兒向生母獻上溫馨表示的情節，卻不是含蓄而合理地獻上一吻，而是叫培玲無法理解地向曼華喊媽，這是典型的過火設計。以陶秦西方文學根柢之深，我不認為他會理解不到原著中那種微妙的克制和含蓄，這樣改編是嘗試遷就他心目中的中國觀眾感受力和理解力。

　　影片只歌頌母愛，亦與它沒法呈現原來小說和電影的主題有關。小說和原影片是結合了美國十九世紀上流社會種種規範來發展情節的，譬如以肺病嚇退未婚夫，並令她只有做老處女的命運，便與世家對自己家族血緣要求「乾淨」的看法有關。時代特定的情理是與作品中的劇情緊扣一起的。但原作美國背景的情理既與中國社會不同，也不是當時已經歷幾番社會崩解的中國人所容易理解和感受的。對這個難題，陶秦沒有特別解決，他有時照搬劇情，但由於缺乏原來的社會背景，而顯得沒有力量，甚至不合理（像長華說曼華有肺病，便輕易取消了婚約，曼華也由於這個決

定終身嫁不出）；有時則把一些關鍵的戲省掉（例如地利亞正式收養天娜一節），令原片與現實結合的精妙之處都消失了。改編後的《未出嫁的媽媽》遂成為完全脫離現實、由一些曲折劇情套路配搭而成的影片。這其實是當時不少國粵語文藝片的通病。

《未出嫁的媽媽》雖不是成功的影片，後來還是重拍了一次。那是1971年上映，邵氏兄弟公司出品，吳家驤導演的《芳華虛度》。影片由夏凡、凌雲、歐陽莎菲主演。影片雖已沒有拷貝留下，但比較一下香港電影資料館整理的影片故事，很明顯是重拍《未出嫁的媽媽》。這種把由外國電影改編的國語片重拍的做法，吳家驤還真不止這一次，《芳》片前一年的《玉女親情》（1970）便已如此。當時邵氏影城落成，生產力大增，創新不容易，於是大量翻拍舊片，聘來日本導演便叫他們翻拍在日本時的作品。另外，又叫不少導演把很多黑白時期的舊華語片以彩色寬銀幕重拍一次，作為解決劇本荒的辦法。《芳華虛度》便是這樣一個生產背景下的產物。

..

原刊於香港電影評論學會出版的《HKinema》第 44 期，2018 年 10 月

《人海奇女子》自有正身

　　《人海奇女子》（1952）是部有著獨特歷史地位的影片，因為它是傳奇女星陳雲裳在香港復出演的三部影片之一。陳雲裳是廣東人，抗戰前已在香港出道演粵語片，後來被上海著名製片家張善琨發掘，赴上海加入他的新華公司。1939年新華公司在孤島上海推出她主演的國語片《木蘭從軍》，影片風靡中國，陳亦成為中國最紅的女星。日軍佔領上海租界後，授意張善琨組織統一上海影業的華影公司，陳追隨張善琨而加入，曾演過《桃李爭春》（1943）、《萬世流芳》（1943）和《良宵花弄月》（1943）等影片。陳在1943年8月10日結婚後息影。抗戰勝利後，陳雖已脫離華影，但由於曾在華影工作過，仍被視為附逆影人，受到很大的輿論壓力。她跟著離開上海回香港，雖偶然傳出有人找她復出的消息，但她一直不為所動。後來張善琨來了香港，沒有資金，已不如當年上海風光。張創辦的長城公司因財務困難而被左派取得控制權，他一度另搞遠東公司，最後正式復辦新華。陳雲裳大概為了報答張當年知遇之恩，在香港新華創立期復出，為它演了三部電影，其中一部便是《人海奇女子》。

　　《人》片由張善琨親自執導，編過《清宮秘史》的名劇作家姚克編劇。影片中，陳雲裳飾演的澳門女子吳素行被壞蛋楊小亭（洪波飾）迷姦了，只好跟了他，還懷了他的孩子。後來楊誑騙吳說自己要離開一會，其實已與一位有錢的九姨太（劉琦飾）離開澳門。吳打聽得二人在馬尼拉，千辛萬苦找到他們住的旅店，卻只被九姨太送她一張往香港的機票離去。吳在飛機上遇上好心腸的王立明夫婦，王太太和她一樣也有身孕，很照顧她，還讓她保管一下自己的結婚戒指。誰知此時飛機失事，全機罹難，只有吳幸免於難，還生下孩子，因為手中戒指被誤會為王立明的太太。王立

明是富有的王家二少爺，但王太太還未回家見過王家的人，所以王家沒有
人認得。吳為了孩子，便頂替了原來的王太太，成了王家的二少奶，並
由於懂得照顧患病的王老太太（林靜飾），而獲得她的歡心。王家大少爺
王立仁（王豪飾）從英國回來，對吳生了懷疑，但是見她堅拒王老太太預
定給她的遺產，知她心地純良，向吳暗示自己已知道真相，但了解她為了
孩子冒名頂替的苦心。二人還發展成情侶。正當一切看來都安好之際，壞
蛋楊小亭來了香港，見到吳與王立仁出雙入對，於是以揭穿吳的身分作勒
索。吳為了怕刺激王老太太，給楊錢。但楊貪得無厭，吳於是決定殺死楊
以作了結。

《人》片以嚴重交通意外造成主角的人生轉折與頂替身分的情節，都
令我感到有種「外國感」，尤其似英美的小說。經搜尋下，終於找到它原
來的版本，是一部改編自美國小說的好萊塢電影。影片名叫 *No Man of Her
Own*（1950），導演是 Mitchell Leisen，並不知名，男主角是尊龍（John
Lund，當然沒可能是演《末代皇帝》那位華人影星），也沒有什麼名氣。
女主角則是我很喜歡的女星芭芭拉‧史坦威，首先認識她是在黑色電影經
典《雙重保險》（*Double Indemnity*, 1944，港譯：《殺夫報》）中演擺佈情
人謀殺親夫的蛇蠍女人，演得迷人之極。*No Man of Her Own* 也是1950年
在港公映，香港譯作《萬刦紅蓮》。以《萬刦紅蓮》與《人海奇女子》對
比，《人》片抄襲自《萬》片至為明顯。

《萬刦紅蓮》的原著也值得一提，小說名字叫 *I Married a Dead Man*。
作者名字用的是 William Irish，那是以犯罪小說聞名的康乃爾‧伍立奇
（Cornell Woolrich）其中一個筆名。這個名字我是第一次見到，但翻查下
去，卻原來頗有地位。他在1930-40年代寫了不少犯罪小說，與漢密特
（Dashiell Hammett）、錢德勒（Raymond Chandler）、凱恩（James M. Cain）
同是黑色小說（roman noir）的健將，他們的小說多有被改編成電影，因
而產生黑色電影（film noir）這個類型。*I Married a Dead Man* 有中譯：台
灣的遠流出版社2007年曾把 *I Married a Dead Man* 中譯為《我嫁了一個死

人》。伍立奇尚有另一本小說有中譯，叫做《幻影女子》（*Phantom Lady*），也曾被改編成一部頗有名的黑色電影《情探》（*Phantom Lady*, 1944）。我看了《我嫁了一個死人》的英文版，它有黑色小說那種冷硬風格，但和上述三人比，常用一些角色主觀角度去描寫場景中的細節，有其獨特的風格。康乃爾・伍立奇有些電影改編比《萬刦紅蓮》更有名，像希區考克（Alfred Hitchcock，港譯：希治閣）的《後窗》（*Rear Window*, 1954），楚浮（Francois Truffaut，港譯：杜魯福）的《黑衣新娘》（*The Bride Wore Black*, 1968，港譯：《奪命佳人》）和《騙婚記》（*Mississippi Mermaid*, 1969，港譯：《蛇蠍夜合花》），都是影史上的名作。

　　《人海奇女子》的劇情很忠實地依從《萬刦紅蓮》，主要橋段及很多細節完全一樣，包括吳素行槍擊楊小亭後，她、王立仁和王老太太都爭認做凶手，然後又跳出個真凶來。1950-60年代不少粵語片都有類似的「大膽構思」（例如《999離奇三兇手》），不知是否也是源出此片。敘事方法中，黑色電影常有的畫外音獨白，也一定程度被本片承襲了。細節如王豪唇上的的小髭，也和原片中尊龍的造型相類似。它當然有些地方依環境和製作能力改變了，例如《萬》片中女主角是在火車上遇禍，《人》片則是飛機上。因為當時香港沒可能在火車上發生外埠回港（因主角不可能自如往返大陸，也與戲中的情景不合）調轉身分的劇情，於是轉為遇上空難。雖然當時搭飛機其實不是人人搭得起，女主角乘飛機難免破壞了角色不名一文的落難感覺。《人海奇女子》也加了一些劇情。《萬》片中女主角純是遇人不淑，被男友搞大肚子然後始亂終棄。到《人》片，女主角這種未婚同居的生活，在當時保守的華人社會中，有被視為「自甘墮落」而失去觀眾同情的可能。另外，也是出於中國文藝片傳統，女主角一生只會愛一個人。由於後來情節是她要和王立仁談戀愛，那麼之前的男女關係，便只能設計成一段非出於愛情的被姦關係，吳素行於是改為因為醫治母親的病，情急才落入楊小亭的虎口。此外，《萬》片殺人後，還有段頗長的緊張棄屍戲，然後過很久，大反派被殺的事情才揭露。這都是美國片對於情理

兼顧的要求，棄屍上的細節既建立緊張的氣氛，也是鋪排整段劇情合情合
理的手段。但《人》片把這些都刪掉，因為《人海奇女子》是部文藝片，
那些棄屍的細節，是創作者覺得缺乏「感情」描寫的多餘的東西，只需草
草帶過即可，於是造成後來的三人爭認罪情節少了奇峰突出之餘卻又入情
入理之處。一部美國的黑色電影，經過香港編導的變壓改造，成了一部華
語「文藝片」，從一個同情的角度講述母親為愛而飽受打擊煎熬的故事。
《人》的製作其實在當時已不俗，布景服飾都講究，但是比起《萬》來，

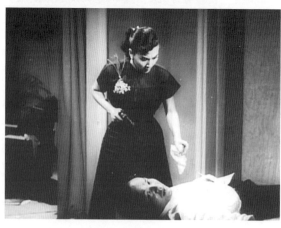

《人海奇女子》（1952）

從劇情看，僅是一個比較粗糙的改編，很多地方其實都變得很急促，缺乏情緻。這次很認真細看，陳雲裳的演技還是比較稚嫩的，很多感情都給人勉力擠出來的造作感，有欠自然，在芭芭拉・史坦威高超的演出一比下，難免相形見絀。

　　《人海奇女子》還有個重拍版。1958年新華公司把《人》片的橋段改過重用，連類型也改了，那就是鍾情、金峰合演的歌唱愛情喜劇《一見鍾情》（1958）。雖然也是空難誤認身分，但鍾情再不是懷了孩子的落泊女郎，所以她只是被誤認作金峰的未婚妻，金峰也沒有同乘飛機而死。後來的劇情是金峰回來，假裝另一個身分來監視她。原片已多巧合，本片再加以粗劣的改動，變得很兒戲。《萬刧紅蓮》雖然不出名，但原來它的重拍版之多，也真教人不敢小覷。除了香港這兩個重拍版之外，1960年有一個日本版，名字叫《死者との結婚》，導演是沒有名氣的高橋治，但男女主角則是大島渚的妻子小山明子和愛將渡邊文雄。到1970，則有一個印度版 *Kati Patang*，這部影片還十分賣座。1983則有法國版 *J'ai épousé une ombre*，這部戲曾在香港上映，叫《唔嫁又嫁》。1996美國也重拍過一次，但改編成喜劇，由莎莉・麥克琳（Shirley MacLaine，港譯：莎莉・麥蓮）主演（演的當然是老太太的角色），叫做 *Mrs. Winterbourne*，台灣譯作《1996麻雀變鳳凰》。但是尚不止此，它還曾被改編成台灣的電視劇。2004台灣製造了一部夏于喬、鄭元暢合演的偶像劇《愛情魔戒》，這部劇的劇情前設便是和《萬》片完全一樣，也是懷了孩子的女主角，因為火車失事（連戴上戒指的情節也一模一樣）而被誤會，頂替了另一個人的身分。當然一部電視劇長度比電影長得多，劇情自然多了很多變化。雖然不是一部影史上的名片，《萬刧紅蓮》其在多個不同國度獲得的模仿抄襲，尤其在華人世界竟然三度改編，也算是個小小的傳奇。

原刊於香港電影評論學會網站

《教我如何不想她》教我想到它

　　每個年代的電影創作人都有他們的時代偏見，只要從大量作品中細心觀察，自能看到當中一套「不成文法」，構成那個時代的成規。成規既有技術上的，也有編劇創作上的。以文藝片而言，1950-60年代的香港電影，無論國粵語片，雖然高唱愛情至上，但是他們對愛情的刻畫有很多觀念上的限制。例如他們不大談老年人的愛情，更不會談年齡差異較大的忘年戀。我們看中聯公司出品的《家》（1953）便會明白當中情由。在《家》中，女主角鳴鳳（紫羅蓮飾）是高家的婢女，因為高老太爺要把她嫁給一個相好的老人馮樂山（陳皮飾）做妾侍，她因為不想毀了自己一生而寧願自殺。那個年代，老年人娶年輕女子，是體現了封建社會剝奪戀愛權利、壓逼人的典型例子。在這個思維的主導下，電影中老夫少妻的關係，放在劇情中，是用來呈現女性不幸之用的。像粵語片《婦道》（1955）中白明演的年輕女子嫁給年邁的麥炳榮，國語片《雪裡紅》（1956）中李麗華嫁給王元龍，都是同一個道理。

　　循著這個基本認識便可以留意到易文、王天林合導，葛蘭主演的《教我如何不想她》（1963）的特別之處，因為它談的是一段老夫少妻的恩愛關係。《教》片故事述夜總會樂師杜子平（雷震飾）獲得赴日深造三年的難得機會，雖與任歌舞女郎的女朋友李美心（葛蘭飾）經歷過難捨難纏的一段時光，還是赴日去了。李美心轉而參加了一個老團長金石鳴（喬宏飾）領導的歌舞團作旅行演出。李由於才華出眾，迅即成為全團明星，但在成名後卻發現自己懷了杜的孩子。表面嚴肅冷漠的金石鳴知道她的情況，竟自己當眾宣布他和她的婚訊，從而為她掩飾。李順利誕下女嬰，金石鳴的歌舞團卻因沒有了李而經營失敗。李遂復出唱歌，成了家庭的經濟

支柱。李和金後獲富翁支持再組歌舞團，富翁新找了一個作曲家來合作，這位作曲家正是學成歸來的杜子平。杜子平看出李對自己餘情未了，而且女兒應是自己的，熱情地逼迫、懇求李離開金，與己復合。李見杜情深、金義重，去留之間難作取捨。

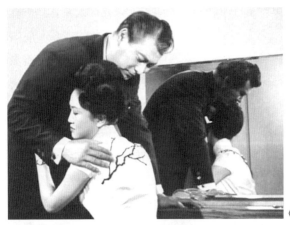

《教我如何不想他》（1963）

《教》片中金石鳴與之前國粵語常見的老夫形象完全不同，他不是卑鄙的老淫蟲，而是出於高尚的情操才與李結合，這不得不說是一個創作觀念上的突破。這個突破其來有自，那是來自1961年的美國片《春江花月夜》（*Fanny*），影片同年在香港公映。《春江花月夜》導演是約書亞·羅根（Joshua Logan，港譯：祖舒亞·盧根），演員有李絲麗·卡儂（Leslie Caron，港譯：李絲梨·嘉儂）、茂利斯·雪佛萊（Maurice Chevalier，港譯：梅禮士·司花利亞）和卻爾斯·鮑育（Charles Boyer，港譯：查理士·杯亞）等。至關緊要的，它是改編自法國作家馬瑟·巴紐（Marcel Pagnol）的劇作「馬賽三部曲」。馬瑟·巴紐與電影關係甚深，很多作品改編成電影，其中《戀戀山城》（*Jean de Florette*, 1986）、《恩怨情天》（*Manon of the Spring*, 1986）、《初渡艷陽天》（*My Father's Glory*, 1990）、《告別艷陽天》（*My Mother's Castle*, 1990）在香港公映時都評價極好，

賣座也不俗。這四部電影是最早教港人為法國南部的普羅旺斯神往的作品。馬瑟‧巴紐的名作甚多，他的劇作「馬賽三部曲」——《馬里斯》（*Marius*）、《芬妮》（*Fanny*）、《凱撒》（*Cesar*）在1931、1932、1936依次改編成電影，已被公認為法國電影的經典。《凱撒》還由他親自執導。「馬賽三部曲」不單寫了一個愛情恩怨糾纏不清的動人故事，還生動地描畫了一批很可愛、富特色的馬賽人物，其豐富逗趣的細節，並不是再改編的美國版《春江花月夜》可比的。

美國片《春江花月夜》雖然英文名只是「芬妮」，但其實把三部曲的劇情都溶了進去。故事述法國的馬賽港，酒吧之子馬里斯夢想成為海員去遊歷世界，他的愛人芬妮知道他不圓夢便終生抱憾，雖然身子已給了他，仍然騙他自己將嫁給年紀老大的富有鰥夫帕里斯（Panisse），馬里斯於是憤而離開她出海去了。馬里斯離去後，芬妮珠胎暗結，為了不令家人蒙羞，芬妮找曾向她求婚的老鰥夫帕里斯，道明真相，問他還願意娶她否。帕里斯不計較芬妮的情況，與芬妮結婚，保存了她及其家人的臉面，更待她的兒子如己出。一段日子後馬里斯回來，見到芬妮已嫁，知她餘情未了，也知道兒子是自己的，一度提出芬妮帶兒子跟他一起走。就在芬妮情不自禁不知如何是好之際，馬里斯的父親凱撒到來，說芬妮不能這樣對不起帕里斯，馬里斯只好黯然離去。到後來兒子長大了，與帕里斯重逢，又生出一段變化。《春江花月夜》最特別的處理，是對帕里斯的處理，擺脫那種老色鬼貪戀年輕少女醜態百出的套路，而呈現這個角色自有其高尚重情義的一面。

《教我如何不想她》和《春江花月夜》的戲劇結構極之類似，但《教我如何不想她》是歌舞片，故事背景及角色的設計，與《春江花月夜》完全不同，單憑結構及主要劇情的類似，說它沿襲自《春江花月夜》好像還未完全足夠，需要一點更細緻的觀察。《春》片中男主角既與女主角發生了關係，但又想赴外地追求夢想，結果才構成女主角獨自面對未婚懷孕的社會壓力。男主角既想往外發展又放不下女主角的感情，構成前段的戲劇

張力,兩片一樣之外,解決方法也如出一轍,就是通過明慧的女主角自我犧牲,撒了個謊。在《春》片是馬里斯覺得出海會對不住芬妮,但芬妮知道他不試過不會死心,於是謊稱她已打算嫁給帕里斯,馬里斯憤而離去,芬妮則傷心暈倒。在《教》片中,杜子平為了李美心,不惜改機票留下來與她道別,李怕他捨不得自己,便裝作對杜子平毫不上心,說大家出來玩玩就好了,何必認真,杜才願上機,杜離開後她才敢傷心欲絕。兩段相同的處理俱見當中沿襲的痕跡。另外,喬宏演的金石鳴,從《教》片的劇情而言,並不需要角色是老人,但《教》片還是把喬宏頭髮染成花白來顯出年齡差異,則顯然是依從《春》而留下的痕跡。加上這些細節,《教》片是基於《春》片的再創作,證據便更加充分了。當然,每個異文化的改編總會因應創作人對其觀眾能接受的心理而作出調節。《教》片便新增了一個很特別的情節:金石鳴和李美心完婚當晚,當李美心預備與金石鳴同床共枕時,金石鳴反而拿了鋪蓋一個人出大廳睡覺,以強調他娶李純是出於仗義,不佔她的便宜,從而為角色加分。這在原片中卻是沒有的事,帕里斯確是喜歡芬妮青春少艾的美色,娶芬妮雖有仗義一面,但二人還是有正常的夫妻關係。

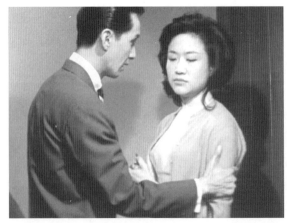

《教我如何不想他》(1963)

　　有了《教我如何不想她》的先例，我們再看楚原導演的《殘花淚》（1966），便看到其承襲源流。《殘花淚》改編自古克中編的商業電台廣播劇，影片以抗戰為背景，曾文健（周聰飾）以為妻子韓雪花（南紅飾）與幫會老大金老七（張活游飾）有染，憤而離港從軍。曾離去後兒子才出生，金老七為方便照顧曾文健一家，與韓假結婚。勝利後，曾重遇韓，誤會她果然拋棄自己，那自然是《春江花月夜》的變奏。只是《殘》片性的規範更嚴格，為了強調金和韓的關係只是假夫妻關係，金老七最後自白他早已失去性能力，以說服曾不用懷疑韓的貞節。楚應該知道《殘花淚》源出《春江花月夜》，因為他在1980年代把《春》再改編了一次，名字還是與《春江花月夜》極之類似的《良宵花弄月》（1987）。今次男主角是呂良偉，也是航海他去，女主角是龔慈恩，而假結婚的對象則是霍耀良演的阿基。不過霍耀良演的基並不是老人，而是一個被誤會不愛女人的男人，劇情重點也變成霍的角色如何抵受與龔一起，但不能有性關係的煎熬。

　　女主角未婚懷孕，男主角知情下仍與她假結婚，在《春江花月夜》之前，1950年代已可以見到，只是並非嫁給個老頭而已。我見到的例子是唐滌生編劇的粵劇《火網梵宮十四年》。這個粵劇曾在1953及1958年兩度改編成電影，兩部影片好像都失傳了，我都沒機會看，但聽過芳艷芬、任劍輝、麥炳榮版的唱片。雖說是魚玄機的故事，但《火》的劇情和魚玄機的記載關係不大，劇情接近完全虛構——魚玄機的愛人溫璋下獄，魚卻珠胎暗結，李憶由於母親病危，寧願與有孕的魚結婚以慰母親。到溫璋出獄，以魚不忠、李憶奪愛而生恨。這其實和「馬賽三部曲」的劇情不無類似，但粵劇創作於《春江花月夜》之前，自無抄襲《春江花月夜》的可能。只要細究「馬賽三部曲」的改編歷史，便可理解。除了1930年代的法國版及《春江花月夜》之外，「馬賽三部曲」在1938年還曾改編過一部美國版，名字叫 *Port of Seven Seas*，影片1939年在香港公映，譯作《四海為家》，唐滌生當時在香港，完全有可能看過影片。這很可能就是《火網梵宮十四年》與「馬賽三部曲」劇情相似的原因。

《春江花月夜》不單對香港片有影響，即使在台灣，也有一個明顯以《春江花月夜》為藍本的電視劇，而且還是香港傳奇女星蕭芳芳演出的唯一一部台灣電視連續劇，那就是在1980年台視播放的《秋水長天》，蕭芳芳還憑該劇獲得金鐘獎最佳女主角。劇中蕭芳芳飾演的向依虹是個帶著女兒的寡婦，又是個能幹的職業婦女，與在關渡的牧場小開夏臨秋（劉德凱飾）熱戀，但被夏家及原來的夫家反對。依虹與臨秋訂婚發生關係後，臨秋被家人逼去美國留學。依虹發覺自己懷了臨秋的孩子，卻收到臨秋移情別戀的訊息。依虹為了未出世的孩子，嫁給年紀差很大的上司李維帆（曹健飾）。婚後某天，臨秋回來要續前緣，維帆雖想讓愛，但依虹卻堅決留在維帆身邊。《秋水長天》是三十集連續劇，劇情自然穿插了很多其他副線，時代移到1980年代，角色們的背景和性格都會有不同。像李維帆知道依虹和臨秋餘情未了，自己身體又有狀況，便惡待依虹，想讓她對己死心，便是《茶花女》傳下的經典情節，只是性別反轉地運用。但是只要認真對比「馬賽三部曲」及《教我如何不想她》，《秋水長天》無論戲劇結構、人物關係和故事進展的基本輪廓還是與兩者極之接近的。向依虹就是「三部曲」中的芬妮及《教》片中的葛蘭，夏臨秋就是「三部曲」中的馬里斯及《教》片中的雷震，李維帆就是「三部曲」中的帕里斯及《教》片的喬宏，女主角的抉擇最後也和三部曲中的芬妮一樣。

以上這些例子見到，「馬賽三部曲」是繼《茶花女》之後，另一部影響華語文藝片深遠廣泛的法國文學作品。

原刊於香港電影評論學會出版的《HKinema》第47期，2019年7月。
經增補而成

世上只有媽媽好

《慈母曲》中的慈母與逆子

　　除了愛情，華語文藝片另一大類別是家庭倫理。在家庭倫理片中，「慈母」或「母愛」是一個重要的主題。孫隆基先生在《未斷奶的民族》一書，對於近代中國文學及電影中廣泛地以母愛為主題，「媽道主義」流行的現象有很敏銳的觀察和深入的分析。即使到今天，香港人有句俗語說：「我都有阿媽生。」中國大陸人咒罵別人愛說「你媽死了。」我們仍可以在華人文化中見到這種母親神聖不可侵犯的形象。我自己在追查華語影片的源流時，卻發現在歌頌母愛的電影中，原來不少有著外國文學及電影的淵源。其中朱石麟和羅明佑合導的名作《慈母曲》（1937）便是一個很重要的例子。

　　《慈母曲》講述林楚楚飾演的慈母，雖然撫養了六個孩子長大成人，但結果卻無人奉養，要跑去老人院住，受人救濟，晚境淒涼。廣東有句俗語叫「九子團圓父抵飢」，描述的也是類似的境況，常被老一輩的人用來勸導孩兒要孝順。《慈母曲》看起來完全是中國傳統情感的表達，只是性別微妙地由父親轉為母親。但原來《慈》片並不是原創，而是抄襲自一部多番攝製的美國片 *Over the Hill to the Poorhouse*。[1]

　　電影 *Over the Hill to the Poorhouse* 來自兩首相關的詩，分別為〈越過山丘到濟貧院〉（"Over the Hill to the Poorhouse"）及〈自濟貧院越過山丘〉（"Over the Hill from the Poorhouse"）。兩首詩的作者是十九世紀的美

[1] 我在 2011 年介紹香港電影資料館出版的《中國電影溯源》一書時，已曾指出《慈母曲》改編自美國片《慈母》（*Over the Hill to the Poorhouse*, 1920），見《香港電影資料館通訊》第 58 期，2011 年 11 月，頁 10-13。現在英文維基百科的 *Over the Hill to the Poorhouse*（電影）也有述及兩片的淵源。

國密西根州詩人威廉‧卡爾頓（Will Carleton），兩首詩均收入其詩集《農場民謠》（*Farm Ballad*, 1873）。〈越過山丘到濟貧院〉從一個七十歲母親的角度，講述她辛苦養大六個孩子，當最後一個孩子都成家後，她卻從此居無屋，因為每個孩子都總有理由覺得她不宜同住。

Over the Hill to the
Poorhouse（1908）

詩中有一段頗為辛辣的譴責：

> 我跟著寫信給麗貝加，我那住在西部的女兒，
> 同時給距她不遠的艾薩克，和她距離不過二十哩，
> 他們一個回說那裡太暖不宜像我這樣老的人，
> 另一個則說那裡天氣實在太寒冷。

> An' then I wrote to Rebecca, my girl who lives out West,
> And to Isaac, not far from her—some twenty miles at best;
> And one of 'em said 't was too warm there for any one so old,
> And t' other had an opinion the climate was too cold.

結果母親只好住進濟貧院。〈越過山丘到濟貧院〉與白居易〈燕詩〉異曲同工，同樣描述母親辛勞養大兒女後卻不獲反哺，所以與中國人的感性，可說十分配合。〈越〉詩中，母親敘述者有六個兒女，卻只提到五個兒女不想她住在自己家的情況，原來是留下伏線給續篇〈自濟貧院越過山丘〉。〈自濟貧院越過山丘〉由原詩沒提過的兒子的角度敘述，他原是家中的不肖子，所有兄弟姊妹都看不起他。他曾因盜馬的罪名入獄，出獄後改過自新，離開家庭往西部掘金發跡，收到母親住在濟貧院的信息後，回家鄉買下已出售的祖屋，到濟貧院接回母親。他到濟貧院那一刻，母親正在卑微地擦著地板。這兩首詩加起來，人物、情節、場景都很豐富。在二十世紀福斯公司（港譯：二十世紀霍士公司）1931年出版的 *Catalogue of the Stories and Plays Owned by Fox Film Corporation* 一書中，清楚注明福斯公司擁有這兩首詩的版權，並以之攝製了1921（實為1920）年和1931年兩個電影版。

在福斯公司的兩個改編版之前，影片在1908年已曾被改編成為默片短片，名字沿用第一首詩〈越過山丘到濟貧院〉（"Over the Hill to the Poorhouse"），編劇還是「美國電影之父」格里菲斯。影片保存了12分鐘的殘本，在美國國會圖書館網站可以看到。劇情和原作的內容差不多：母親分了家產給兒女後，他們都不讓她住在自己家，旅館住不下，最後只好住進濟貧院。一向最沒出息的兒子卻最善良，知道後跑去濟貧院把母親接回家住。

福斯公司在1920年把這兩首詩改編成默片長片 *Over the Hill to the Poorhouse*，影片曾在1924年上海和1925年香港放映，均是譯作《慈母》。《慈母》在美國十分賣座，女主角是 Mary Carr（上海譯作「蔓蘭卡」），因演出本片而聲名大噪。根據英文維基百科，影片有一個拷貝在法國，自是不易看到，但是仍可以在一些著錄中找到其故事。除了原來的基本劇情，這部影片也增加了兩個關鍵的情節。原詩兒子曾酒後盜馬，但影片改為真正犯案的是父親，兒子約翰只是犧牲自己代父認罪。另一項特別的情

節，則是約翰出獄後到西部謀發展，一直有寄錢給大哥艾薩克用來養母親，誰知艾薩克逐走母親之餘，還把錢都侵吞了。[2] 這兩個關鍵情節，都令到影片更富戲劇性，長子侵吞錢財部分，被所有後來的影片沿用。

　　有聲片出現後，福斯公司在1931把公司這部賣座資產重拍出一個有聲版，片名簡化為 *Over the Hill*，香港在1932年公映時譯作《慈母淚》。導演是亨利・京（Henry King），今天名字不是十分響亮，當年是有名的大導演。女主角是 Mae Marsh，原是默片演員，在演本片前已接近退出影壇，數年沒有拍戲。要她演出有聲片她一度遲疑，但結果演出效果很好，從此再度活躍，後來演過約翰・福特（John Ford，港譯：尊・福）的《怒火之花》（*The Grapes of Warth*, 1940，港譯：《美國的大地》）等多部名片。《慈母淚》有拷貝留下，但一直未有重新發行，我也無緣得睹。英文維基百科有相當詳細也應該可靠的故事，可以參考。影片前段以兒子強尼（Johnny）作主線，他自幼便得不到父親歡心，而且總是代兄弟受過。長兄艾薩克成績好，但品行差，卻討得父親歡心。眾兄弟長大成人後，一次聖誕前夕，眾人回家探父母。晚餐後父親外出偷運私酒，行將被逮時，強尼代替他坐進被阻雪中的車子，結果被捕，判刑三年。強尼在獄中時，父親未能澄清他的罪行已死去。他出獄後便離開家鄉往西雅圖謀生，但仍按月寄錢給大哥艾薩克作奉養母親之用。大哥侵吞了這些錢，卻又不讓母親住自己的家。劇情跟著以母親的遭遇為主。母親到其他兒女家住也是處處碰壁，最後只好住進濟貧院。強尼發跡回來，知道情況，怒打艾薩克，跟著到老人院找母親。母親正在洗擦地板，他把水桶踢掉，接母親回家。影片前段為強尼建立比較戲劇性的情節，令強尼的性格更突出，也為影片鋪排出一個戲劇性重心，並把劇力帶到下段母親的劇情和最後的高潮爆發，確有其技巧。

2 劇情整理自 Kim R. Holston. *Movie Roadshows: A History and Filmography of Reserved-Seat Limited Showings, 1911-1973*, McFarland & Company, 2013, p. 21。

　　在朱石麟的《慈母曲》之前，中國已改編過 *Over the Hill to the Poorhouse*，那是 1926 年史東山導演，朱瘦菊編劇的默片《兒孫福》。影片現在保留了四十多分鐘的殘本，在網路上可以找到。我也找到刊有影片本事的特刊。演母親的是女星周文珠，她當時相當年輕。演好兒子介曉的是王次龍，「銀壇霸王」王元龍的弟弟，後來娶了周文珠。王次龍起初是演員，後來也有任導演，抗戰時來香港定居拍戲。在香港淪陷後，1942 年病逝。《兒孫福》的基本架構也是母親養大一群兒女後，最後卻無法找地方棲身，但劇情並不完全依美國默片《慈母》，她無法住進兒子家是因為兩個兒子到了城中工作。她的受苦主要是住大女兒家時，富有的女婿除了把她當傭人外，還對她斥罵。大女兒知她要走，口中勸阻，手下卻忙著幫她打好包袱。母親後來也沒有住進濟貧院。她到城市乞食時遇見了好兒子介曉。但影片又保留了好兒子把錢託付壞兒子，卻被壞兒子侵吞了的這個關鍵情節，由此可以見到它受到《慈母》的影響。另外，值得一提的，兩個美國電影版中侵吞錢的都是大兒子，但是在《兒孫福》中，好兒子是大的一個，小的一個才是侵吞錢的壞兒子。這個改動相信是編劇就當時的社會觀念做的，因為好兒子到結局要教訓壞兒子，民國初年的中國大概還有相當強的尊卑觀念，不好叫弟弟教訓兄長，於是善惡兩個兒子身分作出調動，由兄長教訓弟弟，在當時看來，相信會順理成章一點。

　　比起《兒孫福》只是採用了《慈母》的一些重點劇情，朱石麟、羅明佑的《慈母曲》在劇情上更加緊貼原片。[3]影片中演母親的是黎民偉的妻子林楚楚，飾演排行第三的好兒子是演員張翼，侵吞了奉養母親錢的大兒子，則是由洪警鈴飾演。影片攝製於 1937 年，仿效的對象應是福斯公司 1931 年的有聲片版本《慈母淚》。以《慈母曲》和《慈母淚》對應，不單基本故事完全一樣，連分場及一些細節都很類似。好像眾兒子上學，哥哥用彈弓戲弄了老師，卻把彈弓放在三弟書桌內，結果老師以為是三弟

[3]《慈母曲》有完整保存下來的版本，並發行了 DVD。

幹的，因而責罰了三弟。《慈母淚》有同樣的好兒子代兄受過的情節，只是過錯是哥哥畫了一幅老師親吻自己的圖畫。這情節在當年中國大概太過離經叛道，於是作了適當的修改。又如父親犯的罪，《慈母淚》是偷運私酒，中國沒有禁酒令，於是《慈母曲》改為父親偷米。此外，好兒子有個對他不離不棄的女友，兩片均如此。《慈母曲》有一處，卻似直用原詩。林楚楚演的母親在經歷過長子、四子、長女的家庭都不宜居後，曾同時寫信給次子及次女求援，二人比鄰而居，分別覆信，一個說那裡太冷，一個是那裡太熱，不宜母親居住而回絕了。儘管影片在劇情上有很重的原片影子，但是朱石麟在導演技巧方面有相當大膽的探索。影片有段講林楚楚在次女家，由閣樓爬下來摔倒，畫面只見著她的腳倒行下梯，跟著一摔，便充分表達到劇情及其戲劇性，可說匠心獨運。另外，三子張翼知道大哥洪警鈴的忤逆，拉著他去濟貧院見母親，其中一個外景跟拍鏡頭長達一分鐘，以當時言，觀念既新，難度也高，這麼長時間的跟拍鏡頭在1949年前的中國電影中大概絕無僅有。

不單1949年前的上海改編過，戰後的香港粵語片也曾兩度改編 Over the Hill to the Poorhouse。第一部是1954年吳回編劇導演的《母親》。[4]演母親的是白燕，演好的二兒子是張活游，演壞的大兒子則是金雷。集編導於一身的吳回，顯然覺得把大兒子寫得越壞，觀眾對他越反感、越憎恨，母親的凄慘遭遇便越獲得同情。於是白燕飾演的母親一角，原本開有一家雜貨店，自給自足，為了滿足大兒子的充闊，把它變賣，才致後來無法養活自己。美國版《慈母淚》寫富有的兒子侵吞外地兒子寄回家奉養母親的錢，

4 根據香港電影資料館出版的《香港影片大全第四卷1953-1959》，頁65《母親》條，說該片的原著是〔美〕卡力索（Helen Grace Carlisie）《過彼山》（*Mother's Cry*，或譯《慈母淚》）。《過彼山》的名字雖然正確，但作者應是威廉‧卡爾頓（Will Carleton）而不是卡力索，《慈母淚》和《過彼山》也是兩個不同作品。《慈母淚》有1948年的傅東華譯本，作者譯為嘉里色，雖然是一母四兒女的故事，但情節與 Over the Hill to the Poorhouse 和電影《母親》完全不同。反而秦劍導演，紅線女主演的粵語片《慈母淚》，才是真正改編自嘉里色（卡力索）的《慈母淚》。

以致母親淪落無依，本已相當戲劇性和誇張，但《母親》的劇情把壞兒子罪加一等，反映粵語片的煽情觀念，於是把角色描寫得臉譜化、極端化。

《母親》（1954）

　　《母親》之後，1961又有《母愛》。《母愛》編劇是盧雨岐，導演是曾經與吳回同屬中聯公司的珠璣。演母親的是「電影皇后」胡蝶，這次好的是大兒子，由馬龍飾演，有趣的是金雷再次演同一個壞兒子角色，只是今次改為二兒子，好讓好兒子教訓壞兒子時，不會出現弟弟懲誡哥哥的「逆倫」場面。《母愛》顯然是以《母親》為藍本，母親為壞兒子把雜貨店賣掉的劇情被保留了。比較特殊的是影片由蕭芳芳飾演小女兒，一直隨胡蝶一起捱苦及受辱。蕭在不久前以國語片《苦兒流浪記》（1960）演苦孩子而變成搶手童星，胡蝶也有在《苦》片客串。二人竟然成了一對「母女檔」，合演了多部粵語片，都是演一對捱盡人間酸苦的母女。既然加入了蕭芳芳，兩母女面對逆境時，胡蝶是忍氣吞聲，蕭芳芳是楚楚可憐地啼哭。金雷的壞兒子更不堪，除了害慘母親，又背著悍妻金屋藏嬌，結果連累母親，煽情之處比《母親》尤有過之。

　　除了華語片，日本和南韓均曾改編過 *Over the Hill to the Poorhouse*。小

津安二郎導演的《戶田家兄妹》（1941），明顯取了那個最不肖的兒子離開家鄉（影片中他去了天津），其他兄妹沒有人想母親住在自己家，兒子回來後大發雷霆的架構。但是小津只取大意，寄回來的錢被大哥侵吞的誇張情節卻沒有用到，此所以小津是小津。南韓名導申相玉的公司，也在1968年出品了影片的南韓改編版《越過山丘》。一首十九世紀的美國詩，到二十世紀變成一個廣被亞洲多國接受的電影故事，當中或許見證了由農業社會變遷成工商社會，傳統價值失落的抗拒和矛盾心情，由是反映在文藝作品中，是不同文化都同樣有感的。

..

本文原載於香港電影評論學會網站

《空谷蘭》──
第一個私奔的妻子，回家的母親

　　對華語世界影響力最大的外國文藝作品，不一定是該國的經典。在本書談《復活》時，提到英國作家哈葛德的《迦茵小傳》曾一度風行中國，便是一個顯例。這裡要談的《空谷蘭》也是一樣。今天一般讀者大概不會聽過《空谷蘭》的名字，但《空谷蘭》的電影曾經十分有名，是上海明星公司的一部招牌作，先後拍過默片和有聲片，而且其他公司亦改編不輟，一直到戰後1950-60年代，仍然有新的改編出現。而它正是改編自一部不大有名的外國小說。

　　《空谷蘭》譯自黑岩淚香的小說《野之花》早有記載。把小說《空谷蘭》譯成中文的，也是《迦茵小傳》的譯者包天笑。《野之花》本身也是譯作，但僅知道譯自一部英國小說，至於譯自哪一本小說，卻多年來未有說法。我曾嘗試搜尋，用一些著名的英國小說來對照，均未有所獲。結果謎底不是由自己解開，而是從研究者黃雪蕾教授的一篇論文知道底蘊。那篇論文是黃在2012年發表的〈跨文化行旅，跨媒介翻譯：從《林恩東鎮》（*East Lynne*）到《空谷蘭》，1861-1935）〉。[1]根據黃的論文，《空谷蘭》故事的源頭，來自十九世紀一本十分暢銷的「聳動小說」（Sensation Novel）《林恩東鎮》，作者是艾倫‧伍德太太（Ellen Wood）。但特別之處在黑岩淚香的《野之花》不是直接譯自《林恩東鎮》。黃引述日裔學者齋藤悟的研究，《野之花》譯自一個英國不知名作家夏洛特‧瑪麗‧布瑞姆

1 黃雪蕾的論文先以英文發表，名為"From East Lynne to Konguu Lan: Transcultural Tour, Trans-Medial Translation"，發表於 *Trans Cultural Studies*, No.2 (Dec. 2012)。後再以中文發表於《清華中文學報》第10期，2013年12月，頁117-156。

（Charlotte Mary Brame）基於《林恩東鎮》的改寫版《女人的錯》（*A Woman's Error*）。黃文除了介紹了這個源流，也以《林恩東鎮》、《女人的錯》、《野之花》及《空谷蘭》的小說，以及明星公司1935年版《空谷蘭》的殘本，作了比較研究，已十分完整。有些資料我至今仍無法得睹，像《女人的錯》、《野之花》、《空谷蘭》的小說及1936年版《空谷蘭》等。但她文章寫於2012年，後來有些資料又新出土了，像兩個《林恩東鎮》的美國改編版，也有些內容她沒有涉及，例如香港有多個《空谷蘭》電影版，這些資料足以可以讓我提供一些黃論文以外的個人觀察。

本文仍先由《林恩東鎮》這本1961年出版的英國小說開始。《林恩東鎮》是英國「聳動小說」的三大名作之一。[2]「聳動小說」這個類型興起於英國的1860年代，在當時非常流行，讀者眾多。在英國的小說傳統中，以想像為主的羅曼史和傾向現實主義的小說原本是兩個類別，但「聳動小說」把兩者合在一起。它的故事都發生於現實世界，沒有哥德小說中的怪物，講的也是一般人的愛情家庭故事，但它的情節卻是重婚、謀殺等聳人聽聞的現實，而且往往由一件足以毀掉人生的犯罪秘密作布局關鍵，這個關鍵的揭露構成結局的逆轉。它的懸疑性有點像偵探小說，但小說沒有偵探出現，劇情也不會單只圍繞偵查謎團。《林恩東鎮》故事述伯爵之女伊莎貝爾（Isabel）嫁給了深愛她的律師阿契鮑（Archibald），婚後育有一女二子。阿契鮑原有一個單戀他的女子芭芭拉（Barbara），芭芭拉由於有宗與弟弟性命攸關的案子需要不斷秘密找阿契鮑相助，令不知就裡的伊莎貝爾妒意漸生。終於這妒意被作客她家的法蘭西斯‧列文森上尉（Cap. Francis Levison）利用，令伊莎貝爾親眼目睹阿契鮑與芭芭拉私會。伊莎貝爾在妒火下喪失理智，拋下兒女丈夫，與法蘭西斯‧列文森私奔。她事後發覺法蘭西斯‧列文森是個無情無義的惡棍，即使她懷了他的骨肉他也

2 另外兩部是韋基‧柯林斯（Wilkie Collins）著的《白衣女郎》（*The Woman in White*）和瑪麗‧伊麗莎白‧布雷登（Mary Elizabeth Braddon）著的《奧德利夫人的秘密》（*Lady Audley's Secret*）。

不願與她結婚，她心死下斷絕與他的關係，兒子也夭折了。伊莎貝爾已身敗名裂，無處容身。一次火車意外，她受傷毀容，卻被誤傳死訊。她將錯就錯，改名換姓成為一名家教。對兒女的思念，令她甘冒被發現的風險，以新身分回去舊家任自己兒女的家教。看著原來的丈夫已另娶芭芭拉，見著兒女都不能相認，伊莎貝爾的心靈飽受煎熬。最後她的一個兒子威廉病死，她亦心力交瘁，死前向阿契鮑揭露自己真正身分，獲得阿契鮑的諒解而逝。

《林恩東鎮》出現於性壓抑非常重的英國維多利亞時期。小說把感情克制、事事有度的阿契鮑描寫成理想丈夫，與之相對的伊莎貝爾則是個感情強烈的妻子，而作者對她強烈的感情是有保留的。有趣的是作者把女性的強烈愛欲以嫉妒的形式來呈現。她不談伊莎貝爾對列文森上尉有任何不能自己的激情，卻描寫伊莎貝爾對芭芭拉的嫉妒令她失去理智。同樣的，芭芭拉不是歹角，但她也對伊莎貝爾有著強烈的嫉妒，先妒忌她嫁給自己單戀的愛人，到自己嫁給了阿契鮑之後，也是出於妒忌而對伊莎貝爾的兒女冷淡。另一種強烈的感情則是伊莎貝爾對兒女的母愛，澎湃激烈，令她不惜冒險偽裝回家親近兒女，日日近乎自虐地忍受著對兒女相見不相認的精神折磨而不捨得離去。作者曾借芭芭拉之口談婦德時，對太過親暱的母愛不無批評，但是全書最扣人心弦的地方，卻也就在伊莎貝爾在家中那段含羞忍辱，以超凡的個人痛苦來承擔自己的私奔罪咎一段。

小說除了伊莎貝爾高低起伏的感情線，還有另一條很重要的情節線。小說開始時，是芭芭拉的弟弟李察（Richard）秘密回家探母。原來他被當作謀殺犯，遭指控殺了他傾慕的女郎阿芙（Afy）的父親。李察向芭芭拉指天誓日並無此事，並提出真正兇手很可能是阿芙的秘密情人霍爾上尉。芭芭拉一直找阿契鮑解決的難題便是此事。這個情節貫穿全書，橫跨十多年。直到書的後段，對伊莎貝爾始亂終棄的列文森上尉到林恩西鎮與阿契鮑對壘競選，才揭露他就是霍爾上尉，並找到他的罪證，為李察洗雪冤情。誰是霍爾上校的在小說中起著懸念的作用。但真相的揭露不是通過

偵探精明的推理，而只是偶然出現的證據及證人，這是聳動小說與偵探小說的關鍵差異。

《林恩東鎮》風行英美，出版後不久，在英國美國都有舞台改編版，歷久不衰。到電影出現的二十世紀初，它成為美國電影熱門的取材對象。在默片時期，已有多個版本的短片或長片。現存最早的一個版本是1915年查佛斯·維爾（Travers Vale）導演的30分鐘美國版，僅交代了原著的基本劇情。1916年由女星希坦·芭拉（Theda Bara）主演的版本也尚存人間。影片雖然只有75分鐘，但是上述的兩條故事線影片都忠實地保留了。由於劇情繁複，影片只能集中在交代劇情上，很多重要的角色固然要刪掉，戲劇性場面也無法用心刻畫。霍爾上尉的真實身分在小說中大部分時間是個謎，而本片則一開始便說得一清二楚他就是法蘭西斯，放棄了原來的懸念效果。

East Lynne（1915）

相比起來，1931年由弗蘭克·洛伊德（Frank Lloyd，港譯：法蘭·萊）執導的同名有聲片（港譯：《東林恨史》）對原著作了翻天覆地的改動。[3]

3 影片有全本留存，但我所能看到的是在youtube上沒有最後12分鐘的殘本。

影片保留了原著中丈夫的姊姊康妮（Cornelia）一角，對羅拔（電影把阿契鮑的名字換成羅拔）像一個佔有慾強大的母親，在羅拔婚後仍支配著整個家庭，伊莎貝爾整天受她管束和排擠，連怎樣與兒子（把原著的三子女簡化為一個兒子）相處都由康妮說了算，羅拔卻一點都沒有察覺。威廉（法蘭西斯在影片中亦改名為威廉）上尉早認識伊莎貝爾，在訪問他們家時見到伊莎貝爾的婚姻生活並不愉快，向她傾訴對她餘情未了。儘管伊莎貝爾不無所感，但與他並沒有任何失德行為。但威廉深夜訪她一事被康妮見到，羅拔相信康妮之言，限令伊莎貝爾即時離開家庭，連見兒女一面都不可以，跟著與她離婚。伊莎貝爾與威廉成了一對苦命鴛鴦，流徙於國外。威廉原為外交官，也失去職位落泊巴黎。伊莎貝爾懷念兒子之情，日甚一日。普法戰爭，巴黎被圍，威廉被炸死，伊莎貝爾受重傷，視力將失去，她不顧一切回英國，要回自己的家見見兒子。由於我看的是殘本，沒有最後12分鐘劇情，只見到伊莎貝爾在舊僕之助進屋一場。以影片剩下時間之短，應不會發生原著中扮作家教入屋親近兒女的劇情。

　　從有聲片《東林恨史》看到，它不單把法蘭西斯殺人的情節線完全刪除，還把他由原著中徹頭徹尾的壞蛋反派，改成多情男子。原著中伊莎貝爾的失德沒有發生，她對生命的正當熱情被這冷酷的家庭掩埋。原著中的「理想丈夫」阿契鮑和他那個佔有慾極強的姊姊聯結成一道封閉的牆，既禁錮了女主角，又隔斷了她對兒子的愛。這個道德偏狹、寡情絕義的丈夫成了影片中的大反派。從這個改編版可以看到，由原著的1860年的英國到1931年的美國，社會價值觀作了很大的變動。對於男性，那種英國式的理智克制的理想型已不再，反而覺其虛偽偏狹。原著覺得女性太過強烈的感情無論做妻子和母親都不理想，但在此時美國卻已是肯定追求個性、對生命有熱情，於是有此完全顛倒的改編。**4**

4 洛伊德作這樣的改動與他曾執導《淪落風塵一婦人》（*Madame X*）有關，詳參本書《法外情》
　一文。

《林恩東鎮》在美國之外，還有另外一條往中國的發展的路徑。夏洛特‧瑪麗‧布瑞姆由《林恩東鎮》改寫成的《女人的錯》（A Woman's Error），由1872年7月至1872年11月連載於雜誌《家庭讀者》（Family Reader）上。[5]這篇小說曾在美國出版，作者名卻以伯莎‧克蕾（Bertha M. Clay）出之。日本翻譯家黑岩淚香在1900年把它翻譯成日文《野之花》，在報紙《萬朝報》上連載。包天笑在1910年開始在上海《時報》上連載其中譯《空谷蘭》，其後並出版單行本。小說翻譯出來後，曾由鄭正秋的新民社在1914年改編成「文明戲」演出。[6]後來鄭正秋成了明星影片公司其中一位老板，便聘包天笑為編劇，請他把自己翻譯的《空谷蘭》改編成電影劇本，由明星公司在1926年拍成了上下兩集的默片《空谷蘭》。[7]《空谷蘭》的故事如下：留學美國的世家子紀蘭蓀歸國後，往訪同窗好友的父親陶正毅及胞妹陶紉珠，告訴他們同窗已在美國死去的消息，並留下照顧二人渡過艱難的哀悼時期。蘭蓀與紉珠日久生情，決定結婚。蘭蓀之母雖一心想納蘭蓀表妹柔雲為媳，但為愛兒子還是勉為其難應承他與紉珠的婚事。二人婚後，質樸的紉珠難於適應虛偽的豪門生活，柔雲不忿紉珠嫁給了自己的意中人，想盡辦法令紉珠出醜，離間她與蘭蓀的感情。紉珠為蘭蓀生下一子良彥，在其周歲慶祝時，紉珠在花園見蘭蓀向柔雲直陳寧願當初娶了她，傷心欲絕，遂留書給蘭蓀告別，與婢女翠兒搭火車回娘家。披著紉珠披風的翠兒因事搭遲了一班火車，遇上火車出軌，翠兒遇難身亡，面目俱損，人們憑披風以為紉珠已罹難。紉珠秘密回到家中向老父告之真相，由於對蘭蓀心死，留在家中奉養老父。十四年後，蘭蓀已另娶柔雲，並且為柔雲開了一家學校。紉珠成了一個傑出教師，為著想念兒

5《女人的錯》出版年份來自一份網路上的文獻：“Charlotte M. Brame (1836-1884) Towards a Primary Bibliography”, Complied by Graham Law with Gregory Drozdz and Debby Mcnallly, Victorian Fiction Research Guide 36, May 2012, p. 28。

6 日譯本及中譯本的首刊年份及鄭正秋的文明戲改編年份，均同注1，頁124、126-127。

7 包天笑，〈我與電影〉，《大成》第3期，1974年2月，頁9-12。

子，改裝易名為幽蘭夫人，到柔雲的學校任教務主任，遇上來玩的良彥，二人迅即變得親近。柔雲亦生了一子柔彥，遂生謀害良彥之心。良彥得了重病，蘭蓀請紉珠到家中照顧兒子。柔雲在晚上想盜走良彥生死悠關的藥物，被紉珠阻止。紉珠自揭真身，柔雲大驚，出逃時重傷而亡。紉珠與蓀蘭重修舊好，一家團圓。[8]

　　影片由張石川導演，演陶紉珠的是張織雲，柔雲的是楊耐梅，紀蘭蓀的則是朱飛，紉珠等於《林恩東鎮》的伊莎貝爾，紀蘭蓀等於阿契鮑，而柔雲則等於芭芭拉。把《空谷蘭》的劇情與小說《林恩東鎮》作對比，女主角喪失了妻子、母親地位，誤傳死訊，多年後後改名換姓回到家裡以家教的身分去照顧、保護自己的兒子，這個最核心的情節自然獲得保留。另一方面，它完全刪去了法蘭西斯犯下謀殺罪的故事線，甚至把法蘭西斯整個角色都刪除掉，只保留了伊莎貝爾（紉珠）／阿契鮑（紀蘭蓀）／芭芭拉（柔雲）的三角關係。但情節劇不可以沒有反派角色，壞蛋的角色遂落在柔雲身上。原著中的芭芭拉並非壞人，只是陰錯陽差再加上法蘭西斯從中煽動，才致伊莎貝爾誤會了她與自己丈夫有染。《空谷蘭》中的柔雲則是處心積慮要奪走紉珠的妻子地位。更壞的是奪得紉珠的妻子地位後，還要加害紉珠的兒子。紉珠的角色也由原著中有虧婦道的妻子，變成一個道德純潔的妻子和母親，對愛情忠貞及保護自己的兒子。另外，女主角的階級身分也改變了。《林恩東鎮》的女主角是貴族之女下嫁中產，完全不懂中產階級婦女的持家之道，遂令男主角之姊康妮把持家務，當妻子當得極不痛快。《空谷蘭》女主角則是由平民嫁進縉紳之家，樸素的性格既不習慣上層社會的禮節，也適應不了其腐化荒淫。《林恩東鎮》把女主角的不適應是以其弱點來描寫，《空谷蘭》中女主角不適應卻是當作一種道德優點來歌頌。還值得留意的是《空谷蘭》對於女主角的誤傳死訊作了更細緻

8 故事整理自鄭培為、劉桂清編選，《中國無聲電影劇本》（北京：中國電影出版社，1996年），頁 558-580。

的設計。《空谷蘭》加了一個與紉珠外貌類似的婢女角色翠兒，由於穿了紉珠的披風遇上火車意外，被人錯當作是紉珠本人，才致誤傳死信。這比《林恩東鎮》的鋪排上複雜細緻了很多。以上這些改動應該都是在《女人的錯》已經出現，《空谷蘭》只是襲用。[9] 由《林恩東鎮》到《空谷蘭》，對女主角的處理改動分別尤大。《林恩東鎮》的女主角犯了私奔的錯，在小說中是有虧婦道，後來的照顧兒子既是受刑，也是贖罪。但包天笑據之翻譯的《野之花》，女主角應該已被改寫成賢妻良母的懿範了。

默片《空谷蘭》賣座成績十分好。有聲電影技術傳到中國後，明星公司便在1935年重拍出有聲版本，仍由張石川導演，「電影皇后」胡蝶演紉珠，高占非演紀蘭蓀，嚴月嫻演柔雲。1935年，胡蝶及明星公司其中一位老闆周劍雲代表明星公司出席莫斯科影展，攜去參展的影片中，除了胡蝶的代表作《姊妹花》外，另一部重點介紹的影片便是有聲片《空谷蘭》。胡蝶出席完莫斯科影展後，繼續遊歐，也曾先後在柏林、巴黎、日內瓦三個城市放映過《空谷蘭》。[10] 不單明星公司重拍《空谷蘭》，上海另一家大公司天一搶在明星之前拍攝了另一個有聲片版本，片名叫《紉珠》。由邵醉翁和高梨痕執導，演員則有范雪鵬、葉秋心、陳秋風。有聲版本不獨只有上海有。1940年，來自上海，與南洋公司（天一港廠改組而成）關係密切的導演洪仲豪，與另一導演楊弘冠在香港合導了第一部粵語版的《空谷蘭》。演紉珠的是黃曼梨，紀蘭蓀（本片易作紀蘭生）的是吳楚帆，柔雲的是容玉意。各個版本的故事都與默片大同小異。

戰後1954年，香港又重拍了一個粵語版，導演是關文清，白燕演紉珠，張活游演趙蘭生，梅綺演若仙（即舊版的柔雲）。影片保存了下來，是現時能見到的最早一個完整版。除了背景改為在廣州，更重要的是紉珠與蘭生父子的分離，並非由於以為丈夫變心而要出走，而是因抗戰時日軍

9 黃雪蕾的論文整理的《女人的錯》情節時，已無法蘭西斯相應的一線。同注1，頁130-131。
10 胡蝶，《胡蝶回憶錄》（台北：聯合報，1986年），頁111-195。

轟炸，紉珠回屋取物受炸傷，蘭生遍尋不獲，在母親催逼下離開廣州到香港，並另娶若仙。戰後紉珠也來到香港，跟著發生紉珠喬裝任家庭教師教自己兒子，免得他受後母毒害的核心情節。紉珠毀容一節，與《空谷蘭》不同，反而更接近《林恩東鎮》。白燕演喬裝後的紉珠，毀容再加上戴假髮加黑眼鏡，也接近1916年默片《林恩東鎮》希坦·芭拉造型。關文清是由美回國的導演，1910年代時他正在美國，或許看過該片以之作參照亦不出奇。本片還有值得一記之處，是演兒子的童星阮兆輝的回憶：他被後母若仙虐待的戲由於演得太逼真，當時的電影檢查官余希蓮特別找他調查，看看拍攝過程是否遭了虐待，被阮引為美談。

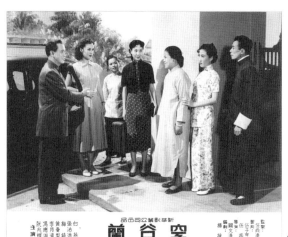

《空谷蘭》（1954）

　　除了粵語片，香港的廈語片也曾改編《空谷蘭》，導演是陳煥文，演員是江帆、黃英、黎明。廈語片一般不會在香港公映，而是輸出到說閩南語華人的地方。影片先是在1956年1月在菲律賓上映，同年3月在台灣改名《恩怨夫妻》上映。一年之後，台灣的台語片影業初興，也攝製了一部台語版本的《空谷蘭》，在1957年公映，名為《母子淚》，主角是柯玉霞、黃志清、鍾英。它的廣告強調「本省攝製」、「本省故事」、「本省情

調」，影片改編自一再轉譯的英國小說，自然說不上是「本省故事」，但是當時台語片初興，與來自香港的廈語片作競爭，自然以「本省」作號召。它的導演是宗由，編劇慕容鍾（1961年到了香港，繼續寫作生涯，最有名的筆名是蕭銅）均是外省籍影人，該是以上海的《空谷蘭》作藍本。

　　華語片中，《空谷蘭》的最後一部正式改編作品是國泰公司在1966年攝製的國語版。易文編劇和導演，林翠演「空谷蘭」金玉蘭（對應紉珠），張揚演魏孟元（對應紀蘭蓀），來自台灣的女星夷光演錢自芬（對應柔雲）。易文這個版本改編的幅度較大。它雖保留金玉蘭嫁給豪門之子魏孟元，然後被他表妹錢自芬取代的情節，但是再不像之前的版本是她誤會了自己的丈夫變心，倒是在對金早有偏見的魏家，上上下下把金玉蘭與好友李炳生（王琛飾）的感情刻畫成奸情，令魏孟元對之誤會。金玉蘭也造成了離家後已死的誤會，但她沒有化身成家教回家，她只是在魏家婢女的幫助下，時常秘密回家探望兒子，令到魏家疑神疑鬼，錢自芬更終日不安。最終金玉蘭在錢自芬毒害兒子時現身，令到錢驚惶逃走時出意外身亡。表面上雖然頗多相同，但是母親裝成家教親近和保護自己的兒子，是《林恩東鎮》及《空谷蘭》最核心的劇情。當易文把這個最具戲劇性的設計去掉，也就令劇情的吸引力大減，整部戲頓然平淡下來。

　　由1926年到1966年的四十年，《空谷蘭》電影構成了一闋持久的母愛頌歌。一方面，它強調一個女性最強烈的感情，就是母愛。女主角在相信丈夫變心後可以放棄婚姻，但是她不能放棄的卻是對兒子的愛。至於這種母愛的呈現，卻是反映在對兒子身體的照顧上。其實不同版本的《空谷蘭》兒子年齡的差距相當大。一般是幾歲的孩子，但像1926年默片版的，其實已是個15歲的青少年。但是通過孩子患病的情節，變成了需要母親不眠不休全心全意的照顧（並從壞人手中保護孩子）。這是《空谷蘭》對母愛母子關係的呈現方式。母親在照顧孩子之外，怎樣教育他們，怎樣接受他們的成長後的獨立個體地位，是這個階段的文藝片鮮有觸及的。

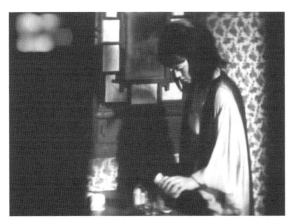

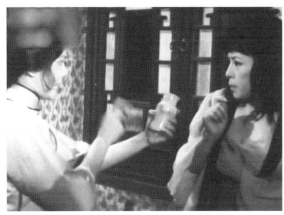

《空谷蘭》（1966）

　　儘管上述已談了多個《林恩東鎮》及《空谷蘭》的不同版本。但是在這些明顯的承傳及改編以外，還有兩個很特殊的發展脈絡，值得談談。第一個例子是美國的，而且是前文談過的一本書。那就是康乃爾・伍立奇（Cornell Woolrich）1948年以筆名William Irish寫的黑色小說《我嫁了一個死人》（*I Married a Dead Man*），後來拍成了電影《萬刦紅蓮》（*No Man of Her Own*），再改編成國語片《人海奇女子》。《我嫁了一個死人》講一個女郎冒名頂替了豪門媳婦的身分，表面看與《空谷蘭》或《林恩東鎮》完全不像，但認真比較，《我嫁了一個死人》好像是以《空谷蘭》的關鍵

橋段用相反的方向來發揮的。兩個故事的情節關鍵都是一場火車意外,在《空谷蘭》是女婢因穿了豪門媳婦女主人的披風而被當成女主人死去。《我嫁了一個死人》卻是苦命女遇上豪門媳婦,火車意外時因為代為戴上對方的戒指,而被當作了該媳婦。《空谷蘭》是女主人以另一重身分回到自己的家,原來熟識的家人都以為她是一個陌生人。《我嫁了一個死人》是苦命女冒充了豪門媳婦,在一個完全陌生的環境中一步步把對方的角色扮演好。《空谷蘭》始於男女之愛而終於母愛,《我嫁了一個死人》始於母愛(苦命女為了剛生下的兒子才想到頂替身分留在豪門)而終於男女之愛。種種線索,看來就像《我嫁了一個死人》以《空谷蘭》故事為藍本,作逆方向的處理來發展出一部面貌完全不同的新小說。《我嫁了一個死人》自然不會是套用《空谷蘭》,卻有可能是以小說《女人的錯》(而不是《林恩東鎮》)為藍本來重新發展的。

另一個特殊例子則是台灣的,那就是瓊瑤1969年的小說《庭院深深》。《庭院深深》背景是1965年的台灣,由美國歸來的方絲縈上任小學教師,認識瞎了雙眼的茶園主人柏霈文,受他聘請,任他女兒亭亭的家教展開故事。但假如依小說的時序重組的話,故事始於十年前。工廠女工章含煙被老闆柏霈文瘋狂愛上,不計較她的過去,娶她為妻。但柏的母親不喜歡,令章含煙在柏家的日子非常難受,柏霈文由於忙於工作,沒有留意到。只有他的好友高立德同情含煙,時加照顧,反而因此招來二人通姦的流言。含煙生下女兒後,終於難耐柏家的種種,於是投水去了。但她沒有死,還去了美國留學,改名方絲縈歸來任小學教師,當了自己女兒亭亭的班主任。她發現亭亭被後母愛琳虐待,為了保護女兒,不惜回到柏家任家教,把被愁雲慘霧籠罩的柏家逐步變得充滿朝氣。甚至幫愛琳脫離這段她一點都不能忍受的婚姻。最後才自揭身分,饒恕柏霈文,與他破鏡重圓。經過這樣的重整,只要對比一下《空谷蘭》,無論基本故事以至很多重要情節及關係安排,都是驚人地類似。好像女主角先任學校的教師,後來進家裡貼身照顧兒子(《庭》是女兒),也如出一轍。瓊瑤是一個很有創

作力的小說家。我估計她不一定看過《空谷蘭》，可能只是聽來的一個故事梗概，再重新處理。而她的很多處理，都比《空谷蘭》高明。從情節來看，最大的一個改動，是讓柏霈文瞎了眼睛。《空谷蘭》最困難的是要讀者／觀眾相信改了裝的女主角可以回到舊家，足以令到與她曾長久生活在一起的人認不出來。之前的版本多用毀容與改裝，而《庭院深深》則利用男主角眼盲，再只留下少數柏家的人來解決。有些地方瓊瑤也用她自己的愛好來寫。例如後母愛琳這個角色，雖然大部分時間都像個反派，但瓊瑤讓章含煙理解到她這段婚姻不快樂的一面，讓她自然離去，不必把愛琳寫成毒辣婦人來成就章含煙與柏霈文破鏡重圓，是瓊瑤的高明處。此外，方絲縈與女兒亭亭的感情互動，由發現她的不快樂，到一步步關懷她，給她以愛，令她變得開朗。比起《空谷蘭》中兒子幾乎只是個活道具，亭亭這個角色便生動得多。這段母女情比起當時很多只靠女兒淒慘命運來催淚的文藝片俗套都要出色。甚至《空谷蘭》很差勁的男主角，經變成柏霈文之後，也變得值得愛起來。全書的敘事方法也令到整個故事的情節發展不同。小說由方絲縈的回到柏家展開，長時間讀者都不會知道她與柏家過去的關係。中間很多模糊之處其實都已暗示了真相。令到小說帶有原著所無的懸疑性，卻又保留了女主角在回老家時的愛恨交纏的心理狀況。

　　《庭院深深》是瓊瑤當年一部成功的作品。在不久的1971年便改編成電影，由宋存壽導演，歸亞蕾演章含煙，楊群演柏霈文，李湘演愛琳。本片的演員都很出色，歸亞蕾風華正茂，由女工演到時代女性，絲絲入扣，楊群亦儒雅得令柏霈文活起來。其他如李湘演放蕩的愛琳，傅碧輝演毒舌的柏母，都有上佳的演出。假如把它也當作一部《空谷蘭》，它應是現時所能見到的最佳一部《空谷蘭》。它的質素也反映在票房上，它是1971年台灣十大賣座片的第二名，尤勝李翰祥的《緹縈》和張徹的《新獨臂刀》。[11] 在《庭》片之前，瓊瑤電影的票房一度由於濫拍而陷入低潮，

11 蔡國榮，《中國近代文藝電影研究》（台北：電影圖書館，1985年），頁43。

經過《庭院深深》的反彈，才展開1970年代新一波的瓊瑤小說改編潮流。

到1989年，在中國大陸還曾由史蜀君導演把《庭院深深》改編成兩集電影。電影是上海電影製片廠的出品。影片成績平平，在1980年代的中國大陸模擬1960年代的台灣也處處格格不入。但《空谷蘭》畢竟在經歷了六十多年後，繞了一個大圈子，又回到了它第一部電影誕生的地方。

《法外情》——
第三個私奔的妻子，回家的母親

　　吳思遠導演，劉德華、葉德嫻主演的《法外情》，在1985年公映時，是個小小的票房奇蹟。當時香港電影的主流是《福星高照》及《警察故事》等動作片和喜劇，《法外情》以一部悲情催淚的法庭戲，賣座一千一百多萬，位列該年港片票房第十三，在當時是個教人意外的成績，於是引發了《法內情》（1988）、《法中情》（1988）、《法內情大結局》（1989）等一波類似的催淚法庭電影。影片女主角葉德嫻在多年後的訪問中道出了影片仿效的對象：「《法外情》最打動她的是四個字——似曾相識，她一聽吳思遠講故事，立即翻出對1966電影《月圓花殘斷腸時》（*Madame X*）的記憶，……」[1]《月圓花殘斷腸時》其實僅是法國劇作 *Madame X* 相對較新的一個改編，它在美國電影有著漫長的改編歷史，再傳到香港，當中變化，值得一一道來。

　　《X夫人》（*Madame X*）原是法國劇作家亞歷山大・比遜（Alexandre Bisson）1908年的作品，該劇在1910年獲約翰・拉斐爾（John Raphael）翻譯成英文在舞台演出。[2]《X夫人》的劇本是三幕劇另加一個等於一幕的序幕。序幕說的是巴黎的副檢察長路易・佛萊（Louis Floriot）在家中照顧病中的兒子雷蒙（Raymond）渡過危險關頭，他離家私奔兩年的妻子賈桂琳（Jacqueline）回來認錯，因為她知道兒子病了，想來探望雷蒙，

[1] 張勤，〈葉德嫻 能人所不能〉，《群芳譜 當代香港電影女星》（香港：香港電影評論學會，2017年），頁428。

[2] 約翰・拉斐爾翻譯舞台演出劇本可以在紐約公共圖書館的網站找到：Madame X; in a prologue and three acts. https://digitalcollections.nypl.org/items/a8998db1-3fac-f7f4-e040-e00a18060464。

而她私奔跟隨的男人也已死了。一聽到情夫死了才回來，令原本有點心軟的佛萊怒火重燃，決絕地把她趕出家門，連她要見兒子一面也不許。事後佛萊的好友諾亞（Noel）到訪，說賈桂琳私奔雖錯，但佛萊多年來只顧工作，冷落妻子也有責任，他應該寬恕妻子讓她重返家門，而不是趕她離家，令她走上絕路，並自揭自己暗戀賈桂琳多年，當年知道佛萊與賈桂琳結婚大受打擊，想不到他不珍惜這份愛。佛萊被他說動，決定與他一起找賈桂琳。

正本戲的第一幕已是二十年後，已淪落至酗酒嗑藥的賈桂琳，隨一個惡棍拉羅（Laroque）由布宜諾斯艾利斯回到法國，入住波爾多的一家廉價旅館。拉羅回來，將受聘於兩個專門收集有錢人陰私的勒索者。勒索者與拉羅閒談間，知道賈桂琳曾是巴黎副檢察長的妻子，覺得可以由她身上牽連到原來的丈夫，撈一大筆錢。拉羅於是想套出賈桂琳丈夫的名字，賈桂琳恥於讓兒子知道自己的淪落，見拉羅不會罷休，便用手槍把他射殺。第二幕是在賈桂琳兒子雷蒙的家。雷蒙已成了律師，並接了他一生第一宗案子，洽巧便是為賈桂琳辯護。賈桂琳被捕後不肯作供，連姓名也不給，眾人只以代號「X夫人」稱她。由於賈桂琳的不合作，雷蒙在準備時感到極之困難。第三幕是法庭。已為圖盧茲法官的佛萊來看兒子雷蒙第一次出庭，由於身分特殊，被安排坐在法官一旁，賈桂琳因而見著並認出了他。她痛恨佛萊把她逐走，令到她淪落至此，原想打破沉默道出自己的悲慘身世，卻在關鍵一刻知道為自己辯護的雷蒙正是自己兒子，她怕自己的不名譽過去會累及兒子，立即再轉為沉默。拉羅過去的惡跡斑斑在庭上早有揭露，雷蒙從賈桂琳的片言隻字中只知道她是為了保護心愛的人才殺人，於是想像出她的悲慘命運很可能源於嚴酷的丈夫，對這個令她失去一切的男人嚴詞譴責，每一句話都打動陪審團，也一下一下擊中父親佛萊的要害。結果賈桂琳獲判無罪，但賈桂琳已心力交瘁，病入膏肓，只慶幸知道兒子不會以自己如今的低下卑賤為恥。雷蒙亦從佛萊口中知道了真相，為免她覺得自己一切犧牲都是徒勞，仍裝著不知，在她臨終前報以兒子一樣的親

切關懷，令賈桂琳安然而逝。

看《X夫人》的原著劇本時有種很特別的感覺，好像劇本是和前文提過的英國聳動小說《林恩東鎮》在對話。女主角同樣是一個冒起中的中產階級（而且還都是律師）家庭的太太，卻由於缺乏丈夫的關懷，一時衝動私奔，引致自己失去原來優越的社會地位、富足的生活，還被剝奪與兒子見面的權利。女主角後來在兒子不知就裡的情況下隱藏身分保護兒子的橋段，也是兩者相通，只是《X夫人》處理得更戲劇性。儘管情節上類似的地方很多，對事情的態度卻完全相反。《林恩東鎮》把罪咎都歸在私奔的妻子伊莎貝爾身上，一心只向著工作、對伊莎貝爾在家中孤獨被欺凌的情況全然無感的阿契鮑被描寫成社會賢達、理想丈夫。《X夫人》像一篇翻案文章，先是通過諾亞之口，指出佛萊不把妻子納入自己的生命之中也有責任，後來更通過雷蒙的結案陳詞，對丈夫的嚴酷作了嚴辭譴責，令其父親羞愧到抬不起頭。1861年英國的《林恩東鎮》視丈夫的責任在社會，家庭出錯是妻子的責任。1908年法國的《X夫人》卻為妻子說話，丈夫對妻子也有情感的責任，不能把妻子排斥於自己的生活之外，卻又期望她全心全意地侍候自己。在夫妻關係的觀念上，相對於《林恩東鎮》的單方向要求於妻子，《X夫人》是有所進步的。

除了態度上的轉變，《X夫人》與《林恩東鎮》在戲劇上既有相似又有變化。影片的女主角由一個私奔的妻子開始，一個不惜犧牲自我以保護兒子的母親作結，兩者是相通的。《林恩東鎮》中毀容的母親化身成家教回到原來的家中，曾經長期相處的丈夫和僕人都認不出來；《X夫人》則是母親殺人，兒子巧合地成了她的辯護律師，而偏偏二人都不知道對方和自己的至親關係。兩者比較，《林恩東鎮》中母親對兒子的保護和照顧是單向的，兒子只是承受關愛的一方，而《X夫人》一方面母親保護兒子，另一方面，兒子已成長，是一個有獨立意志的人，他也在保護母親。雖然不知道真相，他出於推己及人之心，還是為自己的母親的立場辯護喊冤，在公義之外還顯出真情，過程中母子情是雙向交流的。這也是《X夫人》

戲劇處理上最突出的地方，於是所有《X夫人》的改編，無不環繞著母親兒子都不知雙方關係下，兒子為母親的殺人罪辯護這個核心情節展開，再加以變化。

《X夫人》很早已有電影改編，現時所知，最早一部是1910年的丹麥默片。美國在1916年已有改編，現存最早一部改編是1920年的美國版默片《淪落風塵一婦人》。它曾在香港國際電影節演過，只可惜我那時還未對這個故事有興趣，錯失了觀看的機會。它的導演是法蘭克‧洛伊德，也就是《林恩東鎮》有聲片版《東林恨史》的導演。我在談《東林恨史》時，曾提過《東林恨史》對《林恩東鎮》作了翻天覆地的改編，把原本「理想丈夫」阿契鮑改成反派。現在知道他在1920年改編過《X夫人》，便完全可以明白箇中原因。正如前述，《X夫人》的劇本和《林恩東鎮》觀點立場完全對立，而且明顯進步。改編過《X夫人》後，洛伊德自然無法倒退回去，沿用《林恩東鎮》的觀點來改編，也就不難理解他的《東林恨史》跟原著的差距那麼大。

洛伊德之後，美國到有聲片時期又改編過《X夫人》三次。分別為1929年及1937年的《無名夫人》和1966年的《月圓花殘斷腸時》，三部電影都留存了下來，我都看過。把洛伊德的一部也算進去的話，四部改編中，只有1937年那部賣座失利，其他三部的票房很好。[3]1929年版的《無名夫人》，導演是默片名演員里昂‧巴里摩（Lionel Barrymore，港譯：李安奴‧巴里摩），演「X夫人」賈桂琳的是魯斯‧查特頓（Ruth Chatterton，港譯：露芙‧遮打頓），由於話劇演員出身，唸對白技巧相當好，在有聲片初期是相當活躍的女星。《無名夫人》對話劇《X夫人》的改編算得上相當忠實，但也作了技術上的改動，主要是原劇受制於話劇舞台，所以女主角離家到重回法國前的二十年淪落經歷，劇本只能通過她告

3 Christian Viviani: "Who is without Sin? The Maternal Melodrama in American Film, 1930-1939"，收入 Christine Gledhill ed, *Home Is Where the Heart Is: Studies in Melodrama and the Woman's Film*, British Film Institue, 1987，頁83-99。

誠欲私奔的旅館女僕時作簡略的暗示。但電影則可以實寫這方面的劇情，讓女主角離開法國，輾轉於中國、阿根廷等地，一步步看到她由相當吃得開的交際花，淪落到在下價旅館付不起旅費，為了錢和酒，幾乎什麼都不介意出賣的下等妓女。一方面令到女主角的遭遇更獲同情，也可以豐富影片的劇情，使它足以支撐90分鐘。影片有著典型有聲片初期的缺點：由於麥克風收音不敏感，也不方便移動，大段大段的動作和對白在一個鏡頭內完成，多以全景或中景鏡頭為主讓演員演出，造成鏡頭十分呆滯。

1937年版《無名夫人》的導演是山姆・伍德（Sam Wood，港譯：森・活特），女主角是格拉迪斯・喬治（Gladys George，港譯：基地絲・佐治）。這個版本的《無名夫人》技術技巧有了很大改進，1929年版鏡頭呆滯的缺點沒有了，卻出現了另一個問題。因為1934年美國實施了電影檢查守則，美國電影整體趨向保守，於是《X夫人》原劇一些觀點竟然太進步了，影片有點像要為丈夫開脫，不想露骨地呈現女性社會上的缺乏地位，於是把女主角的淪落委之一連串誤會。1929年版女主角的淪落是社會性的，她一個女人沒有金錢而要出來面對社會，自然會變成男性的玩物，逐步下沉。但山姆・伍德在關鍵劇情上作了改動，女主角賈桂琳與情夫幽會時，情夫被另一女人槍殺。賈桂琳怕自己被捕，向丈夫懇求寬恕及見兒子均不果後，便流亡海外。她起初去了蒙地卡羅當家教，不愁生活，誰知丈夫知錯，派人來尋她回家，她卻誤以為警察要追捕她而逃亡到美國，在一個陌生的國度求助無門，謀生路難，才一步步淪落風塵。影片仍保留了它的歐洲背景，而當時美國已流行把這種母親情節劇背景改在美國，並有另一套強調未婚媽媽通過職業上的奮鬥重新攀上社會階梯的橋段。《無名夫人》顯得過時，導致其賣座不佳。[4]

1937年的版本始終保留了兒子不知情況下譴責他的父親對母親的毫不容情。到了1966年版的《月圓花殘斷腸時》，改動更大，劇情更為曲折，

[4] 對這個趨勢改變的詳細分析，見注3的Christian Viviani文章。

女主角甚至不是由丈夫趕出家門。《月圓花殘斷腸時》導演是 David Lowell Rich，女主角則是傳奇女星拉娜・透納（Lana Turner，港譯：蓮娜・端納）。之前的改編，都保留原著的法國背景，《月圓花殘斷腸時》則改成美國背景，主角們的名字也改成美國化，其中最關鍵情節也作了極大改動。女主角原是女售貨員，嫁的丈夫出身政治世家，是政壇的明日之星，由於常到外出訪，冷落女主角，女主角忍不住為風流倜儻的花花公子的追求而動情。但當丈夫回來，女主角到花花公子家要求分手，對方不允，爭執間花花公子墮梯而亡。女主角逃回家中，才知婆婆一直掌握她的行蹤，並已為她掩飾了花花公子死亡的真相。婆婆強逼她接受離開家庭，改名換姓，從此不與夫家聯繫，但會維持她每月有錢花。女主角只好浪遊歐洲，思念兒子之情日切，也曾有深愛她的音樂家求婚，她卻無法接受而逃離，並開始酗酒，終於婆婆的月供也不敷應用，淪落於墨西哥旅館，遇上壞蛋想利用她來撈夫家的錢，才有她槍殺壞蛋的劇情。孫隆基先生在《殺母的文化》一書中呈現在美國文化視依附母親為人格不獨立的問題，與中國文化大異其趣，強勢的母親從來都是個壞形象。在《月圓花殘斷腸時》這部歌頌母愛的影片中，有個壞母親出現，也算是美國文化的一個特色。女主角的丈夫雖然因而脫了害慘女主角的罪咎，但在影片中也不是正面的好東西，因為他和母親一起住，聽命於母親，只遵從祖先定下的路線，缺乏個體的獨立精神。反而女主角的兒子，他一方面對缺席的母親有著孺慕之情，但母親的缺席卻也好像令他有種獨立的個體精神。祖母批評他唸刑事法有違家風，他卻自然地反駁那或許是自己身上還有一半母親傳下來的血緣，不會事事順著祖母，像他父親。這個美國版還曾衍生出 1977 年一部日本電視劇《流浪的旅途》（さすらいの旅路），演女主角的是佐久間良子。

在《法外情》之前，香港很早已出現過改編《X 夫人》的影片，那是 1941 年公映的粵語片《母慈子孝》，導演是嚴夢和珠璣，主演的是朱劍琴、周立夫、周一鳴。據香港電影資料館出版的《香港影片大全第一卷增訂本》的故事：「朱秀雲遭丈夫拋棄，繼而與幼子失散，最終流落街頭為

妓女。後來，雲被誣告殺人，替雲辯護的律師正是她失散多年的兒子，母子在法庭上相見，卻不敢相認。幸而，事情最終水落石出，雲母子亦得以團聚。」[5] 影片截取了兒子替妓女母親辯護殺人罪這個《X夫人》的核心橋段，但是很多方面都因應華人社會的保守，粵語片正面人物不能有道德缺陷的傳統，女主角不是偷情私奔而是被夫拋棄，她也沒有殺人，只是被誣告。《林恩東鎮》本來是一個私奔的妻子因母愛而冒險回家，但變成華語電影中的《空谷蘭》，妻子都沒有私奔了。《X夫人》也一樣，私奔的妻子變成香港片《母慈子孝》，也就沒有私奔，只留下那個回來的母親。

　　來到1980年代的香港，母親也沒有私奔。《法外情》應是以《月圓花殘斷腸時》為藍本。在《月圓花殘斷腸時》中，女主角雖有私情，卻沒有原著中私奔的情節，她只是被婆婆逼走。既然這段夫妻關係在原片中已不重要，在《法外情》中，就更沒有葉德嫻演的劉惠蘭的丈夫的故事。重點都放在兒子在不知情之下為母親辯護的戲劇上。影片甚至棄掉所有《X夫人》電影版從X夫人的經歷帶動影片的敘事結構，而改為由劉德華演的兒子劉志鵬的經歷來帶動故事。影片開始於他在英國唸法律畢業，跟著是他回港，在孤兒院回憶童年，進入大律師樓，跟著接了劉惠蘭的案子，才在阿蘭的敘述和回憶中呈現她的過去。但即使這樣，鵬為接這宗案子而承受的外在壓力，與蘭的過去構成雙線的戲劇發展。中段轉入法庭戲，也是由劉志鵬在法庭上的表現來呈現他初生之犢的銳氣。葉德嫻在影片中反而只在蘭獲知鵬是自己兒子，為保護兒子而兩番放棄官司時可以重點發揮。這是自1970年代以來，香港電影主要由男明星作票房號召有關，於是連這個女性坎坷的情節劇也變得由男性的角色帶動。《法外情》的成功，卻也在一定程度上改變了這個趨勢，因為葉德嫻飾演的母親成為全片最吸引的點睛之處。1970-80年代港片的動作片英雄，只有拍檔手足，父母親總

5 郭靜寧編，《香港影片大全第一卷增訂本 1914-1941》（香港：香港電影資料館，2020年），頁198。

是缺席。《法外情》的成功，證明母親的角色不只是在電視劇內才有號召力，配合得宜，電影中母親的角色也一樣是可以牽動強烈感情的重角。《法外情》後，港片也就又漸見吃重的母親角色。

本書三篇「私奔的妻子，回家的母親」的順序是依原著年份編號。為了配合文章的脈絡，〈第三個私奔的妻子，回家的母親〉放在〈第二個〉之前。

《少奶奶的扇子》——
第二個私奔的妻子，回家的母親

　　上兩篇文章，談到英國小說《林恩東鎮》及法國話劇《X夫人》均以一個「私奔的妻子，歸來的母親」為核心情節，這個核心情節還有一部重要作品，對華語文藝片也有相當大的影響，那就是王爾德的劇作《少奶奶的扇子》（*Lady Windermere's Fan*）。《少奶奶的扇子》是王爾德的第一個話劇作品，1892年首演，1893年出版。以創作年份言，《少奶奶的扇子》遲於《林恩東鎮》（1861）而早於《X夫人》（1908），但與晚出的《X夫人》相比，它更富現代意識，所以放在最後來談。

　　《少奶奶的扇子》是四幕喜劇，依劇情的時序來整理故事的話，它開始於人妻瑪格麗特拋下丈夫及僅一歲的女兒與人私奔。二十年後，私奔後飽嘗社會唾棄痛苦的瑪格麗特，改名換姓以歐琳太太的身分出現。其女兒已嫁溫德米爾勳爵（Lord Windermere）成為溫夫人（Lady Windermere）。溫夫人一直以為母親已死去。歐琳太太向女婿溫德米爾表明身分，借助他的金錢支助，重建上流社會的地位。其計畫相當成功，歐琳太太與奧古斯都‧羅敦勳爵（Lord Augustus Lorton）已到了談婚論嫁的階段。歐琳太太囑咐女婿邀請自己出席女兒的生日宴會，好正式打進上流社會。溫德米爾與歐琳太太的頻密接觸已惹起社會上的風言風語。溫夫人有一友人達林頓勳爵（Lord Darlington），對已出嫁的溫夫人依然熱烈追求，向溫夫人暗示丈夫對她不忠。溫夫人的其他友人也如此流傳。溫夫人開始生疑，一查之下，發現丈夫支票簿上留下多筆給錢歐琳太太的紀錄，更坐實二人的私情。偏偏丈夫還邀請歐琳太太出席她的生日宴會，令她憤恨不已。生日宴會當晚見著歐琳太太出現，溫夫人覺得受到丈夫的公然侮辱，情緒大受打

擊，在達林頓的熱情攻勢下把持不住了。她更窺見溫德米爾與歐琳太太私會，妒火中燒下，留書丈夫說自己要出走，便單身赴達家待達林頓回家。歐琳太太發現溫夫人的留書，眼見女兒行將重蹈自己當年的覆轍，母性大發，把信取走趕赴達家，以自己這二十年的慘痛經歷苦勸女兒，終以真情打動溫夫人回心轉意。此時溫德米爾、達林頓和宴會的男賓客卻來達家繼續餘興節目，歐溫二人只好躲在一旁。誰知溫夫人的扇子被發現，溫夫人私奔一事瀕臨揭發，歐琳太太危急中跑出來說扇子是她錯拿了溫夫人留下的。溫夫人得以借機離開。眾人均覺歐琳太太行為放蕩，與羅敦勳爵的婚姻看來也要告吹了。第二天，溫氏夫婦對歐琳太太的態度完全顛倒。溫夫人感激她自我犧牲幫助其脫身，覺得她是一等一的好人，溫德米爾覺她死性不改，道德敗壞，恥與為伍。歐琳太太到溫家藉口還扇子來見女兒最後一面，但直到告別也不讓女兒知道自己是她母親的真相。而她依然能以其高明的手段騙倒羅敦勳爵，確定了二人的婚事，皆大歡喜。[1] 以上是以故事中的時序來整理，假如依劇本的戲劇時空來敘述，全劇始於生日宴當天下午溫夫人準備當晚的宴會和達林頓的到訪。所有前事都是在劇中人對過去的憶述一點一點呈現，歐琳太太的母親身分更要到第四幕她來還扇子時才向觀眾揭穿，從而為之前歐琳太太的行為製造費解和懸念。

　　《少奶奶的扇子》是「體面喜劇」（Comedy of Manners）。[2]「體面喜劇」是十七世期英國復辟時期興起的戲劇類型，它以性和金錢（以及與兩者關係密切的婚姻）為構成劇情的要素，通過求婚、偷情、通姦等劇情，機智精警的對白，盡情諷刺當時講究體面的社會下包藏的拜金與人慾橫流。在十九世紀壓抑的維多利亞年代，這個類型在舞台上早已消失，也缺乏新作，王爾德把當時舞台上流行的情節劇元素滲進去，寫出四部帶有

1 角色譯名採用余光中的譯本《溫夫人的扇子》（台北：大地出版社，1992年）。

2 Comedy of Manners 的譯法，余光中先生譯作「諷世喜劇」，台灣也有譯作「儀態喜劇」，「體面喜劇」是我另取的譯法。

創新風格的體面喜劇，在十九世紀末紅極一時。《少奶奶的扇子》作為他的體面喜劇首作，其情節劇淵源是十分明顯的。細心對比的話，《少奶奶的扇子》與《林恩東鎮》和《X夫人》的核心故事有著基本上的類似，都是一個上流社會的婦人與人私奔後，變得不名譽，往下沉淪，銷聲匿跡。多年之後她隱姓埋名回來，為子女作出重大的犧牲，還不能讓子女知道自己的身分，她們以內心的痛苦在觀眾心中建立出高貴感人的母親形象。三者之間又好像在互相對話。《林恩東鎮》早出，完全是站在既定社會體制和丈夫的一方，描述妻子失足的可怕遭遇，態度是她咎由自取，她為兒子的犧牲總算洗淨了她的罪孽。《X夫人》有點像正面反駁《林恩東鎮》，它描述丈夫拒絕認錯的妻子回家，等於把一次失足的妻子推入火坑，有負丈夫的義務，罪咎更大。《少奶奶的扇子》則更進一步指出，這個社會對通姦的懲罰是男女完全不同的。在第一幕，柏維克公爵夫人來向溫夫人說歐琳太太的是非，溫夫人說：「誰要是沾上什麼臭名，就休想進我的門。」達林頓回答：「別這麼說。否則我就再也進不來了！」柏夫人卻精警地道出：「男人不算。」男女不平等的情況盡現。王爾德以其心思靈巧的語言遊戲天份，處處精警的對白，道盡上流社會的虛偽、不公平和拜金的本質。人們講究的不是有沒有失德，而是講究如何用合適的儀態、體面的方法把失德掩飾過去。歐琳太太雖然犧牲自己的名譽來救女兒，但她不像伊莎貝爾或X夫人，她既沒有被毀滅也沒有被馴服，她懂得用強悍和狡猾並利用上流社會的虛偽來應對。所以她第二天仍大模大樣往訪溫家，因為她知道溫德米爾對她再鄙視，也要維持他的儀態。《林恩東鎮》和《X夫人》故事結局時，丈夫兒子都知道了真相。《少奶奶的扇子》到結局，溫氏夫妻仍然僅知道真相的一半：溫德米爾知道歐琳太太是溫夫人的母親，不知道妻子曾經留書私奔；溫夫人不知道歐琳太太是自己母親，但在歐琳太太的教導下守住了自己私奔的秘密。真相並不帶來解救，謊言和秘密才是維持夫妻關係的要訣。比起《X夫人》的正面控訴，《少奶奶的扇子》的幽默諷刺，還要具顛覆性。

　　《少奶奶的扇子》在1925年曾改編成美國電影，導演是來自德國的喜劇巨匠劉別謙（Ernst Lubitsch），香港公映時名字譯作《美人之扇》。劉別謙早在德國時便已擅於以世故的態度來拍攝愛情及婚姻的喜劇。他在《少奶奶的扇子》中也完成了一件幾乎不可能的任務。當時尚是默片時期，王爾德劇作最大的優點——精警的對白——根本無從發揮，劉別謙便連字幕卡也基本不用王的對白，以巧妙圓熟的影像運用拍出一部同樣出色的體面喜劇，不取其形而盡得其神，確是高手。

　　中國人不待劉別謙的電影版便已接觸到《少奶奶的扇子》。它在1924年翻譯成中文，譯者是在美國哈佛大學唸戲劇獲碩士的文學家洪深，《少奶奶的扇子》的名字就是他翻譯的。他的譯作並非直譯，而是把背景改寫成中國。同年5月，這個劇本由上海戲劇協會搬上舞台，洪深自己導演，演出成績美滿，觀眾反應十分熱烈。洪深在1925年加入上海明星影片公司，1928年與張石川聯合導演，把《少奶奶的扇子》拍成默片。演金女士（對應歐琳太太）的是楊耐梅，演少奶奶瑜貞（對應溫夫人）的是宣景琳，演徐子明（對應溫德米爾）的是蕭英。楊和宣都是明星公司默片時期的紅星，楊耐梅尤其擅演「壞女人」的戲，相信也是由於形象適合才找她演風情萬種的金女士。影片已失傳，沒法子看到，值得指出的是影片保留了母親當年私奔的情節。我在談《空谷蘭》和《法外情》時已說過，《林恩東鎮》和《X夫人》被引進時，母親當年私奔的情節出於各種主客觀原因都已不存在於華語版本中。《少奶奶的扇子》在它的首個華語版中卻仍能保留母親私奔的情節，這在當時保守的風氣下是有點離經叛道的，這應與它是由推動新文學的原譯者洪深親自改編和執導有關。

　　默片《少奶奶的扇子》之後，1939年的上海孤島時期又拍了一部國語有聲片版本，導演是戰後香港左派長城公司的主將李萍倩，演女兒袁美琳（對應原著的溫夫人）的是袁美雲，演丈夫梅子平（對應原著的溫德米爾）的是梅熹，演母親黎曼鴻（對應原著的歐琳夫人）的是陸露明，演熱烈追求袁美琳的劉一飛（對應原著的達林頓）是劉瓊。這個版本既用

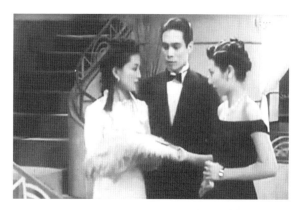

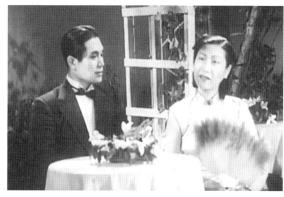

《少奶奶的扇子》（1939）

原名，也維持原著的喜劇特色。原劇雖然有個情節劇的架構，卻有大量借題發揮，讓一些玩世不恭的角色說出一些一針見血、諷刺社會及人性虛偽的精警對白。許是由於文化差距，導演怕中國觀眾不領會，這些精警對白都不予保留。所以雖仍然是部喜劇，但已偏向情節劇方向走，趣味喪失不少。在一些細微的改動也可以見到編導如何迎合心目中中國觀眾的感情傾向。好像黎曼鴻在劉家勸袁美琳回家，打動袁美琳的關鍵，不是原著中那番私奔後將被社會唾棄的那番話，而是指出袁已懷了孩子。母愛被賦予了一種女性的至高價值觀。影片比較可喜的是陸露明演的黎曼鴻，仍能演出原著中歐琳太太的那種吸引男人的風情。這個特質在後來的電影改編中卻幾乎都降低到接近消失。

　　與上海有聲片《少奶奶的扇子》同年，香港也有一部受王爾德這部名劇影響的粵語片出現，那就是蘇怡編劇導演的《血淚情花》。蘇怡是湖南人，原是上海左翼戲劇運動的一員，在1930年進入電影界，1934年應邀來香港全球公司任導演並兼任片廠負責人，1940年離開香港赴重慶。在留港期間是其中一位最有地位的導演，人稱「蘇伯」。從其上海劇運的淵源，他當然會知道《少奶奶的扇子》這部名重一時的譯作。《血淚情花》並不是直接改編《少奶奶的扇子》，它只是套用了母親犧牲名節救女的梗概，前事和後續發展都有所不同。由譚蘭卿飾演的李六姑是紫羅蘭飾演的劉芷英的母親，但她當年沒有私奔，只是當妓女時殺了嫖客逃亡。這個改動很可以反映當時香港文藝片的創作者相信什麼行為可以獲得同情，什麼行為不可以或不容易。妓女的角色經過《茶花女》後早已成為被同情的角色，而私奔的妻子則絕不容易，所以一直到1950-60年代，私奔妻子作為正面角色的影片仍然甚少。1955年導演李晨風在總結不惜工本的力作《春殘夢斷》票房失利的原因，也是說保守的粵語片觀眾接受不了私奔的妻子。[3]李六姑雖然隱瞞劉芷英母親的身分，卻教授劉芷英粵曲，關係並無不和。直到李發現劉愛上花花公子黃丕仁，又見黃對自己有意，才假意對黃傾心，惹來女兒的誤會及妒火。女兒先是狠狠的掌摑她，後來還作偽證說目睹她殺了黃。從種種改動中可以見到，蘇怡在《少奶奶的扇子》看中的，不是它體面喜劇的一面，而是它情節劇的一面，並且加以更戲劇性、更情緒性的發揮——於是有女兒掌摑母親意圖煽動觀眾同情的場面。

　　把王爾德的《少奶奶的扇子》由體面喜劇轉化成情節劇的這個改編取向，不獨粵語片《血淚情花》如此，戰後兩部香港國語片也如此。其中一部是1947年朱石麟編導的《春之夢》，另一部是1952年卜萬蒼編導的《婦人心》，二人均是戰後來港的上海名導演。兩者比較，《春之夢》在情節上改動既大，而且朱看中的就是《少奶奶的扇子》中母親（影片改為後母）

3 黃愛玲編，《李晨風 評論・導演筆記》（香港：香港電影資料館，2004年），頁133。

犧牲自己名譽來拯救私奔女兒（改為繼女）的情節劇感情，再添加進貧富善惡的道德二元對立。故事中母親阿翠（胡蝶飾）並沒有跟人私奔，第二代想私奔者小鳳（陳娟娟飾）甚至不是她的女兒，僅是繼女。阿翠是窮等人家，嫁給了富家子丁其昌（舒適飾）任繼室，因為老爺嫌她出身寒微，婚後不久竟然把她的丈夫及繼女帶去北京，多年之後才回來，她等於守活寡。她的不幸還不止於此，回來的小鳳愛上輕浮的花花公子王少伯（呂玉堃飾），打算背棄父親和他私奔。阿翠趕在她父親到王家前找到她，並以自己的手代替小鳳讓其夫其昌驗證王家中並沒有小鳳，事後丁其昌看到阿翠的手，認得就是剛才在王家中見到的，於是阿翠代小鳳揹了黑鍋。朱石

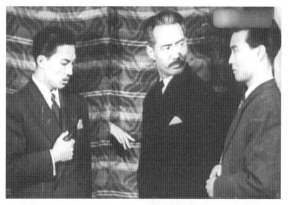

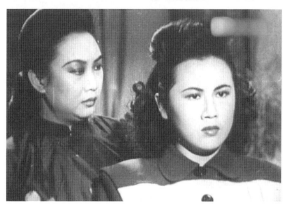

《春之夢》（1947）

麟當時已有明顯的左翼傾向，愛把窮人寫成善良高貴，而富有人家則道德敗壞，階級分歧不可調和，所以《春之夢》自然要揚棄令女主角道德有虧的私奔情節，阿翠由始至終都維持受壓迫階級的質樸高尚情操。此外朱石麟由於在上海的日治時期曾經為中聯／華影工作，戰後被視為附逆影人，受到很大社會壓力。他戰後的影片不時會講到一些善良的人如何為勢所逼而蒙汙，本是受害人，但不獲世人諒解而受盡委屈。《春之夢》也可以見到這種冤屈氣，也就難怪他無法採用王爾德的諷世，而改為用一種訴苦的態度來述說自己母親代女受過的故事。

　　《春之夢》五年後，輪到另一上海名導演卜萬蒼在香港執導了《婦人心》。由歐陽莎菲演女兒，鮑方演丈夫，周曼華演母親。《婦人心》雖然沒

《婦人心》（1952）

有用《少奶奶的扇子》這個名字，但除了把扇子改為手提包，影片特別忠於原著，原劇的對白很多都原封不動地照搬進影片中，甚至其他改編往往刪掉的角色及情節都保留了下來，這方面即使1939年打正名堂改編的李萍倩版都比不上。雖然這樣，它卻又極之違反原著，基本上完全沒有喜劇味道，而是異常認真的一部卯足了勁催觀眾下淚的情節劇。

除了把王爾德的喜劇變成正式的情節劇，香港的三個改編有個特色，就是女主角雖然都是當紅女星，但在影片中一點都沒有原著中的性吸引力。像《婦人心》的周曼華，曾是和周璇齊名的上海影星。她是帶有一點貴氣的賢妻良母型女星，一點都沒有歐琳太太那種風情萬種、顧盼流波的交際花氣質。《血淚情花》的譚蘭卿則既發胖，演出又毫沒風情。《春之夢》的胡蝶更是角色都早已寫成一個獨守家中多年的活寡婦。華語文藝片愛講偉大的母愛，但神聖化的母親一定要「去性化」，性感、性吸引力像是與偉大的母親並存。於是儘管劇情中這些女主角還是會讓男人神魂顛倒，但在選角上，導演卻已背叛了劇本的需要。李萍倩版能選用性感的陸露明演出，反而算是最符合原劇的要求。

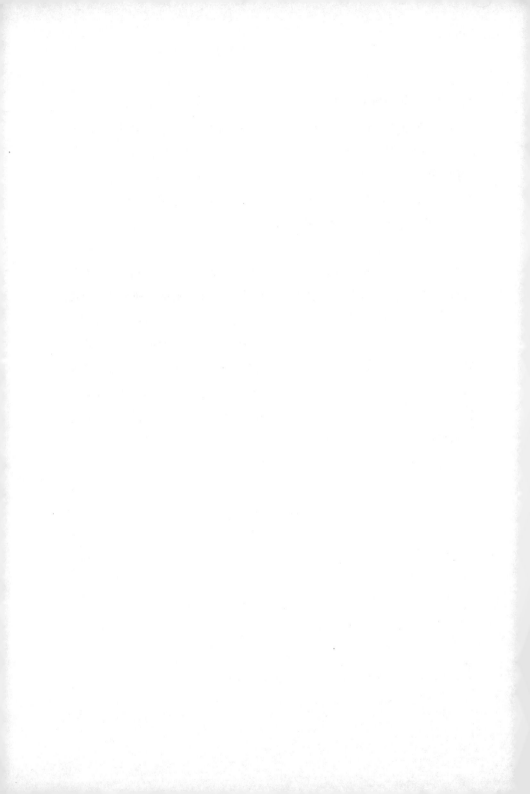

《慾海情魔》——再一個代女受過的母親

　　《少奶奶的扇子》這種講女兒視母親為情敵的聳動橋段，不單英國話劇有，美國電影也有，而且還是名作。該部美國片是麥可‧寇蒂斯（Michael Curtiz，港譯：米高‧寇蒂斯）導演的《慾海情魔》（*Mildred Pierce*, 1945），1947年在香港上映。《慾海情魔》改編自犯罪小說家詹姆士‧凱恩（James M. Cain）的作品。香港著名影評人邁克早已指出，有兩部香港片都是抄襲《慾海情魔》的。其中一部是國語片，名字也叫《慾海情魔》（1967），邵氏兄弟公司出品，導演是羅維。另一部則是粵語片《橫刀奪愛》（1958），光藝公司出品，導演是以《危樓春曉》傳世的李鐵。

　　美國片《慾海情魔》的女主角是瓊‧克勞馥（Joan Crawford，港譯：鍾‧歌羅馥），她憑本片獲奧斯卡最佳女主角。影片中演她女兒的是安‧布萊思（Ann Blyth，港譯：安‧白禮芙），在下文〈《曼波女郎》的姊姊妹妹〉中對她介紹得比較詳細。影片以一宗謀殺案展開，破落世家子蒙地（Monte Beragon，Zachary Scott飾）被槍殺，他的妻子米麗德（Mildred，瓊‧克勞馥飾）見自己的前夫伯特嫌疑最大，於是作供。米麗德因第一任丈夫伯特失業而與他離婚，為了滿足女兒維妲（Veda，安‧布萊思飾）對物慾及地位的追求，米麗德不斷往上爬，由一個女侍應而成為連鎖餐廳老闆娘，並不惜為了女兒，再婚嫁給合伙人蒙地，只因為這個破落的富二代有社會地位。米麗德對永不厭足的女兒維妲各種寵愛和遷就，換來的卻總是維妲的埋怨不足夠。米麗德的生意由於蒙地把個人借貸轉嫁到公司而要賣掉。米麗德最終坦然承認：是她攜槍找蒙地追究，把他射殺。但探長卻把女兒維妲召來作供，套出真相：米麗德找蒙地時發現維妲與他有染，維妲並說蒙地打算與米麗德離婚，與自己結婚。殺蒙地的不是米麗德而是女

兒維妲,因為蒙地反悔不娶她。

對於1950-60年代華語片的創作人,這個故事既有吸引力又令人有所顧慮。女主角為女兒不斷付出,卻還要被不肖的女兒抱怨,心裡痛苦,正是當時華語文藝片最喜歡講的母親為兒女捱盡辛酸還要含冤受屈的故事。最後還甘願代女兒代其認罪,與《少奶奶的扇子》中的歐琳太太的犧牲相類而又過之,更是為「世上只有媽媽好」的主題畫龍點睛。女兒搶奪母親的男人的橋段聳動、奇情、具吸引力。但另一方面,文藝片描述神聖的好母親,一定要把她非性化,更不能有自己的慾望,而米麗德初識蒙地時,確被他的風度翩翩所迷倒,並與他發生性關係。此外,女主角在自由戀愛的情況下揀錯男人是文藝片近乎不可逾越的鐵律,在簡單的忠奸分明觀念下,女主角豈能「自作自受」?我們看《復活》的改編已可見一斑,於是所有《慾海情魔》的改編版遇到這個情況全都加以調整。以下我嘗試依程度而不是依時序由近到遠看華語文藝片對《慾海情魔》的改編策略。

國語片《慾海情魔》用回美國版的香港中譯,名字也不改。《慾海情魔》中演母親的是台灣出道的女星張仲文,1950年代曾有「最美麗的動物」的外號,演女兒的則是邵氏公司尚在冒起的新星胡燕妮。它不單沿用美國版的基本故事,大小劇情也都照搬原片。米麗德原有兩個女兒,小女兒中場病死,令到米麗德把兩個女兒的愛集中在剩下的大女兒身上。在國語版中,小女兒的角色和情節也保留了,但它因上面提到的關鍵顧慮處,免不了作出改動。儘管照樣有一個花花公子合伙人張沖熱烈地追求張仲文,但是她每次都加以拒絕,沒有動搖。張沖結果轉而向女兒胡燕妮下手。對導演羅維來說,這樣才可以維持大愛母親的純潔,雖然從創作角度,那是把一個複雜的角色平面化了。另外影片也在尾段作了改動。女兒胡燕妮後段飽受張沖利用,終於醒悟,回到家中與母親及和好了的父親團聚。張沖後來還想強姦張仲文,才致女兒殺死他。這樣一來,母親的長期付出終獲得改過的女兒回報,令影片符合了好人獲好報的道德訓誨功能。

粵語片《橫刀奪愛》沿用了《慾海情魔》的基本故事梗概,還同樣以

死者被殺一幕作開場。但它既要迴避母女共侍一男「有歪倫常」的劇情，而又要保留兩個女性至親一個被另一個因男人而生恨的聳動設計，它用的策略就是把母女改成相依為命的姊妹。這樣一來，姊姊像母親一樣為妹妹作出偉大犧牲，但沒有聖潔的母親被性玷汙的觀感。演姊姊的是光藝公司的當家花旦嘉玲，演妹妹的則是出身演藝世家的胡笳，演被殺的花花公子的則是謝賢。除此之外，粵語文藝片的類型成規，好女人不可以愛錯壞男人，《橫刀奪愛》的姊姊既然已定位作要被同情的好女人，她與花花公子謝賢的關係便不宜出於自願。劇情便安排嘉玲一方面是為了賺錢供妹妹唸書，但另一方面也是因為謝賢的步步逼害，先是淪落成舞女，後來又被謝迷姦，之後為了妹妹一直屈從他。就好像《人海奇女子》把《萬刧紅蓮》女主角遇人不淑改寫為被迷姦一樣。雖然有了這兩個重要改動，它仍是以姊妹誰殺了謝賢開場，尾段的高潮仍然是在一個壞男人面前，一直受姊姊恩惠的妹妹還要忘恩負義地逆倫向姊姊道出對她的怨恨。

其實改編美國片《慾海情魔》的香港片不止《橫刀奪愛》和《慾海情魔》。在兩片之前，1950年莫康時導演的粵語片《茶花淚》應該才是第一部改編《慾海情魔》的港片。影片已失傳，我們只能從香港電影資料館出版的《香港影片大全》中找到它的故事大綱。從它描述的梗概中，仍然可以見到它的橋段和西片《慾海情魔》極之類似，只是它與《橫刀奪愛》用同樣的策略，把原版的關係由母女改為相依為命的姊妹。在影片中演姊姊的是香港淪陷前成名的「悲劇聖手」黃曼梨，演妹妹的是美國華僑來港的女星周坤玲。依然是少不更事的妹妹不識姊姊的艱難，因為與她愛上同一個男人而對她生怨，最後也是一宗姊姊出來認殺人罪作結。但好女人不會愛上壞男人的成規，它不用姊姊被迷姦的方式來解決，而是把二人共愛的男人和被殺的男人分開。於是黃曼梨和周坤玲姊妹戀上的張活游是好男人，妹妹周坤玲自作多情愛上他，但對方愛的是姊姊，因而周坤玲對姊姊有奪愛之怨。本來姊妹共愛一人這樣的劇情，在當時也常有，國語片《曼波女郎》便一樣是妹妹意圖爭奪姊姊的愛人，並不見得來自《慾海情魔》。但假

如是《慾海情魔》的仿作，兩姊妹的父母親一定已逝，由姊姊代母職。而劇情發展下去，妹妹遇到壞男人張瑛，與他同居後又被他絕情地趕走。姊姊及妹妹找他算帳，糾纏下張瑛撞死，姊姊一力擔起殺他的罪名。則《慾海情魔》的關鍵情節都用上了，但本片最終連姊姊也脫了罪。姊姊代認罪名這樣獨特的情節與兩姊妹共愛一人加起來，這樣奇情的處理當時應僅見於《慾海情魔》，粵語片的編劇似不可能巧合地創作出這樣一個故事。

有了《茶花淚》的梗概，看台灣的林摶秋 1965 年導演的台語片《五月十三傷心夜》便會有似曾相識之感。《五月十三傷心夜》的編劇是洪信德和林翼雲。同樣是一對相依為命的姊妹（張清清飾演姊姊，陳雲卿飾演妹妹），同樣先後愛上一個好男人（張潘陽飾），這個好男人愛的依然是姊姊，於是一直受姊姊供養的妹妹反而怨姊姊搶了自己的愛人。結果有另一壞男人出現令她倆陷入殺人疑雲，同樣是姊姊去認罪，而且同樣脫罪。《五》片為姊姊脫罪的方法是真兇另有其人，在姊姊審訊時良心發現自首。台語片《五月十三傷心夜》的故事大綱和粵語片《茶花淚》一對比，二者幾乎如出一轍，但兩部影片相隔十五年，而且《茶花淚》很可能沒有在台灣公映過。這樣接近的改編，我倒相信是因為文化上二者的接近。當時華語片的一套成規，是港台的粵、台、國語片都有大致共識的，於是用極之接近的策略去改編同一個外國文本而造成兩者的相似。當然，結構上的相似不等於沒有地方特色。《五月十三傷心夜》中妹妹在大工廠工作，舉行運動會，由一個人帶領其他同事為自己的隊伍打氣，那種方式完全是日本式的，便可以見導演林摶秋受到日本文化影響的痕跡。

除了上列證據比較明顯的影片，還有一些影片也似是由《慾海情魔》片衍生，只是證據沒有那麼確鑿。蔣偉光導演的 1953 年粵語片《佳人有約》，白雪仙演的女兒，發現傾慕的男人何非凡愛的是自己的寡婦母親芳艷芬，憤而與芳艷芬決裂。但何非凡固然不是壞男人，影片也沒有命案，便不像上面的例子那樣可落實與《慾》片的關係。董今狐執導的台灣國語片《難忘初戀情人》（1972），是講妹妹（潘迎紫飾）因所愛的人（王戎

飾）愛的是相依為命的姊姊（李司棋飾），而與姊姊關係破裂，要脅姊姊
讓愛。連姊姊是歌女也與《五月十三傷心夜》一樣，但是影片並沒有殺人
疑案，作結的方式也有別，它是姊姊最終都得不到愛郎。《慾海情魔》在
1940年代開創的新模式，到1970年代已成為一種深入文藝片的舊橋段，
不一定要有直接的聯繫了。

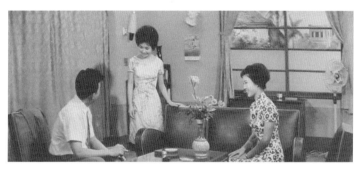

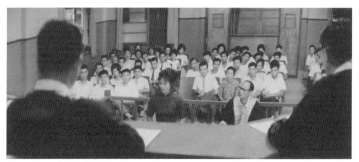

《五月十三傷心夜》（1965）國家電影及視聽文化中心提供

《春蠶》纏繞著的過去

　　1969年6月，由粵語片圈轉入邵氏兄弟公司的名導演秦劍自殺了。邵氏在同年11月公映了他的遺作《春蠶》。《春蠶》這部電影是講一個女性得了絕症後，死前遺愛人間的故事，竟然像秦劍為自己的死亡寫的一封遺書。《春蠶》的女主角是葉楓，她飾演的角色叫江菡，有丈夫劉世民（關山飾）與尚在童年的女兒玲玲（妞妞飾）。她知道自己患了絕症，行將病逝。因知丈夫深愛自己，怕他在自己死去之後消沉，女兒得不到健康的成長，見到丈夫有位新下屬羅楚楚（胡燕妮飾），幹練之外也富愛心，而且仰慕自己丈夫，於是趁自己尚在生，盡力撮合二人，幫羅融入自己的家庭中，好使自己不用牽掛而去。妻子為自己的丈夫揀填房，為女兒挑後母，設計上聳動大膽，但從妻子的利益出發，卻不失為死後仍發揮影響力維護自己家庭的方法。這個故事是嘗試建立家庭為愛情的終極理想，從而把愛情自私佔有的一面馴化。

　　同樣的橋段在兩年前的粵語片《捕風捉影》已出現，但《捕》片卻是部喜劇，而且主角也換了性別。1967年公映的《捕風捉影》由蔣偉光導演，司徒安編劇。胡楓飾演的巫一安總疑心自己有病，一次聽到護士講電話，誤以為自己得了絕症。意志消沉下想到妻子張燕芝（吳君麗飾）及一對小兒女的未來，決定撮合她和舊朋友陳子祥（譚炳文飾），為他們製造機會之餘，還自我放逐去康復院照顧病人。直到最後誤會得到澄清，卻驚聞陳子祥要與自己妻子結婚了，忙趕去阻止。除了主角性別改了，《春蠶》和《捕風捉影》的基本橋段是相同的。從橋段的發展看，似應是《捕風捉影》把一個先存在的悲情故事作修改變成喜劇，但它出現在《春蠶》之前，當然沒可能是把《春蠶》喜劇化。背後道理其實也很簡單，無論

《春蠶》或《捕風捉影》均是抄襲自美國片的，《捕風捉影》抄的影片時間較近，而《春蠶》抄的影片較遠，因而造成二者感覺上時序顛倒了。

《捕風捉影》抄襲的是《名花有主》（*Send Me No Flower*, 1964），導演是諾曼・朱維遜（Norman Jewison），主演的是洛・赫遜（Rock Hudson）及桃樂絲・黛（Doris Day，港譯：桃麗絲・黛）。洛・赫遜和桃樂絲・黛在1950-60年代之間合演了三部相當賣座的愛情喜劇，成為一對很成功的銀幕情侶，《名花有主》是當中的第三部。影片的故事就是常幻想自己得了病的洛・赫遜，以為自己患了絕症，便策劃幫自己妻子桃樂絲・黛找個取代自己的未來老公。但影片的故事發展比《捕風捉影》複雜。洛・赫遜把妻子桃樂絲・黛推向他揀中的男人時，卻反過來被桃樂絲・黛懷疑他借機與其他女人鬼混。他受不了妻子壓力，向她坦白自己其實已有絕症。妻子向醫生求證時，醫生卻說他身體好得很，一點毛病都沒有。於是令妻子更加不相信他的話，坐實他真的另有私情。像這樣穿出真相而又再起風波，技巧相當複雜，當時的粵語片並沒有這種綿密的鋪排和巧思，編劇導演也一定對觀眾的理解力缺乏足夠的信心。

《名花有主》這條丈夫絕症為妻子找未來丈夫的橋段，並不是原創，而是對一部舊電影的橋段加以戲謔性的處理來變成一部喜劇。那部舊電影是1950年的《一朝春盡紅顏老》（*No Sad Songs for Me*），《春蠶》抄襲的也就是這部電影。《一朝春盡紅顏老》的導演是魯道夫・馬特（Rudolph Maté），他本是很有地位的攝影師，丹麥導演卡爾・西奧多・德萊葉（Carl Theodor Dreyer）的名作《聖女貞德受難記》（*The Passion of Joan of Arc*, 1928，港譯：《聖貞德的苦難》）便是由他掌鏡。他後來在美國任導演，也拍過一些比較有名的作品，其中一部《決死雄師》（*300 Spartans*, 1962）也就是《300壯士：斯巴達的逆襲》（*300*, 2006，港譯：《戰狼300》）的前身。《一朝春盡紅顏老》也有相當名氣，曾獲提名奧斯卡最佳原創音樂。

影片女主角是瑪格麗特・蘇利文（Margaret Sullavan，港譯：瑪嘉烈・

蘇里雲），曾和詹姆斯·史都華（James Stewart，港譯：詹士·史釗活）合演過經典名片《街角的商店》（*The Shop Around the Corner,* 1940），本片是她演出的最後一部電影。她在影片中飾演患了絕症的妻子瑪莉，演她丈夫角色布萊德（Brad）的是溫德·哥里（Wendell Corey），而飾演後來愛上布萊德的新來女職員克里絲（Chris）的則是來自瑞典的女星維域嘉·蘭馥（Viveca Lindfors）。《春蠶》絕大部分劇情都和《一朝春盡紅顏老》一樣，連丈夫是建築公司的主持人，與女職員的相處戲都發生在他們測量地形之時也襲用了。但儘管兩者這麼相近，我們仍然可以在細微的地方看見兩者社會和文化心態上極之大的差距。《一朝春盡紅顏老》的態度其實是要社會接受配偶死後，一個人有再婚及再去愛另一個人的權利，死人不應妨礙活人以後的生命。這是美國片一貫的精神。後來史蒂芬·史匹柏（Steven Spielberg，港譯：史提芬·史匹堡）導演的《直到永遠》（*Always,* 1989，港譯：《天長地久》）及賣座浪漫喜劇《第六感生死戀》（*Ghost,* 1990，港譯：《人鬼情未了》）死的換了是男人，也是一樣。而《春蠶》卻是要頌揚妻子對丈夫的愛如何至死不渝，即使死也延續下去。呈現的方法是妻子幫自己找一個愛的替身，成為自己對丈夫未來婚姻生活的指定執行人，把她與丈夫「完美」的婚姻生活，在自己死後「定格」成為丈夫以後一生的婚姻模式。

《一》片中，女主角瑪莉雖然一直隱瞞丈夫她已患絕症，但她要到影片後段，才想到克里絲可以做丈夫布萊德的下一任太太。在這之前，布萊德與克里絲其實已有點互相吸引，瑪莉對此也有點不安。其中一次強烈的感情衝擊，發生在她由家鄉三藩市回家時，布萊德沒有來接火車；回到家發覺給布萊德的信沒有打開，布萊德連晚飯也不回來吃，而是與克里絲在一起。瑪莉心灰之下幾乎是撞車自毀。但布萊德回到家後，卻向她坦承他與克里絲尚未越軌，已斷然割捨與她的情份，克里絲將離開公司他去。《一》片不怕破壞布萊德的美好丈夫形象，讓他在瑪莉尚在生時與克里絲出現一段「發乎情，止乎禮」的情苗，是要建立愛克里絲是丈夫自己的選擇，而

不是瑪莉編排的結果，否則瑪莉便會侵犯了丈夫的自主性。瑪莉後來對二人關係的幫助，只是要自己的死不妨礙二人的感情發展而已。《春蠶》則堅守文藝片中丈夫不二心的成規，怕妻子尚在時丈夫對第二個女人動心是破壞形象，丈夫劉世民對妻子更忠心，對羅楚楚毫不動心，羅楚楚只是對劉世民單戀。劉世民與羅楚楚最後走在一起，竟像完全由江菡一手撮合。

而更重要的一點是，《一朝春盡紅顏老》安排布萊德與辦公室的女員工發生戀情有它的時代特色。瑪莉在知道克里絲要走之後，出人意外地親自去挽留她。克里絲告訴她自己的經歷：戰爭時男人去了打仗，她用工作排遣喪夫之痛。結果打完仗，男人回來，她便再也找不到工作了，她為此抱憾自己生為女人。影片呈現了戰爭時期，大量女性出來工作後對社會的衝擊。其中一個新的情況就是家庭主婦多了一個潛在的敵人——丈夫在職場上的同事。另一方面，它也為職場女性抱不平，講出戰時需要女性工作便叫她們出來，男人回來便要她們回家的不合理。當然，影片結果是和稀泥，克里絲與布萊德結婚就可以當回她的主婦。《春蠶》沒有這樣特定的社會背景，這方面的情節和話題自然刪去。

《春蠶》雖然絕大部分情節來自《一朝春盡紅顏老》，但它也有一兩處加進自己的處理，那就是結局前，丈夫已得知葉楓演的江菡有絕症，二人一起去台灣渡過最後的時日，羅楚楚則陪二人的女兒在家。臨行時江菡叮囑羅楚楚：「世民喜歡一個禮拜換一次床單。請你注意一下。」「世民跟我，都喜歡玫瑰花，你千萬不要換別的！」「我希望我不在的時候，你也照我一樣去做。」劇本這樣處理，是借江菡的臨別依依呈現她對丈夫和家庭的關愛。但是編導這樣處理，卻不知道她把羅楚楚視作一個自己的延續，沒有尊重到羅楚楚自己個人可以有屬於自己的愛情方式。我們想像得到她的愛像一道陰影也像一堵牆，羅楚楚未來的妻子生涯都要困在她建立的這一堵牆之內。相比起來，《一朝春盡紅顏老》就瀟灑得多，妻子與丈夫離開不作任何交代，美國片不在這些位置纏綿，是接受丈夫和新妻的生活是屬於他們自己的，即使是大愛的亡妻也不能干涉。

　　《春蠶》這種無微不至的愛，是典型的把男女之愛和母子之愛都混在一起，所以毫不奇怪。《一朝春盡紅顏老》是一部愛情為主軸的戲，而《春蠶》卻轉移到以母愛為主軸，江菡對丈夫劉世民幾乎也是以母愛的形式來呈現的。其中尤其突出的明證在最後一場，《春蠶》結束的場面幾乎與《一朝春盡紅顏老》一樣，卻新加進一首由女兒唱出頌揚母親偉大的歌：「母親，親愛的母親，世上只有你，給我無窮希望。不管你在那裡，我還是永遠難忘。」其點題作用，至為明顯。

　　在《春蠶》之前，秦劍已曾改編過一次《一朝春盡紅顏老》。只是那次改動較大，基本上是一次再創作，但是有了《春蠶》和《一朝春盡紅顏老》的近距離分析，反而更能認識該部影片的改動原因和特色。該部影片是光藝公司出品的粵語片《情天血淚》（1959）。故事述嘉玲飾演的方婷，是謝賢飾演的電台編劇焦啟文的妻子，發現自己患了絕症。為了不令自己死後丈夫寂寞，便把病情瞞著啟文，收養了十歲孤女小蘭（王愛明飾）為養女，訓練她在未來可以取代自己照顧丈夫。有了《一朝春盡紅顏老》和《春蠶》這兩部影片的背景知識，我們當然不難看出《情天血淚》是以《一》片為基礎的再創作。大概出於怕1950年代的觀眾不接受妻子為丈夫找未來填房這樣大膽的橋段，於是把原片的女兒角色刪掉，把找填房改為找養女。香港的電影研究者黃愛玲曾對《情天血淚》作如下分析：「秦劍的《情天血淚》把這份女性的變態心理發揮得更為極端，更為淋漓盡致。謝賢扮演一個事業心重但感情脆弱的電台編劇，嘉玲飾演他的賢內助方婷。她知道自己身患絕症，不久於人世，便收養了一個小女孩，一心培養出一個『小方婷』，好讓自己死後仍有人照顧丈夫，解他寂寞。表面上是三從四德，偉大忘我的表現，實質上，反常的佔有慾卻似乎更能合理地解釋女主角的那份執著。她多次強調自己已將一切移交給女兒，並說自己不會消失，因為自己死了，還有女兒，女兒死了，還有女兒的女兒……女性的生命不息，而那個可憐的男人只可以永遠地活在她那母性的庇蔭之下。一切的自虐虐人（丈夫因小女孩介入了他們夫妻之間而變得焦慮暴

燥），都只是用來建立／滿足一個被男權社會壓抑至變形的自我而已。」**1**
黃愛玲寫文章時，很準確地指出女主角對丈夫的愛是用一種母愛的變形，
並批評它是一種變態心理。《情》片多番由嘉玲強調找個養女，訓練她像
自己一樣關心丈夫、照顧丈夫。秦劍當然不會想到，這不單對只有十歲的
養女是一個難以承擔的責任，對於自己身後的丈夫生活安排到這樣「無微
不至」，幾乎有種陰魂不散的恐怖。

《情天血淚》卻又衍生出一個1969年在台灣公映的台灣國語片版本。
該部影片名叫《我恨月常圓》，**2**1970年在香港公映時易名《苦酒滿杯》。
影片導演是陶南凱，編劇名叫宋子，演女主角的是歌仔戲巨星楊麗花，還
有關山和吳小慧。影片的劇情和《情天血淚》完全一樣，也是知道患了絕
症的妻子找個養女取代自己照顧丈夫，連一些細節像養女愛到海邊向海傾
訴也一模一樣，顯然是用《情天血淚》來作改編藍本。它只是把兩個主角
的背景改為唱黃梅調的歌舞劇團，關山演劇團導演韋民，楊麗花演反串男
主角的台柱江萍。它除了抄《情天血淚》之外，製作團隊也應該看過《春
蠶》。《春蠶》中女兒角色叫玲玲，《我恨月常圓》的養女也叫玲玲，葉楓
的角色名叫江菡，楊麗花的角色名叫江萍。更有趣的是《春蠶》的男主角
關山，在《我恨月常圓》中同樣演丈夫的角色，名字由世民改為韋民。這
樣接近的角色名字和選角色的重複，教人很難相信是巧合。而且好像由於
知道《情天血淚》的找養女是由《春蠶》的找新妻的情節變出來，《我恨
月常圓》有個獨特的處理，令它更增養父女之間關係的曖昧。在《情天血
淚》中飾演養女小蘭的王愛明，角色名為十歲，演員實質只有八歲，還是
個小童模樣。《我恨月常圓》中的養女玲玲，卻看似已十一二歲，已開始
像個少女，而且樣貌秀麗。在影片中，關山演的養父韋民在妻子死後，多

1 黃愛玲，〈弱質娉婷話女流〉，收入《粵語文藝片回顧1950-1969》（修訂本）（香港：香港市政
局，1997年），頁27。

2 影片可在Youtube上找到，搜尋日期：2021年9月27日。

次望著養女玲玲時，玲玲的面孔特寫溶接成楊麗花演的江萍面孔特寫，跟著韋民的反應都是暴怒發脾氣。韋民後來向醫生好友解釋自己的反應：「我看著那孩子，我會心神不定。」這種心神不定，我們不妨理解為「把持不住」，韋民感覺到自己對這個孩子有了男女之間的愛意，感到害怕，才因而想用暴怒把它驅走。這正是劇情由《春蠶》的新妻轉成《情天血淚》的養女所產生的感情陷阱。發展下去，不難變成日本片《養慾之恩》（私の男，2014）那樣的不倫養父女關係。這在1969年的台灣電影不可能出現，卻也留下了一個隱晦的聯想可能。

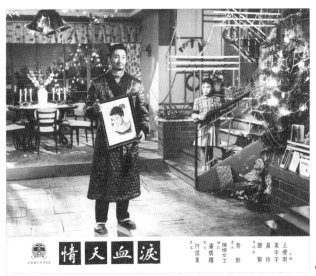

《情天血淚》（1959）

難為了爸爸

《笑笑笑》與《笑聲淚痕》的背後淵源

《血染海棠紅》的父親和女兒

《曼波女郎》的姊姊妹妹

《笑笑笑》與《笑聲淚痕》的背後淵源

　　嚴俊導演及主演的《笑聲淚痕》拍攝時原名《吃耳光的人》，雖然是在1958才公映，影片其實是在1953年拍攝並完成。[1]影片講一個銀號會計主任陶祖泰（嚴俊飾）失業後為了維持一家生計，背著家人，不惜到遊樂場當小丑，以捱打受辱博取觀眾笑聲，從而掙錢養活妻子兒女。影片高潮，是誤會他有外遇的家人來到遊樂場，看著父親捱打的慘狀，見證父親的偉大犧牲，因而改過，以一家團圓的溫馨場面結束。李萍倩導演的《笑笑笑》（1960），故事發生在抗戰時日本人佔領的天津，銀行主任沈子鈞（鮑方飾）也是被辭退，為了不讓家人孩子不開心，他瞞著妻子捱窮，到了山窮水盡，卻因與朋友演滑稽戲而成名。大學畢業的女兒與她未來的公婆偏偏在其同學的婚宴上見到父親小丑般的滑稽演出，以他為恥，直到他解釋自己的苦況，女兒才明白到父親的委屈，一家和好。

　　這兩部香港國語片，主要橋段固然十分相似，還有一些場面處理也十分相近，而特別在兩部影片一部屬於右派的永華公司發行（影片在1958年在台灣公映），一部屬於左派的長城公司，同一故事卻同時能獲左右陣營採納。把兩片比較，《笑笑笑》的戲劇線直接卻顯得飽滿豐富，《笑聲淚

1　「春天了，製片商又開始活躍起來，但基於已往的經驗，他們都審慎多了。就拿本月下半月開拍的三部新戲來說，都是經過相當長的準備時期的，這不能不說是電影界的一件可喜的事。這三部新戲是──十七日開拍的《蕩婦情痴》，十八日開拍的《地獄十九層》，和二十一日開拍的《吃耳光的人》。」（辛光，〈三月份開鏡的三部國語新片〉，《工商晚報》，1953年3月23日。）這段話說明《笑聲淚痕》（《吃耳光的人》）是在1953年3月開拍。另外，在1953年8月份出版的《吃耳光的人》電影小說，嚴俊〈吃耳光的人從何而來〉一文寫道：「足足花了四個月時間，一改再改，劇本終於脫稿，這是集體創作，論功行賞，翰祥出了最大力量，經過三個月的攝製，總算全部殺青了。」則影片已在1953年完成。

痕》比起來便多了很多與主題不太相關的枝節，較遲出現的《笑笑笑》倒有種「原著」的感覺，而較早拍攝的《笑聲淚痕》倒似是根據《笑笑笑》來改編的，這當中值得深究。

　　早有電影研究者留意到兩者的相似，羅卡早已指出兩部影片很可能改編自同一作品。「李翰祥的劇本〔按：指《笑聲淚痕》〕生動流暢。長城公司後來拍出的《笑、笑、笑》（1960，李萍倩導演），其主線亦有相似，靈感可能都來自外國片《小丑情淚》之類。寫一位商行會計被辭退之後瞞著家人天天照舊上班，其實是去找散工，最後淪為游樂場中賣藝，做了挨打的小丑。」[2] 他很正確地指出了兩片同出一源，但是 1953 年在香港公映的《小丑情淚》（*The Clown*）雖然也是一個以小丑為主角的父子情故事，但情節與兩部影片並不相似，並不可能衍生出這兩部故事相近的作品。

　　台灣的電影研究者黃仁對於《笑聲淚痕》的出處則有另一個說法：「《吃耳光的人》是現實社會悲喜劇，改編自俄國舞台劇，描寫一個老實公務員，在主管調動時告知升官，一家人興奮，不〔脫「料」字〕有人利用女人關係擠進來，老實人反被解僱。」[3] 他指的俄國舞台劇，當是指安德列耶夫的 *He Who Gets Slapped*，但在《笑聲淚痕》拍攝時，已有人指出影片並不是出自 *He Who Gets Slapped*。「《吃耳光的人》——嚴俊編導，『永華出品』。男女主角是嚴俊、林黛。這是他們在《翠翠》以後合作的第二部戲。看了這戲的名字，很容易使人誤會，以為就是舞台名著 *He Who Gets Slapped*（曾由師陀改編成《大馬戲團》），但據嚴俊說，那根本就是兩回事。嚴俊說：『吃耳光的人有二種：一種是有形的，一種是無形的，這是一個吃耳光的社會，所以我決定拍這部戲。』他以喜劇的形式，寫出一個治家無術的中年人的悲哀。」[4] 把 *He Who Gets Slapped* 和《大馬戲團》的劇

2 羅卡，〈笑聲淚痕〉，《躁動的一代：六十年代粵片新星》（香港：香港市政局，1966年），頁174。
3 黃仁，《胡金銓的世界》（台北市：台北市中國電影史料研究會，亞太圖書，1999年），頁86。
4 辛光，〈三月份開鏡的三部國語新片〉，《工商晚報》，1953年3月23日。

本與影片《笑聲淚痕》作對照，故事和情節均沒有一點相似之處。[5]

到最後，還是影片的參與者提供了可靠的線索。《笑聲淚痕》的編劇兼副導演李翰祥道出了一個重要的訊息：「我在永華剛好把《翠翠》的結尾工作搞完，嚴二爺緊接著要為小林黛拍第二部戲了。他說了個故事大綱，叫我替他改編；這麼一說他就是原著，我是改編，劇本費他拿兩千，我一千。後來一打聽，那故事是以前李萍倩拍過的電影——《笑聲淚痕》。」[6]根據李的說法，嚴俊這部初名《吃耳光的人》，最後公映時卻易名《笑聲淚痕》的影片，原來是改編自一部同名舊片，而值得留意的，是原來影片的導演正是《笑笑笑》的導演李萍倩。

舊版的《笑聲淚痕》是上海在日治時期華影公司1945年的出品。導演是李萍倩，主演的正是嚴俊，而編劇是作家譚惟翰，這部電影則是改編自譚的原著小說《笑笑笑》。[7]

我們且看譚惟翰發表的影片故事大綱：

> 銀行職員裡舉行新年同樂大會，稽核主任沈〔脫「子」字〕鈞也參加遊藝表演頗受同事的歡迎。可惜緊接著這個熱鬧場面的極不幸的事。子鈞因年老的緣故，被行裡裁員裁掉了。他雖然在行裡服務了不少年數，且並未做過一件錯事，但是他無法挽回他原有的職位。
>
> 子鈞的負擔很重，除了老妻還有二男一女，女兒蕙英最大，她在校讀書，高中將畢業了。子鈞很愛護子女，他雖失業，在子女面前，決不露出憂慮的神色，而他不願意在她們的心靈上塗上半點苦愁的影子。

5 倒是李翰祥的導演處女作《雪裡紅》，卻是對《大馬戲團》的一個再創作。*He Who Gets Slapped*、《大馬戲團》和《雪裡紅》三者的詳細比較，可參看蒲鋒〈由《雪裡紅》的改編看李翰祥電影裡的女性形象〉，《香港電影資料館通訊第61期》，2012年8月。文章已收入本書。
6 李翰祥，《三十年細說從頭（一）》（香港：天地圖書有限公司，1983年），頁264。
7 譚惟翰，〈笑聲淚痕——從小說到銀幕〉，《新影壇》第3卷第6期，1945年4月1日出版，頁26。

　　他到處謀業，到處都碰壁，於是靠著典當過日子，差不多到了山窮水盡的地步了。

　　苦日子過了半年，一天，舊同事關君特來拜訪子鈞。談話之中，子鈞得知關君也是在最近期內被行裡裁掉的一員，兩人遭受同樣的命運，但是誰也不能幫助誰。

　　忽然間關君心血來潮，想到了一件事兩人可以合作，並且報酬十分豐富。但不知子鈞願幹不願幹。

　　子鈞躊躇了一夜，他聽了妻子的咒怨，子女的飢啼，於是他決定了他的意思，他答應了關君的請求。

　　蕙英和弟弟免去了失學的苦痛，她在校內住讀，成績非常優秀，她說她該好好兒的勤學，才不負父親培植她的一番苦心。

　　快放寒假的時候，一個女同學結婚，蕙英到那兒去參加婚禮，禮畢，有堂會節目，蕙英發現為觀眾所擁戴的唱獨腳戲的「笑笑笑」正是她的父親沈子鈞。

　　蕙英傷心的走回家，向父母發著脾氣。她怪她（他）們不該瞞隱著她，她覺得她有了這樣的父親對她是一種侮辱。

　　子鈞當然心中也難過，然而他盡力向女兒解釋，他並未做對不住他良心的事。他是為了教育子女，才去幹這種職業的！他雖是塗著一鼻子的白粉說些他不願說的話，可是社會上的人群都來歡迎他，他決不是自甘下落。

　　蕙英明白了他父親的苦心，但她不能明白這種畸形社會之所以形成。——將來她或會明白的。[8]

　　我們完全可以把這部《笑聲淚痕》的故事簡介移放到李萍倩1960年導演的《笑笑笑》之上，兩部影片之間，連角色名字也承襲沒有改動。至

此，我們應該可以得出結論，無論嚴俊的《笑聲淚痕》或李萍倩的《笑笑笑》，均源自1945年李萍倩導演的《笑聲淚痕》，1960年的《笑笑笑》雖然改了名，卻是襲用了原著小說的名字。

我們可以從幾個文本的變化分析每個版本的特色，這裡先介紹原作者譚惟翰。譚是1940年代開始冒起的上海作家，與張愛玲和蘇青等類似，不少重要作品都是在日治時期發表，著名的作品有《秋之歌》、《海市吟》等小說。1940年代中，在日本人佔領下的上海，他曾為張善琨主理的中聯及華影公司寫過多個劇本，包括《秋之歌》（舒適導演，1943）、《夜長夢多》（方沛霖導演，1943）、《草木皆兵》（朱石麟導演，1944）、《笑聲淚痕》（李萍倩導演，1945）和《現代夫妻》（朱石麟導演，1945）五部。《秋之歌》是他自己的小說；《夜長夢多》改編自莫里哀（Molière）的《吝嗇鬼》（*The Miser*，港譯：《慳吝人》）；《草木皆兵》的構思出自Albert Payson Terhune的"Have You Seen Him?"；《笑笑笑》也是他自己的作品；《現代夫妻》原名《各有千秋》，則是原創劇本。[9]他為華影編劇的劇本，除了《笑聲淚痕》重拍了之外，朱石麟在1940-1950年代也重拍或再創作了《現代夫妻》。長城公司的重要導演李萍倩和鳳凰公司的創作核心朱石麟竟都曾重拍譚在華影時期為他們寫的劇本，譚的劇本實有其獨到之處。

譚原著的《笑笑笑》這個短篇小說是由女兒的角度敘述整個故事，重點只在一場：大學生蕙英在同學的婚禮上，震驚地發現在台上表演滑稽戲的，竟是自己以為在商行做文書的父親，小說著力描述整個表演的惡俗：

9 這五部影片根據李道新，《中國電影史1937-1945》（〔北京：首都師範大學出版社，2000年〕，頁267-275）的中聯和華影故事片列表，但李書缺了《秋之歌》，現根據班公〈譚惟翰這個人〉（《新影壇》第3卷第6期，1945年4月1日出版，頁15）補上。譚劇本的源出亦取自〈譚惟翰這個人〉一文，但《草木皆兵》的構思出自Albert Payson Terhune的"Have You Seen Him?"的記載則出自譚惟翰〈愉快的合作——緬懷朱石麟先生〉（《上海電影史料2-3》〔上海市電影局史志辦公室，1993年5月〕，頁54）。林暢，《湮沒的悲歡：「中聯」「華影」電影初探》（香港：中華書局香港有限公司，2014年），頁221-225的「中聯／華影片目」則有完整的譚惟翰編劇影片紀錄。

笑笑笑一出場，就得到滿座的彩聲。你瞧他那裝扮多有趣：
男人家穿一件女子的短袖花緞旗袍，衣叉開得特別地高──在
身腰以上，臨風飄蕩，隨時可以瞧見並不肉感的大腿，笑笑笑把
白鼻頭一皺用蘇腔說：「透透空見！」他的兩腮上塗著大塊的胭
脂，耳旁夾著樟腦丸那麼大的假珠環，光光的頭頂上貼著一根小
髮辮，辮上繫著一個紅線結。他走上台來對男女賓客連鞠了三個
躬，那小辮子也就前後蕩了三趟。**10**

蕙英對父親以出醜賣乖的方式表演大感丟臉：

她含著一眶淚水，望望媽。一心覺得爸爸在外面幹這種下賤
的職業，簡直是一種恥辱，連她在學校裡得著的第一名獎章上都
沾有污點。人家說起來：笑笑笑就是蕙英的爸爸！這多丟臉！這
怎麼好做人！**11**

把一切寄託在女兒身上的父親，則道出了他這樣做的原委：

孩子，你年紀青，你懂得這是一個什麼世界？你爸爸辛辛苦
苦地幹正經，每天伏在桌案上抄寫，抄寫了近十年的光景，結果
社會把我裁掉了？如今我抹上一鼻的白粉，老著面皮，幹我不願
幹的行業，說些我不高興說的話，社會上倒有千千萬萬的人伸著
手來歡迎我，擁戴我！我的收入超過你們學校的教授，我的享受
比我當文書的時節好的何止十倍？……可是，我唯一的願望還是為
了要栽培你，我相信以後的社會不會再像今日這樣，那時候有實

10 譚惟翰，〈笑笑笑〉，原載於《雜志》第13卷第6期，1944年，頁36。
11 同上注，頁37。

學有能力的人決不致於沒落而讓一般狐黨敗類優遊於人間！……
孩子，你原諒我！……我並沒有做對不住我良心事啊！ [12]

從這段具點題作用的角色自述來看，這是一篇憤世之作。它固然也描述了父親對女兒的愛，但通過大學生身分的女兒對事情覺得丟臉，來印證那個時代安安份份做人卻生活不安穩，倒是違心地去娛人才能過著好的生活，對於當時時勢用詞甚至相當尖銳：「相信以後的社會不會再像今日這樣，那時候有實學有能力的人決不致於沒落而讓一般狐黨敗類優遊於人間！」小說結束時，女兒並不是心安理得地理解父親，而是對於整個社會環境的不滿。至於父親，也開始沒有那些滑稽的表情，但卻獲得了「冷面笑匠」的美譽，小說到最後仍是充滿諷刺意味的。

　　譚後來又把小說改編成三幕話劇。[13] 至於1945年版的《笑聲淚痕》影片，今天已無法看到，但是我們仍可以通過一些文字資料，了解影片的一些特色和對小說的改動。從上面的故事作對比，我們已可見一些細節上的改變。在小說《笑笑笑》中，蕙芳是獨生女，但是到了影片，她共有三姊弟，蕙芳是長姊。這個改動的意思，相信是把父親生活的擔子加重。小說中蕙英是父親對未來的寄望，但在影片中，父親要養三兒女，他改業演滑稽戲已不僅是滿足對孩子的寄望，而是要維持子女的溫飽。更加重要的，是整個故事的敘事角度，由女兒的角度轉移到父親的身上，由父親失業開始，講他怎樣瞞著家人，到山窮水盡終遇到演戲的機會。影片的諷世意義當然仍保留，但是整個故事的感情和重心，放了在父親怎樣為了兒女，在艱困的環境下不惜拋下臉面去演出。譚惟翰曾經記下李萍倩對父親性格的推想，定下整部戲中以喜襯悲的演出調子：「李先生提供了我很多值得珍視的意見，他再三提醒我要把作為劇中主角的父親（嚴俊先生飾）的責任

12 同上注，頁39。
13 《笑笑笑》的話劇劇本見《雜志》第15卷第3-5期，1945年。

加重，並且把他刻畫成一個樂天派的人物，即便是在最困窘的環境之中，他決不露一絲苦悶的形態，因為他是愛護子女的，他是個慈父，他不願意讓孩子們的純潔的心地上沾染一點點生活的苦憂！他的外形是飄逸的，內心卻是深沉的。尤其是在他的生活轉變之後，人幾乎變成了一個沉默寡言的老人了，這恰和塗滿一鼻的白粉出現在舞台上的滑稽角色作了個強烈的對照！」**14**

在小說《笑笑笑》中，父愛的描寫是以少見多，通過女兒的敘事角度，藉一次事件、一點心理描寫來刻畫。但到了影片，篇幅多了，便不可能用同一個方法，而要對父親整個形象加以詳細地塑造。好像譚惟翰文章談到父親的樂天派性格，便是為了好好反襯影片背後的悲劇性。同樣地，譚亦提到李萍倩怎樣和他共同創作了新的情節：「和李先生在一塊兒商討劇情的時節，我聯想到這劇中的主角父親應否有鬍鬚。照他的年齡來講是應有鬍鬚的；若照『吃開口飯』的行規來說，就絕對不許蓄有鬍鬚了。我又想到嚴俊先生的臉，如果沒有鬍鬚似乎顯得太年輕了一點。李先生說：『這倒是個問題！』後來，他思考了一會說：在前半部戲裡他是有鬍鬚的，到了後半部他改了行業，便把鬍鬚剃了！……『不錯，剃鬍子！』李先生拍著腿說，『這真是一場令人哀痛的好戲啊！』於是我們就又有了新的收穫……」這不過是隨便一個小小的例子。由於李先生的敏感和提示，使這部戲變得比原來的小說更有意味，使演員們有戲可演，觀眾有戲可看……」**15**這個原著小說所無的剃鬚情節很重要，是通過形象化的方式來表現父親放下臉面、改造自己的過程。這一個影片新加的情節，不單出現在李萍倩的重拍版《笑笑笑》，在嚴俊的《笑聲淚痕》中也加以保留，並在李翰祥手中加了更豐富的發揮——妻子懷疑丈夫剃鬍子是臨老入花叢，有了外遇。

14 譚惟翰，〈笑聲淚痕——從小說到銀幕〉，《新影壇》第3卷第6期，1945年4月1日出版，頁26。
15 同上注，頁26-27。

　　嚴俊要重拍《笑聲淚痕》的原因不難推想，這是一部供男演員發揮的戲，特別嚴俊以千面人見稱，他生於1917年，1945年演《笑聲淚痕》時還不到三十歲，卻能成功演出一個老人角色。所以在他因林黛《翠翠》一炮而紅後，想借林黛的成功而演出一部以自己為主的影片。[16]而他過去演過的《笑聲淚痕》正是這樣一部可供他發揮所長的影片。

　　但正如嚴俊在影片介紹中指出的，李翰祥的編劇功勞很大，因為大致的故事架構雖然一樣，但李翰祥是以之再創作，有很多自己加入的情節和處理。有些地方可以看出商業的考慮：由於林黛已藉《翠翠》走紅，編導知道需要她招徠觀眾，因此在影片中段有一大段女兒為主的戲份，講述女兒由於貪圖享樂，與父親原來公司那垂涎她美色的舊上司、舊同事周旋，幾乎跌入他們所設的陷阱。

　　另外有些更重要的改動，則是由演員角度出發，要盡量發揮主演者嚴俊討觀眾喜愛的演技表演，而對父親角色加以較大的改動。李萍倩版的父親用樂天的態度來面對悲慘的命運，但是在嚴俊版中，這個父親卻一點也不「外形是飄逸的，內心卻是深沉的」，這個角色是由始至終都一臉悲苦的，不單在公司是個謹小慎微的小職員，在妻子兒女之前也毫無父親威嚴，反而受盡妻子兒女的氣，總是一臉煩惱和卑微。與此相關的，嚴俊解決經濟困難的方法也不同，在李萍倩版中，父親只是演滑稽戲，雖然自己也看不起自己，但起碼失去的只是尊嚴，也還算得到群眾的笑聲和歡迎。到了嚴俊版中，父親是以六十歲的高齡到遊樂場做捱打的小丑，角色不單沒有尊嚴，受到極大侮辱，肉體也受到折磨。整個設計，沒有了那種審美的距離，而是以畫面讓觀眾見到主角飽受摧殘的慘痛直白處理，尋求觀眾最直接的同情。

　　與此相關的，結局的處理也作了重要的改動。李萍倩版中，當女兒發現父親演滑稽戲，覺得他操賤業，令到自己蒙羞。真相的揭穿令到父女

16 李翰祥，《三十年細說從頭（二）》（香港：天地圖書有限公司，1984年），頁2。

矛盾到達高峰，然後才由父親道出自己苦況，獲得諒解。但在嚴俊版中，父親在台上的淒慘表演，令到本來一點都不孝順的兒女（特別是胡金銓飾演的大兒子），感到父親為自己所作犧牲的偉大，真相的揭穿導致的是兒子的感動，也不再需要什麼詳細的解釋，所有家人都知道自己過去錯待父親、不諒解父親，自然地和解。全片藉由父親由精神到肉體的苦楚來製造觀眾的感動同情，嚴俊雖然演得不俗，卻缺少了一點克制，有些地方劇情也較為彆扭。影片是太過以演員表演為重心，而失去全片戲劇上的平衡，卻看到嚴俊對《笑聲淚痕》這個父親的角色是如何地喜愛。

來到李萍倩的《笑笑笑》，與留下來的《笑聲淚痕》文字記載比較，正如上文所說，1945年版《笑聲淚痕》的故事完全可以套用其中，連父親樂天派的處理，也是如出一轍。而且它不像嚴俊版的《笑聲淚痕》把時代背景改為1950年代，而是保留了影片日治時代的背景。以現有的資料判斷，《笑笑笑》是對當年華影公司的《笑聲淚痕》一個相當忠實的重拍版。

但是有些地方可以見到兩者之間的一些分別。舊版《笑聲淚痕》的背景由於沒說明，可以理解是當時上海，但是在《笑笑笑》中，已改為天津。這個改動可以推想到的最直接原因，就是不想讓人直接聯想到這部戲和日治時代上海有關，因為在1960年，李萍倩大概不會想人再提起他在日治時期曾為華影公司當過導演。戰後南來的香港影人中，不少都曾經為日治時期的華影公司拍攝過電影。除了最著名的新華公司負責人張善琨外，導演有卜萬蒼、朱石麟、李萍倩、岳楓、馬徐維邦、陶秦（任華影編劇）等，演員則有嚴俊、李麗華、龔秋霞、陳娟娟、高占非、王引、白光等。他們在抗戰勝利後，曾經因為附逆的問題面對很大的政治社會壓力。華影的這段歷史對這批影人來說，都是不光彩的，所以在1950年代，張善琨總要不斷辯解他組織華影是受到國民黨的許可的。而其他影人對這段過去都絕口不提，諱莫如深。所以《笑笑笑》的宣傳或任何介紹均沒有把本片是重拍華影舊片這個背景道出，正如嚴俊的《笑聲淚痕》也沒有。

有些細節的變動是免不了的，好像鮑方演的沈子鈞在最後一段相聲時

開場說的:「自從日本佔天津,米珠薪桂難做人。」這種對日本侵略的譴責當然不會是1945年版所有的。但更為微妙的是對娛樂的態度轉變。在1945年,無論譚惟翰的小說或在雜誌刊登的影片故事大綱,對於以娛人為目的的滑稽表演都有很清晰的不屑:「如今我抹上一鼻的白粉,老著面皮,幹我不願幹的行業,說些我不高興說的話,社會上倒有千千萬萬的人伸著手來歡迎我,擁戴我!」但是在《笑笑笑》中,沈子鈞最後向女兒的表白,雖然也批評了社會或時代的混亂:「誰都知道,當小學教員的自己的孩子也唸不了書,更別說上大學了。」但和舊版本不同,他不再把娛樂別人當成一種惡俗的東西,倒是一件有價值的事:「我讓人家在苦悶當中樂了。我錯了?我犯罪了?」「讓大家苦夠了樂一下,給生活逼緊的人鬆一口氣,我什麼地方辱沒了祖宗?」在《笑笑笑》中,理直氣壯地肯定了娛樂事業的社會價值。這種對娛樂價值的重視,不單和1945年時原作的文藝觀有很大不同,放諸出品的長城公司也是很特別的。因為作為左派的長城公司,在1950年代是以主題正確、強調影片的社會意識為主調的。但大概在1959年,從作品角度看,好像文藝政策出現了轉變,開始出現社會性變得薄弱而娛樂性重的影片(例如《王老五添丁》)。正如《笑笑笑》最後的唱詞:「一定要把醜的變成美,一定要把苦的變成甜,不怕困難不認命,挺起胸膛來做人。」電影的娛樂功能可以幫助捱過艱難日子得以強調。這種重視娛樂的功能,既顯現在長城公司1960年代的影片風格上,也反映在李萍倩的個人作品,他後來便拍了一系列娛樂性豐富的《三看御妹劉金定》(1962)和《三笑》(1964)等影片。

李萍倩雖然在宣傳上一點沒有透露影片是華影公司出品的重拍,但他以相當忠實的態度把影片重拍了,這個行為卻告訴我們他怎樣看華影的這個階段的創作:他顯然不認為那些影片有為日軍宣傳的作用。他只是在那個年代拍一些溫情及娛人的影片,因為在他重拍的新版《笑笑笑》中,看不到任何政治宣傳的東西,只有一部構思出色、感情細膩、溫情洋溢的影片。或許,他當年拍這部影片時的心聲,在譚惟翰的故事大綱中已作了很

清晰的透露:「子鈞當然心中也難過,然而他盡力向女兒解釋,他並未做對不住他良心的事。他是為了教育子女,才去幹這種職業的!他雖是塗著一鼻子的白粉說些他不願說的話,可是社會上的人群都來歡迎他,他決不是自甘下落。蕙英明白了她父親的苦心,但她不能明白這種畸形社會之所以形成。——將來她或會明白的。」1945年,日本侵略者將會失敗的形勢已相當明顯,李在為華影拍攝的最後一部影片中,或許就是要告訴大家「他並未做對不住他良心的事」,並且寄望「將來她或會明白的」。

可以補充一下的是,1945年的《笑聲淚痕》不單有《笑聲淚痕》和《笑笑笑》兩個重拍版,還有一部很重要的粵語片也明顯是根據《笑聲淚痕》來改編的,那就是秦劍編劇導演的《父母心》(1955)。影片中,原本是主角級的粵劇藝人生鬼利(馬師曾飾)因為市況不景,由戲院演到街頭,由於失聲,為了一家生計,特別是供大兒子志權(林家聲飾)唸書,只好去演讓武松打的老虎,這不單令他的尊嚴受損,其身體也難以承受。影片的高潮就是在兒子志權終於看見父親在舞台上淪落捱打的場面。《父母心》有很多與舊版不同的改動,像父親的背景不是寫字樓工,而本身也

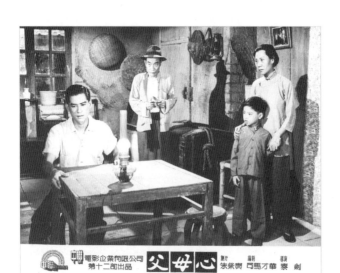

《父母心》(1955)

是一個藝人，便有很大差別。但是父親失去尊嚴在舞台上出醜，被兒女見到的高潮戲，心靈大受打擊，都是很明顯源自《笑聲淚痕》。從父親在舞台上受到肉體的摧殘來看，它應是改編自嚴俊版《笑聲淚痕》，時間上也較吻合。《父母心》雖然改編自《笑聲淚痕》，但堪稱青出於藍，影片風格質樸，卻較花巧及明星演出為主導的《笑聲淚痕》要更動人。嚴俊的演出有點炫耀自己的能力，演出與自己性格形象距離較大的謹小慎微性格，以顯示其「千面人」的演技能耐，但馬師曾的演出卻是單純而來得深刻真摯。

　　從《笑聲淚痕》、《父母心》到《笑笑笑》，三個版本都以一個困頓無能的父親為主角來呈現父愛。明白到在五四以來的文化大背景下，父權（《家》、《春》、《秋》是其典型）代表了守舊、束縛和壓逼的力量。也就毫不奇怪，父親要用一個弱勢化了的角色與這種批判文化妥協，父愛才容易在文藝片中得以呈現。

．．．

本文是 2013 年 6 月在香港浸會大學傳理學院媒介與傳播研究中心主辦的國際會議「華語電影：文本‧語境‧歷史」發表之論文，原題為〈笑聲留痕——一段隱沒的電影淵源〉。其後發表於香港電影評論學會網站。

《血染海棠紅》的父親和女兒

　　李翰祥曾形容1952年時白光在香港影壇當紅時的情況:「1952年,我廿六歲,仍舊在長城畫廣告和拍特約戲,不過晚上多了幾個鐘頭的配音工作。當時白姐是紅透了半邊天的大明星,聲勢已經蓋過了比她小一歲的『天王巨星』李麗華……」[1]白光之所以走紅,是由於一連演出了三部成功的影片《蕩婦心》(1949)、《血染海棠紅》(1949年7月10日)和《一代妖姬》(1950)。《蕩婦心》改編自俄國大文豪托爾斯泰的小說《復活》是眾所周知的。[2]另一部由岳楓導演,陶秦編劇的《血染海棠紅》則是改編自美國電影,前輩羅卡早已提過:「故事據說改編自戰後一齣美國片。」[3]但沒有指出是哪一部影片。以資料豐富聞名的台灣電影史家黃仁先生曾指出:「《血染海棠紅》改編自美國片《禁城毒蕊》……」[4]由於黃仁先生沒提供《禁城毒蕊》的英文名,沒法判斷他指的是哪一部。我在Play It Again網站試查,香港在1949年上映過一部叫《禁城毒蕊》的美國片,英文原名*Casbah*,是部楊妮・第・嘉露(Yvonne De Carlo)主演的1948年美國片。雖然這是搜尋香港西片譯名的結果,但以其名字的獨特,有理由估計《禁城毒蕊》這個譯名在香港和台灣是用在同一部美國片上,黃仁先生指的應是*Casbah*這部戲。但看過影片的故事簡介,雖然這部美國片也是以珠寶竊賊做主角,也關乎出賣賊王的愛侶,但是影片並沒有下一代的

1 李翰祥,《三十年細說從頭(一)》(香港:天地圖書有限公司,1987年),頁215。
2 香港電影資料館的「香港電影檢索」對該片的搜尋結果,備註部分有載。
3 羅卡,《《血染海棠紅》》,《經典200——最佳華語電影二百部》(增訂版)(香港:香港電影評論學會,2005年),頁66。
4 黃仁,〈第七章　資深電影評論家眼中的白光〉,倪有純著,《影壇一代妖姬白光傳奇》(台北:新銳文創,2015年),頁134。

故事，和《血染海棠紅》劇情距離頗遠。於是再度搜尋，終於找到一部二次大戰時期的美國片 *A Gentleman After Dark*（1942）。該片於戰後1946年在香港公映，港譯為《紅花大盜》，無論IMDb或英文維基百科的故事簡介都與《血染海棠紅》極之相似，再找來原片與之作對比，其基本橋段與大量細節的類同，相信能確認《血染海棠紅》是以《紅花大盜》為藍本拍成的中國版。

《紅花大盜》的導演名Edwin L. Marin，並不是一個知名的導演，我也未曾看過他其他的影片。飾演男主角「天芥菜哈利」（Heliotrope Harry，對應《血染海棠紅》的嚴俊）的是男星柏賴恩·當尼威（Brian Donlevy），1930-40年代多演犯罪片的男配角，我雖看過他一些影片，主角都不是他，對他沒有什麼印象。倒是演那個不忠妻子「花」（Flo，對應《血染海棠紅》中的白光）的慕蓮·何堅士卻是我近年才發現，自己很喜歡的女明星。她演過劉別謙的《駙馬艷史》（*The Smiling Lieutenant*, 1931）、《天堂艷史》（*Trouble in Paradise*, 1932）和《春色早分》（*Design for Living*, 1933）。她不算美麗，個子矮矮，臉也扁平，聲音略帶沙啞，很多時候都只是演第二女主角，但是精力充沛，戲場很強，唸台詞像開機關槍，吞吐有力，下下中的，最擅演不乖的女人。像《天堂艷史》她演扒手，開場與紳士大賊對壘一場便精彩絕倫。《春色早分》中她擔正，周旋於嘉利·古柏（Gary Cooper，港譯：加利·谷巴）和佛德烈·馬殊（Fredric March）兩位巨星之間，同時愛上二人，糾纏之中難捨難離，全憑她精準的喜劇感，令這個本難討好的角色變得極之動人。她在《紅花大盜》的演出依然火力甚猛，在影片中最為奪目。

《紅花大盜》的主要橋段和《血染海棠紅》基本一致。男主角哈利平日衣著堂皇、紳士裝扮，卻是個珠寶大盜。自從他生了女兒之後，便有心洗手不幹，但他的妻子不想放棄繁華生活，另找情夫，並向警方告密。哈利脫身，殺掉情夫，並向與他有舊交的探長自首，把女兒交給他撫養。多年後，女兒在養父母的愛中成長，已有個好歸宿。哈利歹毒的妻子卻於此

時回來，勒索以往的探長——今天已貴為法官的女兒養父，養父為了不想女兒名譽受損，不知如何是好。哈利知道訊息後逃獄出來，突破妻子的多方防範，找到妻子逼死她。哈利與女兒見最後一面後，滿足地回到獄中服刑。除了主要橋段一致，兩片很多場面設計都完全一樣，像哈利逃獄尋妻子；妻子的姘頭召警守衛門外；哈利智取入內並令到姘頭被守衛的警察誤會槍殺，《血染海棠紅》完全襲用。又如結局送別女兒的場面，哈利送上鮮花，號稱父親所送，女兒以為是養父所送，送上最感激的言辭，哈利在一旁受了，老懷大慰。《血染海棠紅》雖有些微改動，但意念還是完全一樣。《血染海棠紅》源出《紅花大盜》，應無疑問。

Gentleman After Dark（1942）

　　把美國片移到民國時期的中國背景，當然有些地方需要調節。其中很明顯因為國情不同而有所調節的，是大盜身分暴露的問題。《紅花大盜》哈利的大盜身分是警察知道的，但是因為沒有證據而奈何不了他。相應地，他帶天芥菜不是要立此為記，只是相信那為他帶來運氣。但對《血染海棠紅》的編劇，知道賊人真身而無法採取法律行動這種層次的法律精神，相信很難讓1940年代的觀眾理解和接受，於是影片接續傳統小說中俠盜「一枝梅」的習慣，「海棠紅」是嚴俊飾演的大盜馬三爺的標記。另一個比較關鍵的改動，是哈利知道妻子出賣自己，找到妻子，手刃了她的情夫後，有一場他本來已整裝準備逃走，但是見到尚在襁褓的女兒，不想她有個惡棍父親，才決定向探長自首，並叫他撫養女兒。《血染海棠紅》的意向雖相近，但場面上省略一點，重點也有些不同。《紅花大盜》是更有種男人情節劇的感情糾葛，相比起來，《血染海棠紅》有些地方卻更為明快。《血染海棠紅》也新加了一些情節，其中最明顯有岳楓個人特色的是小小的一場戲。白光演的三奶奶多年後重找女兒，實為勒索其養父。勒索完之後，回去自己的小妓院中，她手下有幾個雛妓，是她用來賺錢，她既要她們服侍關照自己的王元龍，也打算假如勒索不成，要回女兒，便要她出來侍奉王。岳楓曾經把曹禺的《日出》改編成電影，把一般改編都會刪掉的妓院妓女絕望自殺一場也拍了，對妓女生涯的悲慘一向關懷，在這些細節可以見到他仍然保有的左傾社會寫實傳統。

　　以演出言，慕蓮・何堅士演得很火，白光卻是另一種風格，她有種慵懶的媚態，可說是各有特色。反而導演方面，岳楓要比原來的Edwin L. Marin要優勝。Marin只是平穩，場面處理相當平板，但岳楓在光影方面的運用，遠為豐富多姿。原著襲用好萊塢慣用的燈火通明打光方法，沒有什麼氣氛。倒是岳楓常運用陰影黑暗的暗示力，像馬三爺拔刀刺死情夫，先打掉檯上的燈，場景忽然暗下去，跟著才刺死情夫，便比原片的處理更能運用影像的暗示力。

　　《血染海棠紅》後來重拍過，仍是張善琨的公司，但已是新華，而且

是拍成伊士曼彩色片，名叫《海棠紅》（1955）。導演是易文，嚴俊的角色換了王引演，而白光的角色卻換了李麗華演。李麗華也盡力發揮媚態，但是演這種色相撩人的壞女人還是白光佔先。除了彩色片《海棠紅》，《血染海棠紅》還有另一個改編較不為一般影迷所知，那就是它曾改編成粵劇。那是戲曲研究學者容世誠兄多番向我介紹我才知道的。主演的還是任劍輝和白雪仙，那是二人新星劇團的時期，劇名叫《海棠淚》。《血染海棠紅》在 1949 年 7 月 10 日公映，粵劇《海棠淚》在 1949 年 10 月 17 日開山，兩者相隔只有三個月，可見這個改編的迅速。粵劇由徐若呆編，吳一嘯撰曲。今天觀眾見慣白雪仙演烈女，可能想像不到，她當年也可以演白光式的風情戲，據說還演得十分風騷。只可惜這個粵劇並沒有改編成電影，看不到任、白的演出。但她倆曾把其中一段灌錄唱片，那是 1952 年的《血染海棠紅》。這段錄音在 YouTube 可聽到，描述的是海棠紅發覺妻子背叛後，找出她和情夫幽會並加以解決，可說是《紅花大盜》這部美國電影在香港流轉中比較特別的一站。

原刊於香港電影評論學會出版的《HKinema》第 42 期，2018 年 4 月

《曼波女郎》的姊姊妹妹

　　易文編劇和導演，葛蘭主演的《曼波女郎》（1957）一直被視為1950年代香港電影的經典。影片講述一個在溫情洋溢家庭成長的青春女郎，忽然被揭發一直以來的父母不過是養父母，自己另有母親，因而大感困惑，並設法找尋生母，為自己尋求一個清楚的身分。早有學者留意到此片和粵語片《紅白牡丹花》（1952）在情節上相似。黃淑嫻論《曼波女郎》時提到：「論故事情節，《曼波女郎》並不算太新鮮，相似的追尋身分的故事，早在1952年的一齣粵語片《紅白牡丹花》中可以找到，但《曼波女郎》的劇本更勝一籌。」[1]《紅白牡丹花》不像《曼波女郎》有名，影片由楊工良導演，紅線女、白雪仙主演，它不是原創，而是改編自李少芸的同名粵劇。看過粵語片《紅白牡丹花》後，我覺得兩片不單基本故事相似，不少細節也極之類同，例如女主角的養女身分是在她生日會上揭發，而且都是由女主角的情敵揭發。分別在《紅白牡丹花》的揭發者是女主角的妹妹，而《曼波女郎》則是女主角的妹妹知情後把秘密吐露給女主角的情敵同學，由這同學揭發。由於這些相似的細節，令我十分懷疑兩部片有一個相同來源。黃淑嫻出於學者的謹慎，在沒有證據下自然不方便道出這個猜測，我則一直希望能解開這疑團。《紅白牡丹花》1952年公映，《曼波女郎》1957年公映，從先後看，只有後者據前者或其原著粵劇改編的可能。但另一方面，那時國語片界頗有看輕粵語片的風氣，尤其易文本身文化修養較高，他從粵語片或粵劇中獲取靈感的機會應不大，於是最可能就是兩

1 黃淑嫻，〈曼波女郎〉，《經典200——最佳華語電影二百部》（增訂版）（香港：香港電影評論學會，2005年），頁100。

片都改編自外國電影或小說，而又以美國電影的可能性最高。有了這個想法，要證實就要找出那部外國原片。

　　我由1952年開始往上追溯每部在香港放映的外國片的故事，來查核這兩部影片的出處，終於不用爬梳多久，在1951年香港公映的美國片 *Our Very Own* 找到類似故事，它的香港中文譯名是《親情深似海》。但IMDb及維基百科的文字介紹資料當然還不足夠。我最後找來原片比對，由基本故事到大量劇情細節的相似，有足夠把握指出《曼波女郎》和《紅白牡丹花》都是改編自這部《親情深似海》。查到之後，回頭再看《紅白牡丹花》的報紙廣告，赫然發現廣告詞中已道出了影片來源：「故事淒艷比西片親情深似海更動人更合理更精彩」。**2**

《紅白牡丹花》廣告重點

　　《親情深似海》是1950年的美國片，導演是David Miller，編劇是F. Hugh Herbert，都是較陌生的名字。David Miller後來執導黑色電影《鳳閣春殘》（*Sudden Fear*, 1952），是傑克・派連斯（Jack Palance，港譯：積・皮連斯）少數擔正的電影，也是我之前看過David Miller唯一一部電影。《親情深似海》的演員中，今天最為人熟悉的應是法利・格蘭傑（Farley Granger，港譯：花利・格蘭加），因他主演過希區考克的《奪魂索》（*Rope*, 1948，港譯：《奪魄索》）和《火車怪客》（*Strangers on a Train*, 1951），在影片中演女主角的男朋友查克（Chuck）。另一港人熟悉的明星則是娜姐麗・華（Natalie Wood，港譯：妮姐梨・活），演本片時尚在童星階段，演女主角的三妹彭妮（Penny），多嘴得來十分可愛。演女主角姬兒（Gail）

2《華僑日報》，1952年9月11日。

的是安‧布萊思，就像《曼波女郎》一樣，全片以她為核心。安‧布萊思還曾參演本書提到的《慾海情魔》，在1940年代以飾演青春少女活躍影壇。《親情深似海》講述姬兒成長於溫馨中產家庭，是高材生，有兩個妹妹鍾（Joan）和彭妮。父母對三人一視同仁，並無偏私。姬兒唯一煩惱是步入青春期的二妹鍾不愛同齡男生，卻傾慕姬兒的男朋友查克，常纏着查克，對姊姊處處頂撞。鍾有次為取自己的出生證明，在父母收藏文件的箱子中，發現父母藏得密密的姊姊姬兒領養文件。終於在姬兒的生日派對上，鍾因與姬兒吵架而把這個傷害姬兒的把柄揭穿。姬兒大受打擊，覺得自己不是這個家裡的人，想找回自己真正的家——親生父母。其生母尚在，在養母安排下，姬兒前往與生母見面。生母愛女之情也切，但她已另嫁他人，新丈夫對她有這個女兒並不知情，不能揭露。生母原本安排在丈夫外出之夜母女相聚，誰知他臨時變卦，找了大批朋友回家。在到處是陌生人的嘈雜環境下，生母既無法與姬兒相認，連略略談心的機會也沒有，令姬兒難受地離開。但她還是不想回家，終在查克的勸導下回家了。養父以她夜歸見責，她反脣相譏，養父終於做了從未對姬兒做過的事——怒摑了她一巴掌。姬兒被這一巴掌摑醒了，套句中國人的俗語「生娘不及養娘大」，知道真正的家是由親情決定，而非由血緣決定，於是安心接受自己這個家。

以《紅白牡丹花》和《曼波女郎》和本片對比，基本故事相似之處十分明顯，又各自有所改動，令兩片有頗大不同。但兩片又各自保留了原片的一些細節。《紅白牡丹花》保留《親情深似海》的三姊妹關係，由紅線女演大姊紅菱，白雪仙演二姊白菱，林家儀演三妹金菱（林家儀以一個成年人竟演到小孩子的神態，非常突出）。有些細節，像白菱偷穿紅菱的漂亮衣服，還意外弄破，紅菱雖不悅但顧念姊妹情，把衣服送了給她，《親情深似海》也有相同情節。但《紅白牡丹花》也有一些很大的改動，把紅菱重遇的母親改成父親，演她生父的是馬師曾。這大概是明星的關係，馬師曾是紅線女的丈夫，由紅主演，也加馬師曾一角，於是由母改父。生母

出場原本很遲，由於馬師曾演出，加重了生父戲份，除加入養父初遇生父的前事戲，還把揭發紅菱是收養的關鍵情節也改了，改為生父知道女兒消息，找其養父以取回女兒名義勒索金錢，但看著養父母待女兒這樣好，因愛女之情而良心發現離去，白菱因聽到生父對話而知姊姊是養女。馬師曾由勒索者變成慈父一場戲演得非常動人。到後來紅菱找生父一場，也加重了生父環境的惡劣——他開賭場，品流複雜，根本不是她這個純良女子應逗留的地方，馬演的生父也對她拒不相認。

情節以外，《紅白牡丹花》還有一個較特別的風格特色，就是只有它才有大量哭泣場面。同樣的故事，同樣的感情衝擊，《親情深似海》主角沒哭過一場，其他角色也一樣。《曼波女郎》則先有演妹妹的丁皓因害了姊姊而哭，到結局時，「曼波女郎」葛蘭被父親掌摑清醒了才感動流淚。而在《紅白牡丹花》，馬師曾見完女兒慚愧地哭，紅線女知道自己身世後哭，養母黃曼梨陪着她哭，全片有為數不少的哭泣場面。這種以哭泣來製造感情強度的粵語片傾向，在比較三部同源影片中便特別明顯。

易文編導在《曼波女郎》的改編重點，又自有不同。它只有葛蘭演的李愷玲和丁皓演的李寶玲兩姊妹，丁皓的角色大致等於原片的三妹，而獲得養女秘密的情敵，則改成沈雲演的同學史美倫。養女的秘密不是外人可知的，於是發現秘密的是妹妹丁皓，卻粗心透露給沈雲知道，才得以揭發。至於丁皓如何發現秘密，則依循《親情深似海》意外見到收養文件的安排。養女身世揭發後，找到的是生母，也是原片的設定，但重遇的場面卻有不同處理。葛蘭只憑一個名字，到夜總會找到唐若青演的生母，唐是夜總會女廁的招待員，不想拖累女兒，拒不相認。單從明星的地位看，也看出《曼波女郎》和《紅白牡丹花》的不同。女主角以外，《紅白牡丹花》的另外兩位明星是馬師曾和白雪仙（戲名《紅白牡丹花》就代表二位女主角），吳楚帆、黃曼梨及飾男友的張活游都是再次的陪襯（此所以他們後來要成立中聯），因此生父線和嫉妒的二妹線較重。在《曼波女郎》，演男朋友的陳厚和演小妹的丁皓都是電懋較重視的明星，所以男朋友和

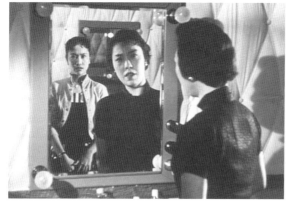

《曼波女郎》（1957）

小妹的感情戲都較重。演生母的唐若青戲份縮小到跟原片相若。更重要的
是，本片有種力捧葛蘭的味道，把角色在同學之間「明星化」，是眾人關
注的核心，也讓她作了多番個人表演。對比粵語片名，由二人並舉的「紅
白牡丹花」變成獨標一人的「曼波女郎」，已可見一斑。

　　此外，香港還有第三部改編《親情深似海》的影片，那是1970年邵
氏出品、吳家驤導演的《玉女親情》。彩色寬銀幕再加邵氏全盛期的片廠
拍攝，《玉女親情》比另外兩片的製作要好，但水平卻是最差的。但它與
《曼波女郎》有很特別的淵源。吳家驤是很資深的演員，曾在國泰一段很
長的時期，在《曼波女郎》也有演出，還是影片的導演助理。他拍此片，

不少地方都比《曼波女郎》更為「還原」原作，例如保留原作的三姊妹，由李菁演姊姊張愛珠，刑慧演二妹張愛玲，還有唐晶演三妹張愛珍；二妹偷姊姊衣服來穿結果弄破的情節也沿用了。由此可見吳家驤對《曼波女郎》改編《親情深似海》是知情的。影片雖有不少「還原」原片的地方，卻又有不少改動。最主要是在尾段加插李菁找到瞞着她做吧女的生母高寶樹（一個很差的選角）後，留下來住在生母家，惹來生母男友楊志卿想強姦她，然後生母阻止、被重創的情節。這種把女主角回家的危機加重加烈的結果，不是令影片更動人，而是缺乏細膩感情的展示，極之俗濫。

　　把《玉女親情》加上去，三部影片對《親情深似海》都共同承襲的關鍵場面有兩處，一是上面提到女主角的身世都是在生日會上揭發，另一處則是女主角見完生母後，回到自己成長的家中，仍對這個家有種心理上的距離。一直愛她、體諒她的養父，見她對自己愛她之心缺乏體會，終於怒而掌摑，她就是被這一巴摑醒，三部港版改編都沒改動這情節。「打者，愛也」的倫理親情表達，美國人創作的情節，在香港能夠完全接收。

　　黃淑嫻的文章中還提到：「有影評人曾寫到葛蘭最後選擇忘記過去，回到養父母身邊重覓一個身分，這可以解讀為戰後香港新一代對香港本土的認同。」對《曼波女郎》，這個主題僅能是一種推想，原片《親情深似海》對此卻有更清晰的道破。姬兒和家人和好後，在畢業禮上發言，便點明對很多美國人而言，美國不是他們的本家，而是接收他們的國家，但他們在美國已建立了新的家園，這是對女主角經歷可以況喻美國政治情況的直白宣示。原故事已有由家到國的延伸主題，論者能在《曼波女郎》看出，是十分敏銳的。倒是易文在《曼波女郎》中有否把這個美國人的寓言化成香港人身分的寓言，看着他對這場關鍵戲沒有一點保留或嘗試改寫，我卻不那麼肯定了。

原刊於香港電影評論學會出版的《HKinema》第41期，2018年1月